UNEX-
PECTED
ART

뜻밖의 미술

미술관 밖으로 도망친 예술을 만나다

1판 1쇄 2015년 5월 15일
1판 4쇄 2021년 2월 2일

엮음 제니 무사 스프링
서문 플로렌테인 호프만
서론 크리스천 L. 프록
옮긴이 손희경
펴낸이 정민영
책임편집 임윤정
디자인 최정윤
마케팅 정민호 김도윤 최원석
제작처 한영문화사

펴낸곳 (주)아트북스
출판등록 2001년 5월 18일 제406-2003-057호
주소 10881 경기도 파주시 회동길 210
대표전화 031-955-8888
문의전화 031-955-7977(편집부) 031-955-2696(마케팅)
팩스 031-955-8855
전자우편 artbooks21@naver.com
트위터 @artbooks21
인스타그램 @artbooks.pub

ISBN 978-89-6196-237-7 03600

• 이 도서의 국립중앙도서관 출판예정도서목록(CIP)은 서지정보유통지원시스템 홈페이지
 (http://seoji.nl.go.kr)와 국가자료공동목록시스템(http://www.nl.go.kr/kolisnet)에서
 이용하실 수 있습니다.(CIP제어번호: CIP2015012280)

뜻밖의 미술

UNEXPECTED ART

미술관 밖으로 도망친 예술을 만나다

제니 무사 스프링 엮음 · 손희경 옮김

아트북스

일러두기

- 책·잡지·신문 명은 『 』, 작품명은 「 」, 전시명은 〈 〉로 묶어 표기했습니다.
- 인명, 지명 등의 외래어 표기는 국립국어연구원에서 규정한 외래어 표기법을 따랐습니다.

차례 CONTENTS

모든 것이 예술의
일부가 되다

공공장소에 가려고 티켓을 살 필요는 없다. 그곳은 당신 것이다. 어떤 타입의 예술을 접할지 스스로 선택해서 가는 극장이나 미술관과는 다르다. 공공장소를 사용해도 좋다는 허락을 받는다면, 예술가로서 내 일은 내 작품을 관객과 연결시키는 것이다. 그러자면 사람들과 관계를 맺어야 한다. 관객은 그저 지켜보기만 하는 사람이 아니다. 그들은 예술의 일부가 된다.

최근에 고향에 다녀왔다. 내 고향은 마을 사람 모두가 서로를 잘 알고 있는 작은 마을이다. 이웃들은 나를 만나 기뻐했다. 그들은 내가 내 작업으로 점점 유명해지는 과정을 지켜봐왔다. 한 이웃이 다가와 말했다. "기억나니, 플로렌테인? 네가 비누 상자로 장면들scenes을 만들고는 우리더러 네가 만든 것을 구경하라고 돌아다녔던 것 말이야." 예닐곱 살 정도의 아이였을 때 나는 비누 상자로 작은 세상, 모험의 나라, 판타지 랜드 같은 것을 만들어서 그것들을 들고 이웃들에게 "내가 뭘 만들었는지 봤어요?" 하고 묻고 다녔다.

나는 내가 예술을 하게 된다면 그것은 크기가 커야 하며 많은 사람들과 공유해야 한다고 여겼다. 미술학교 학생이었을 때 두 명의 친구들과 함께 여름마다 벽화를 그려주는 사업을 시작했는데, 그때부터 나는 공공미술에 자연스레 끌렸다. 졸업 후에도 공공장소에서 하는 작업을 계속했다. 나는 그 일에 감이 있었고 애정도 있었다.

나는 사람들과 연결되는 것이 좋다. 그리고 공공장소에서 일할 때 부과되는 독특한 도전 또한 사랑한다. 이런 영역의 작업을 할 때는 분명히 실행 가능성을 고려해야 한다. 서류 작업과 지역 정부를 상대해야 하고, 작품이 '양아치 저항력'을 갖추도록 해야 한다. 네덜란드에서 쓰는 말인데, 파괴 행위에서 작품을 보호해야 한다는 뜻이다. 공공 설치작품이 맞닥뜨리는 도전 ― 허가, 안전 기준 ― 은 내가 좀 더 창의적이 되도록 나를 밀어붙인다. 풀어야만 하는 문제들이 있고 극복해야 할 이슈들이 있다. 결과적으로 그것은 협력 과정이 된다. 작품이 가지는 힘의 일부는 그것에 관여한 많은 사람들의 협력에서 나온다.

프로젝트를 시작할 때, 나는 우선 해당 장소를 방문한다. 그럴 때 모든 요소들을 고려해야 한다. 장소의 역사, 인구 통계, 그곳에 사는 사람들, 건물들…… 이 모든 것들이 모여서 그 장소를 만들어낸다. 사람들은 공공장소가 너무나 친숙한 나머지 그곳을 더 이상 눈여겨보지 않는 경향이 있다. 이전에 수십 번, 심지어 수백 번 그 공간을 지나다녔으면서도 그곳이 완벽하게 눈에 보이지 않고 완전히 낯선 곳이 될 수 있다. 그 공간에 나는 새로운 오브제를 집어넣음으로써 보는 사람에게 새로운 관점을 제공하고 그들이 주위 환경을 다시금 돌아보며 신선한 경험을 하게 한다.

공간의 존재감을 변화시키는 것은 익숙한 것을 신선하고 새롭게 만드는 하나의 방법이다. 내가 쓰는 재료들 ― 나는 플립플랍, 타일, 비닐봉지, 지푸라기 같은 것들을 사용해왔다 ― 은 예상외의 것을 제공하는 또 하나의 열쇠다. 무엇보다 내가 스스로를 놀래고자 노력한다면, 설치물에 경외감을 불러일으키는 요소를 불러올 자신이 있다.

프랑스 앙제에 설치된 「느린 민달팽이 Slow Slug」는 완성하는 데 많은 사람의 손이 필요했다. 수십 명의 자원봉사자들과 함께 일했는데 그들은 교회 계단을 기어 올라가는 민달팽이 형태의 프레임에 4만 개의 비닐봉지를 묶었다. 앙제의 이 장소, 교회를 향해 ― 신을 향해, 종교를 향해, 죽음을 향해 ― 오르는 계단은 교회 뒤쪽의 상업지구로 향하는 길이기도 하다. 이 길을 보면 마음속에 완주를 위한 경주가 떠오른다. 교회 계단을 오르는 민달팽이들의 느린 경주는 비닐봉지와 상업주의의 숨 막힐 듯한 효과와 결합하여 이 공공 작품에 구현된다. 많은 공공 작품들이 그렇듯이 이 또한 단 며칠에 불과한 아주 짧은 시간 동안만 존재했지만, 내가 관객들에게 새로운 시각을 제공해 그 공간을 바꿔내는 데 성공했다면, 그 작품은 효과가 있었던 것이다. 그리고 작품은 출판물과 인터넷에서 계속 살아 있게 된다.

12년 전에 나는 세계지도를 한 장 샀다. 나는 고무 오리 모양의 스티커를 만들어 언젠가 나의 「고무 오리」 프로젝트 ― 유아용 목욕놀이 인형의 거대 버전 ― 를 데려가리라는 희망을 품고 지도 전체에 스티커들을 붙였다. 이제 그 일이 실현되고 있다. 「고무 오리」는 11개국 20개 이상의 장소에 갔고 점점 가속도가 붙고 있다. 이 작품을 경험하는 관객들은 기쁨, 유대감 같은 감정으로 반응한다. 우리 모두는 놀라고 싶어 하고 충격받고 싶어 한다. 친숙한 물건 ― 거대한 고무 오리 ― 을 강렬한 시각적 요소로 사용함으로써 관객을 끌어들일 수 있다. 「고무 오리」의 스케일은 항구, 만, 강을 거대한 목욕통으로 만들면서 우리 스스로가 무척 작다는 느낌을 갖게 한다. 그 순간 관객들은 설치작품의 일부가 되고, 그들의 반응이 이 작품에 필수적인 요소가 된다. 작품을 보는 관객은 어느 회사의 CEO일 수도, 푸주한일 수도 있지만 우리는 이 작품 앞에서 모두 평등하다. 이 작품은 사회 모든 층위의 사람들과 소통한다. 그것은 세상을 작게 만들어버린다. 내 작품에서 나는 스케일을 갖고 노는 것이다. 내 작품의 효과는 당신의 현실 인식을 바꾸는 것이다.

예술이 늘 어려울 필요는 없다. 그것을 이해하기 위해 진땀을 흘릴 필요는 없는 것이다. 우리 모두가 자유롭게 바라보고 살펴보고 발견하면서 관계 맺는 것만이 전부인 작품도 있을 수 있다. 내 조각들은 현실을 바꾸지 않는다. 그것들은 이미 그곳에 있는 것을 드러내어 당신이 그 일부가 되게 할 뿐이다.

서론
BY 크리스천 L. 프록

장소특정적 설치의 역사적 맥락

지난 세기에 예술은 회화나 조각 같은 관습적인 스튜디오 작업에서 개념적 아이디어, 시간 개념에 바탕을 둔 미디어, 퍼포먼스와 해프닝 그리고 그 외 많은 실험적 형식을 포함하는 넓은 범위의 예술 제작법을 포괄하는 방향으로 발전해왔다. 이러한 변화는 스튜디오나 갤러리를 넘어서는 예술을 위한 포괄적인 장소 개념의 발달로 생겨났다. 예술이 우리의 환경 조건을 반영하거나 거기에 도전하는 방법에 관한 인식은 장소특정적인 설치 작업의 발달로 이어졌다. 작업 양식으로서 장소특정적 설치는 어떤 장르에서라도 만들어질 수 있다. 회화도 조각, 퍼포먼스, 디지털 아트와 마찬가지로 장소특정적일 수 있다. 매체와 상관없이 장소특정성은 주로 장소와의 본질적인 관계 맺음으로써 구별된다. 장소특정성은 단순하게 말하면 한 작품이 다른 장소에 똑같은 형태로 존재할 수 없음을 나타낸다. 작품이 다른 장소에 놓일 수 있다 하더라도 그 중요성은 상실되고 만다. 이 불가분성은 여러 이유가 있겠지만 물질적 제약에서 나올 수도 있고, 작품 이해에 바탕이 되는 장소에서 나올 수도 있다. 하지만 이는 또한 인식에 단단히 고정돼 있어서, 이런 식으로 다른 매개를 거치지 않은 채 아주 밀접하게 예술가의 의도를 전달할 수 있는 기회를 제공한다. 이 글은 비평적 맥락에서 사적·공적 장소를 둘러싼 다양한 지형은 물론 장소특정적 미술과 관련된 개념의 발전 양상을 보여주는 최근의 역사를 선별해 다룬다.

1920년대 후반, 독일 화가 쿠르트 슈비터스는 자신의 가족이 사는 집의 방들을 일련의 설치 작업으로 채우기 시작했다. 「메르츠바우The Merzbau」(1923~36)라고 알려진 그의 첫 번째 설치작품은 일부는 콜라주, 일부는 조각 그리고 나머지 일부는 추상 디오라마로 여러 개의 방을 변화시켰다. 슈비터스는 1937년 독일을 떠나 노르웨이로 갔다. 1943년 연합군의 폭격으로 「메르츠바우」가 파괴된 이후 남아 있는 몇 안 되는 이미지들 중에서, 우리는 툭 튀어나온 모서리들과 환상적이고 몰입도 높은 3차원 형태의 무대 세트가 장악하고 있는 방을 볼 수 있다. 이 설치작품은 슈비터스가 단순하게 「메르츠」라고 칭한 더 큰 작품의 일부로, 여기에는 슈비터스의 출판물, 조각 그리고 '소리 시sound poem'가 포함된다. 그는 또한 시간을 두고 「메르츠바우」의 여러 다른 버전을 만들고자 했다. 그 첫 번째 판본에서 「메르츠바우」는 반反부르주아, 반전反戰 정치를 강조한 시각예술, 시, 연극 그리고 디자인 분야에서 나온 유럽의 아방가르드 운동인 다다이즘에 대한 슈비터스의 관심과 맞물려 만들어졌다. 선구적인 다다이스트인 마르셀 뒤샹은 대량생산된 사물들을 모아 만든 조각이라는 아이디어를 탐색했다. 아마도 그의 가장 유명한 레디메이드 작품일 「샘」(1917)은 'R. Mutt'라고 서명된 소변기다. 슈비터스가 나중에 일종의 레디메이드인 건축물에 반응한 것은 주어진 형태라는 내재적 맥락에 관한 다다의 아이디어와 일치한다.

제1차 세계대전이 끝나고 독일이 사회적, 경제적으로 몰락한 이후, 슈비터스는 재창조를 필요로 하는 패러다임 변환에 대해 이야기했다. "내가 아카데미에서 배운 것은 내게 아무런 소용이 없었고 유용한 새 아이디어는 아직

준비가 되지 않았다. …… 모든 것이 부서졌고 새로운 것들은 그 잔해에서 만들어져야 한다. 그리고 그것이 「메르츠」다. 그것은 존재하는 그대로가 아니라 존재해야 마땅한 방식으로서 내 안의 혁명과도 같다." 몇 십 년 후 1960년대와 70년대의 개념적 실천이 나타나면서 장소특정적 설치가 훨씬 더 두드러지게 부각되지만, 그전까지 「메르츠바우」는 역사와 관계를 맺어 조각과 건축을 활용하는 새로운 시도를 적용한 초기의 중요한 사례였다.

장소특정적 예술작품은 포스트모더니즘적 현상으로서 예술을 둘러싼 더 큰 사회정치적 맥락에 대한 주의를 끌고 예술품을 거래하는 시장에 도전하려는 두 가지 욕망에서 발전되었다. 뉴욕 존 웨버 갤러리에서 열린 첫 번째 전시회에서, 프랑스의 개념주의 예술가 다니엘 뷔렝은 「프레임 안쪽과 그 너머Within and Beyond the Frame」(1973)라는 설치를 내놓았다. 이 작품은 갤러리를 가로질러 바깥의 인접한 건물, 그리고 다시 반대 방향으로 지나가는 철사에 걸어놓은 흑백 줄무늬 캔버스 열아홉 개로 구성돼 있었다. 이로써 뷔렝은 예술을 어떻게 그 장소에서 구별할 수 있을지에 관한 개념을 복잡하게 만들었다. 뷔렝을 포함한 예술가들은 이러한 문제들을 종종 불법적인 거리미술의 형태로 공공 공간에서도 시도했다. 동시에 1970년대 뉴욕에서는 그라피티가 발흥해 지하철 객차에 그린 허가받지 않은 움직이는 벽화가 늘어났다. 이 이동성 덕분에 지하철 벽화는 '입소문 마케팅'의 선행 사례가 될 수 있었다.

예술 제작을 둘러싼 아이디어가 다양해지면서 장소특정적 예술작품을 둘러싼 대화도 많아졌다. 그 어휘를 간략하게 고려해보는 것은 여기 논의된 작품들에 있어 특히 중요하다. 장소site는 위치location를 가리킨다. 그것은 지리적 특징은 물론 깊이, 길이, 무게, 높이, 형태, 벽 그리고 온도 같은 모든 특정한 물리적 세부사항을 포괄한다. 위치에는 공적이면서 사적인 사회적 역사가 내포되어 있으며 이런 것들은 종종 장소특정적 작품의 발달에 영향을 끼치는 요인이 되곤 한다. 어떤 학자들은 '위치적locational'이란 용어와 '장소 민감적site-sensitive'이란 용어를 다른 것들보다 더 선호한다.

1960년대 후반과 1970년대 초에 장소특정적 예술작품의 발달은 또한 대지미술과 겹친다. 가능성의 스펙트럼을 가로질러, 예술가들은 벽이나 갤러리 안이나 벽 위가 아니더라도 예술이 존재할 수 있는 곳의 경계에 대해 의문을 던지고 있었다. 이러한 아이디어들을 홀로 발전시켰다고 할 수 있는 예술가는 아무도 없다. 동시에 같은 아이디어를 두고 씨름하는 예술가들이 여럿 있었고, 이는 여기서 논할 수 있는 것보다 훨씬 많다. 뉴욕의 드완 갤러리에서 1968년 열린 기념비적인 전시 〈어스워크 Earthwork〉는 마이클 하이저, 데니스 오펜하임, 로버트 스미스슨, 로버트 모리스의 작품을 조망했다. 이 예술가들 각각은 낸시 홀트와 월터 드 마리아를 포함한 동시대에 활동한 다른 여러 예술가들과 마찬가지로 땅을 세련된 방식으로 재고해냈다고 알려져 있다. 유타 주에 위치한 로버트 스미스슨의 「나선형 방파제」(1970)와 뉴멕시코에 있는 「번개 치는 들판」(1977)을 포함한 월터 드 마리아

의 여러 작품들은 오늘날까지 디아 아트 파운데이션에 의해 유지되고 있다.

대지미술과 비슷한 것으로, 환경미술, 어스 아트, 어스 워크가 있다. 영국의 조각가, 사진작가이자 환경 운동가인 앤디 골드워시는 이 분야에서 활동하는 가장 유명한 동시대 예술가들 중 한 명으로, 1980년대에 두각을 나타내기 시작했다. 색조에 따라 배열된 낙엽이나 섬세한 대형으로 구조를 잡은 솔방울 같은 그의 유기적인 설치 작업은 친밀하고 일시적인 경우가 많은데 대개 사진으로만 남아 있다. 2008년 이후, 그는 포사이트 파운데이션FOR-SITE Foundation의 초대로, 1880년대에 병사들이 인위적으로 조성한 남북전쟁 당시의 군사기지인 샌프란시스코 프레시디오에서 오랜 기간을 두고 일시적이며 장소특정적인 일련의 설치 작업을 해오고 있다.

1970년대 대지미술의 출현과 함께 많은 예술가들은 실내 공간을 위한 작품 또한 만들고 있었다. 마크 로스코의 장소특정적 환경인 「예배실Chapel」(1971)은 그의 벽화 캔버스에서 영감을 받아, 자선가인 존과 도미니크 드 메닐이 사적으로 출연해 지은 초超교파 예배당에 처음 선을 보였는데, 텍사스 주 휴스턴에 위치한 이 예배당은 '로스코 예배당'이라는 이름으로 더 많이 알려져 있다. 1972년 주디 시카고와 미리엄 샤피로가 조직한 페미니즘 미술 설치와 퍼포먼스를 위한 공간인 우먼하우스 로스앤젤레스는 페이스 와일딩의 「자궁의 방Womb Room」(1972)을 포함한 수많은 장소특정적 설치작품을 선보였다. 와일딩의 손뜨개로 만든 환경 설치는 일반적으로 여성과 연관되는 수공예를 통해 남성 지배적인 조각 분야에 도전했다. 이 작품은 오늘날 브라질 예술가 에르네스투 네투의 부드러운 조각을 예견한 것이기도 했는데, 네투의 작업은 그 촉감을 통해 건축 공간을 재고하도록 한다.

린 허시먼 리슨의 「단테 호텔The Dante Hotel」(1972~73)은 샌프란시스코의 영업 정지한 호텔에 방을 빌려 거대한 장소특정적 설치를 한 작품으로, 24시간 내내 관객에게 공개되었다. 좀 더 최근의 사례로, 예술가들은 기존 이데올로기에 도전하는 작품을 만들기 위해 다양한 공간의 맥락에 반응해왔다. 메릴랜드 역사협회에 설치된 미국의 개념주의 미술가 프레드 윌슨의 「박물관 전복Mining the Museum」(1992)은 지역 원주민과 아프리카계 미국인의 역사를 재고하기 위해 박물관의 소장품들을 재편했다. 프랑스의 작가, 사진가이자 시각 미술가인 소피 칼이 런던 프로이트 박물관에 개입한 「약속Appointment」(1999)은 프로이트 가족의 친밀감 가득한 물건들을 신중히 배치함으로써 현실과 허구를 섞어놓았다. 여성의 목욕 가운을 의자에 걸쳐둔다든가 탁자 위에 장갑을 놔두는 식이었다.

이러한 아이디어에 본질적인 것은 작품이 하나의 위치를 위해 만들어진다는 장소특정성 개념이다. 이론상, 작품이 다른 곳에 재배치된다면 그 완결성이 파괴될 수밖에 없다. 이러한 아이디어를 둘러싼 가장 유명한 논쟁은 리처드 세라의 장소특정적 조각 「기울어진 호Tilted Arc」(1981)의 철거와 관련해 일어났다. 이는 원래 미국 총무청이 맨해튼의 폴리 페더럴 플라자를 위한 '건축 속의 예술' 프로그램의 일환으로 의뢰해 제작한 작품이었다. 이 조각은 길이가 약 36.6미터, 높이가 3.7미터, 두께는 거의 7센티미터에 달했으며, 기본적으로 광장을 양분하고 있었다. 미술사가이자 페미니스트이며 도시 이론가이기도 한 로잘린 도이치Rosalyn Deutsche는 이 장소특정적 설치작품이 특정 공간들이 갖고 있는 "외관상의 일관성과 폐쇄성을 보호하기보다는 방해하기" 위해 개발되었다고 시사했다. 「기울어진 호」는 그것이 세워진 장소를 성공적으로 교란하기는 했으나 대중에게 사랑받지는 못했다. 한껏 열 오른 논쟁 끝에, 이 작품은 1989년 하룻밤 새 철거되었다. 세라는 이 논쟁이 시작될 때부터 작품을 그 장소에서 제거하는 것은 실질적으로 작품을 파괴하는 것이라면서 다른 어떤 상황에서도 다시는 전시되지 말아야 한다고 말했다. 정부 소유의 73톤짜리 장소특정적 예술작품이었던 것은 그것이 원래 있어야 할 장소에서 제거된 후 예술가에 의해 예술로서의 지위를 철회당한 채 불확실한 상태로 보관되어 있다.

이 대실패 이후, 장소특정적 공공 예술작품을 위한 공공 자금 지원은 수년간 급격히 줄어들었고, 영구적인 공공 작품들에 대한 관심도 마찬가지였다. 오늘날의 공공 장소특정적 예술작품은 대개 관료 체계나 대중의 의견을 피해 사적인 자금 조달을 통해 일시적으로 세워지곤 한다. 1993년, 사립 비영리 예술 기관인 아트앤젤은 영국

조각가 레이철 화이트리드에게 재개발 지구 변두리에 있는 동네에 실물 크기의 빅토리아 시대 집의 주물을 떠달라고 주문했다. 이는 일시적으로 설치될 계획이었고, 많은 열광적인 팬들이 작품의 보존을 위해 결집했지만 결국 철거되고 말았다. 「기울어진 호」와 「집House」을 둘러싼 대조적인 논쟁은 장소특정적 공공미술이 어떻게 접근해야 하는지와 서로 다른 환경에서 어떻게 받아들여지는지에 대해 대단히 큰 차이점들을 보여준다.

반대로, 가장 품격 있는 장소특정적 설치작품들 중 몇몇은 철저히 비물질적이고 잠깐 동안만 존재했으면서도 엄청나게 깊은 인상을 남겼다. 가장 널리 알려진 예는 프라운 스페이스 스튜디오PROUN Space Studio의 건축가 존 베넷과 구스타보 보네바르디, 예술가 쥘리앙 라베르디에르와 폴 미오다, 건축가 리처드 내시 굴드 그리고 조명 디자이너 폴 마란츠가 공동으로 창조해낸 「빛에의 헌사Tribute in Light」(2002)다. 이 작품은 월드트레이드센터의 9.11 공격이 있은 6개월 후 하늘을 향해 쏘아 올린 두 개의 빛줄기였다. 애초에 뉴욕 시립예술협회와 비영리 예술단체인 크리에이티브 타임이 협동 제작한 이 작품은 이제 시립예술협회에 의해 기념일마다 매년 제작되고 있다. 문화적 기억에 좋은 영향을 끼친 이 작품은 성공적인 장소특정적 공공미술과 기념비의 증거로서 남아 있다. 약 100킬로미터 떨어진 곳에서도 보이는 광범위한 시인성과 전 세계적인 디지털 미디어 시대에 어울리는 포토제닉한 특질은 전 세계 관객들에게 강한 인상을 남겼다. 이 작품은 분명 빛만으로 우리의 장소 감각을 바꾸는 실험을 한 수많은 예술가들에게서 그 기원을 찾을 수 있다. 로버트 어윈, 더그 휠러 그리고 제임스 터렐 등을 포함한 소위 빛과 공간 예술가들은 1960년대부터 빛 투사를 실험하고 있었다. 터렐의 빛과 시각 현상 작업은 수십 년에 걸쳐 광범위하게 이루어졌다. 그의 대표적 대지예술인 애리조나 주 오색 사막 근처에 있는 '육안 관측소' 「로든 크레이터Roden Crater」는 1979년 이래 지금까지 건축 중이다. 장소특정적 예술작품은 제한적인 조건하에서 예술가들이 정치적 견해를 바꾸고 자율성을 주장하는 하나의 방식으로서 발전했다. 그 추동력은 변하지 않았다. 어떤 작품이 명시적인 정치적 견해가 없어 보이고 그저 아름다워 보일 뿐이거나 어쩌면 즐거움을 주는 것처럼 보일지

라도, 장소특정적 예술 제작을 둘러싼 더 큰 환경은 정치적이다. 1920년대에 쿠르트 슈비터스는 자신의 시대에 응답해 작품을 만들었다. 작품 자체를 인지할 수 있는 이미지가 없을 때조차 그것은 그 존재 조건에 내재돼 있었다. 1960년대와 70년대에 장소특정적 설치가 좀 더 흔하게 이뤄졌을 때 예술가들은 여러 다른 문제들 중에서 정체성 정치와 환경을 포함한 넓은 범위의 문제들에 응답하고 있었다. 시간이 흘러 장소특정적 예술의 발생을 낳은 개념들이 계속해서 축적되고 있다. 역사적 관심사들에 더해, 오늘날의 예술가들은 동시대인의 삶에서 일어나는 사적인 것과 공적인 것 사이의 역학 변화, 전 세계화된 관객들, 그리고 디지털 기업들과 씨름하고 있다. 장소특정적 설치는 현재의 견지에서 역사를 재고하게 만드는 한편 우리의 일상 환경에 낯선 영역을 만들어냄으로써 우리를 둘러싼 세상에 관한 인식을 변화시킨다. 이런 관점에서 이 책에서 소개한 예술작품들은 각각의 주어진 장소와 문화적 기억에 내포된 유산에 본질적인 것이 되고 있으며, 때로는 작품이 사라진 이후에도 오래도록 우리의 인식을 변화시키고 있다.

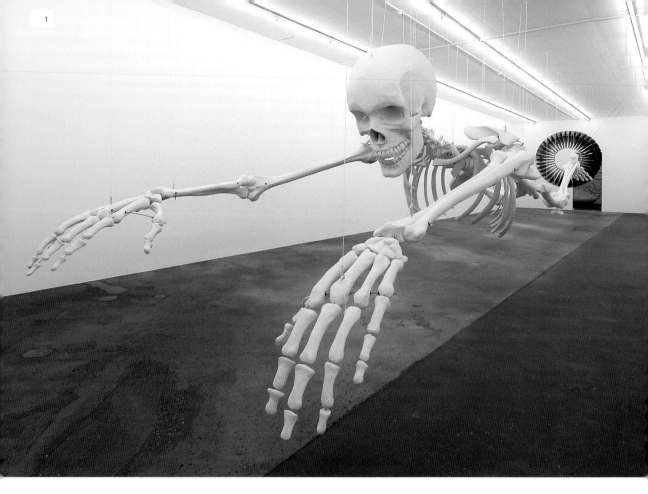

아델 압데세메드 ADEL ABDESSEMED

「하비비(Habibi)」, 2003
스위스 제네바
레진, 파이버글라스, 폴리에스테르, 비행기 엔진 터빈
전체 길이: 21m
©Adel Abdessemed, ADAGP Paris
Courtesy the artist and David Zwirner, New
York/London

2004년에 스위스 제네바의 근현대미술관(Musée
d'art moderne et contemporain, MAMCO)에서
열린 개인전 《아델 압데세메드—레몬과 우유(Adel
Abdessemed: Le Citron et le Lait)》의 「하비비」
(2003) 설치 장면

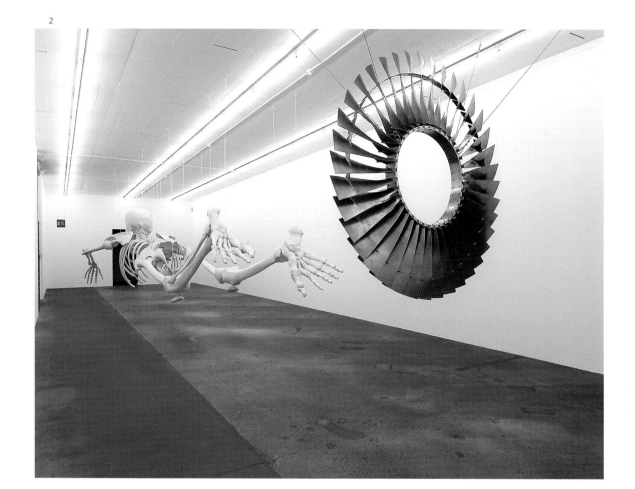

「하비비」(2003)는 파이버글라스와 레진으로 복제한 17미터 길이의 인간 골격이다. 커다란 비행기 엔진 터빈과 함께 얇은 케이블과 철사로 천장에 수평적으로 매달려 있다. 이 작품은 압데세메드의 이후 작품인 「하비브티Habibti」(2006)와 연결되는데, 이는 천장에 매달린 또 다른 인간 골격으로 그의 아내와 크기가 같다. 철사가 골격을 엎드린 자세로 붙잡고 있기 때문에 두 작품 모두 공중 부양하고 있는 듯 보이며 마리오네트에 달린 인형사의 줄을 연상케 하기도 한다. 더 작은 골격인 「하비브티」는 무라노 유리로 만들어져 있으며 짙은 색 머리카락이 골격 양 옆에 배치되어 있는 반면, 「하비비」는 그 열 배의 규모로 제작되어 활기 넘치는 형태가 공간을 가르고 있어, 취약성을 드러내는 대신 그 힘을 과시하는 것처럼 보인다.

텍스트 사용 허가: 데이비드 즈워너, 뉴욕/런던

타니아 아기니가 TANYA AGUIÑIGA

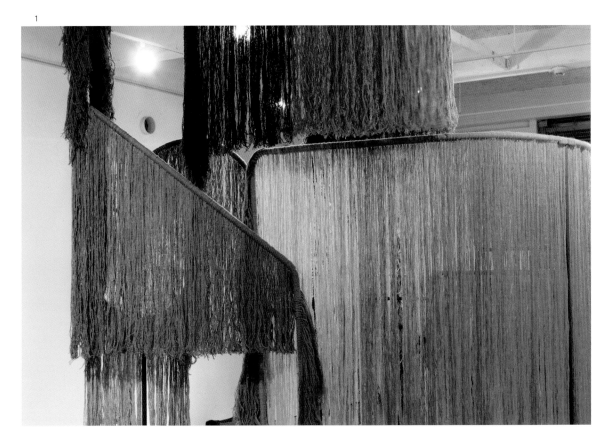

「카스탈의 긴 털 커브(Kasthall Shag
Curves)」, 2013
강철과 울 털실

이 작품은 스웨덴의 러그 회사인 카스탈의 놀라운 털실 제품군을 강조하기 위해 제작되었다. 이동에 용이하도록 납작하게 포장된 구부러진 관 모양의 강철 구조를 사용해 부스를 만든 이 구조물의 각각의 연결 부위는 회전할 수 있도록 되어 있어 다양한 쓰임새를 제공한다. 이 작품은 파티션으로도 기능하는 동시에 관객들이 작품 안으로 들어가 작품과 좀 더 친밀하게 교감할 수 있는 축소 버전으로도 쓰일 수 있다. 작품의 높이는 183센티미터에서 366센티미터까지 다양하고, 가장 큰 섹션은 멀리서도 카스탈 부스가 눈에 띄게 하며 높이가 낮은 부분은 사진 찍기에 좋은 아늑한 공간을 만들어 입소문 효과를 높인다. 이 작품은 카스탈의 털실로 묶여 있으며 카스탈의 털실 색채 카드에 쓰인 것과 똑같은 부착 테크닉을 이용하고 있다.

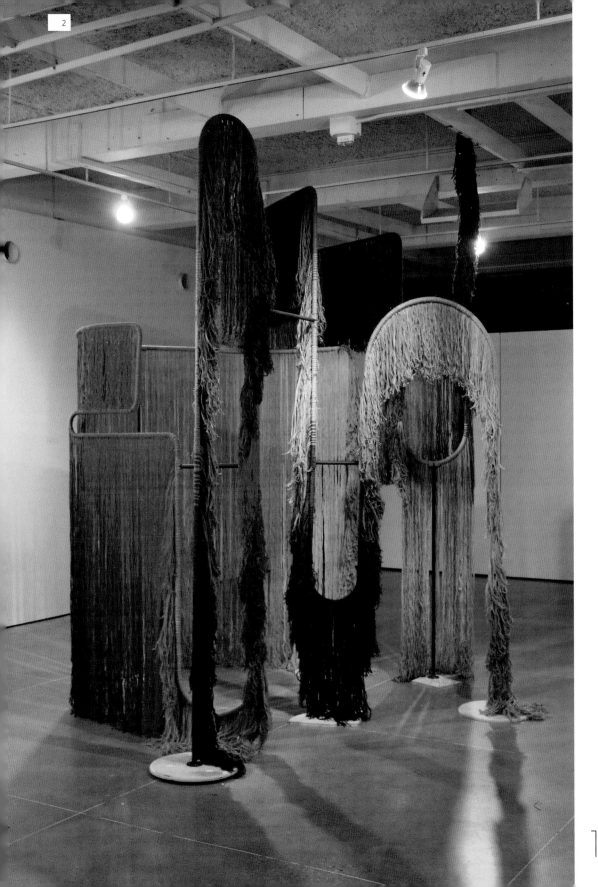

볼-노게스 스튜디오 BALL-NOGUES STUDIO

「음조 변화(Euphony)」, 2013
테네시 주 내시빌 뮤직시티센터
스테인리스스틸 볼 체인, 강철 튜브,
구운 에나멜 마감
32.3×2.44×10.97m, 1,588kg

쇠사슬 모양 스테인리스스틸 볼 체인이 천장에 매달린 타원형 고리 모양 빔에서 드라마틱하게 내려오다가 다시 새로운 경로를 따라 하늘을 향해 두 개의 패턴과 색채로 된 뼈대를 이룬다. 우리는 주문 제작한 디지털 커팅 기계로 반투명한 3차원 회화를 만들었다. 관람자의 위치에 따라서 「음조 변화」의 1,141개의 다채로운 체인은 냉철한 기하학 형태로 보이기도 하고 증기 같은 시각적 구성으로 흐릿해지기도 한다. 「음조 변화」는 빛, 반사 그리고 색채의 미학을 증폭시켜 공공 공간에 시각적 스펙터클과 물리적 감각을 창조해낸다. 40킬로미터에 이르는 스테인리스스틸 체인이 천장에서 약 90센티미터 높이에 매달려 있는 914×244센티미터 크기의 강철 링 빔에 부착되어 있다.

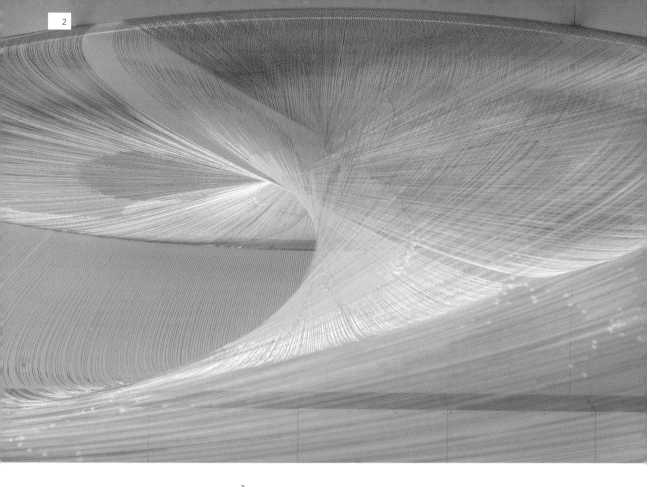

2

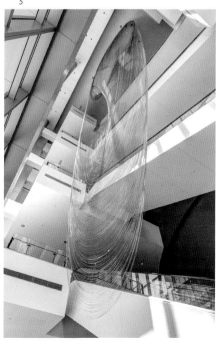

3

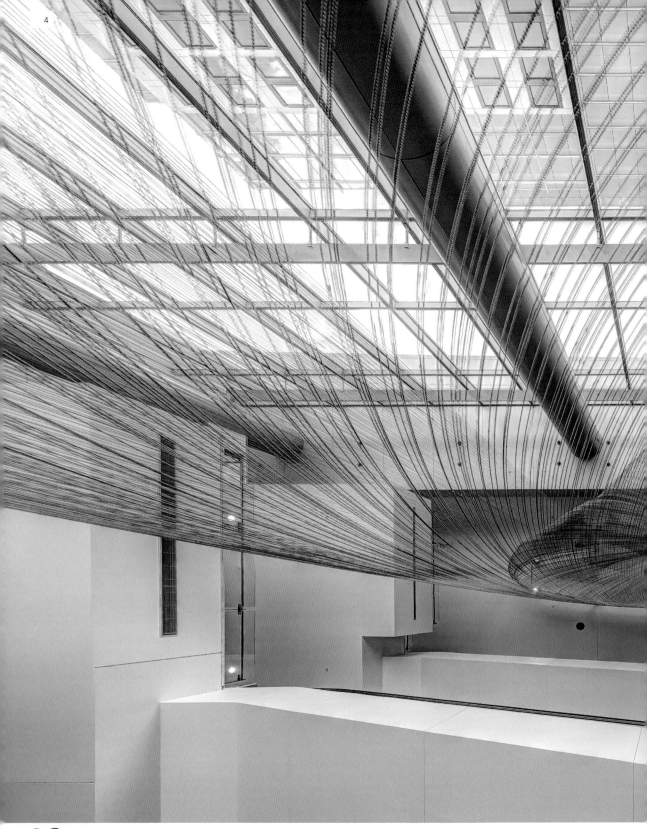

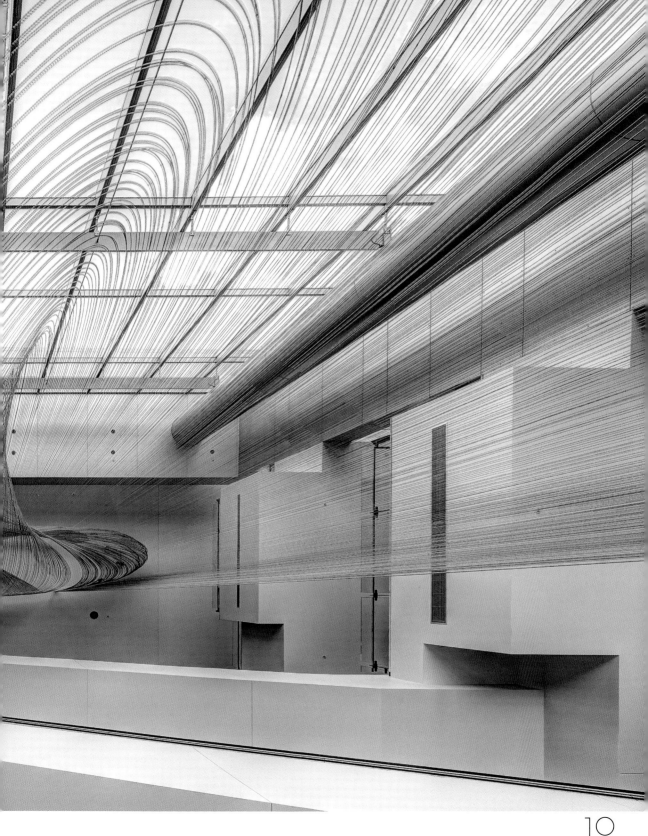

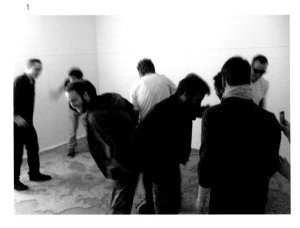
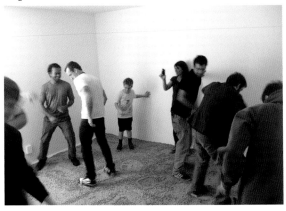

로베르트 바르타 ROBERT BARTA

1-4

「50만 개의 별 건너기(Crossing Half
a Million Stars)」, 2011
8mm 금속 볼 베어링, 약 50만 개

바닥 전체를 약 50만 개의 볼 베어링이 덮고 있는 이 설치작품 「50만 개의 별 건너기」는 전시 공간을 직접 체험하도록 관람객들을 초대한다. 미끄러지거나 넘어지지 않고 이 표면을 걷기 위해서는 굉장한 주의가 필요하다. 이 설치작품은 참여한 모든 이들이 공유하는 퍼포먼스를 계속해서 만들어낸다. 관람객들이 서로 다른 방식으로 자기 자신과 상대에게 집중하도록 하는 집단적인 엔터테인먼트로서 말이다. 「50만 개의 별 건너기」에서 갤러리 공간은 그 자체로 작품이 되고 관람객은 전시물이 된다.

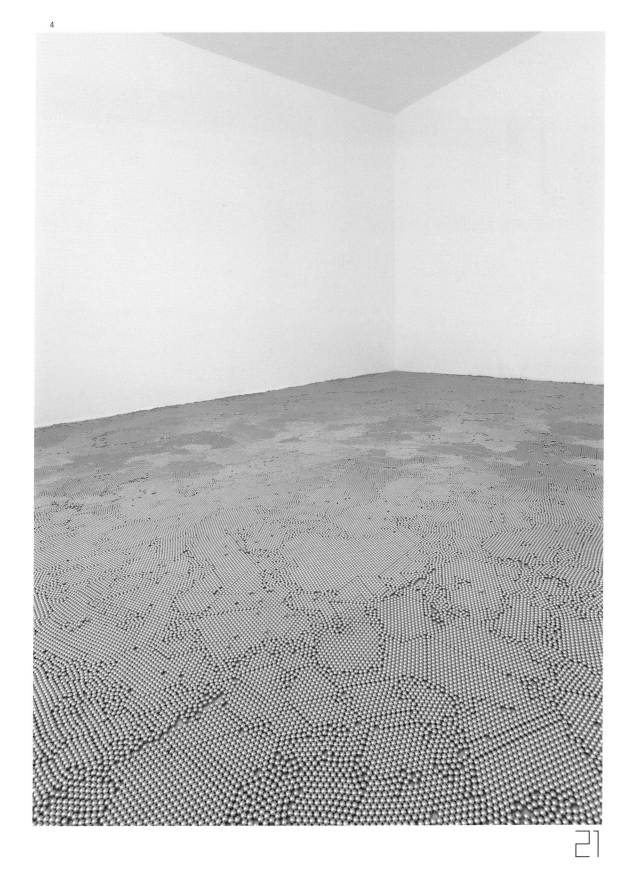

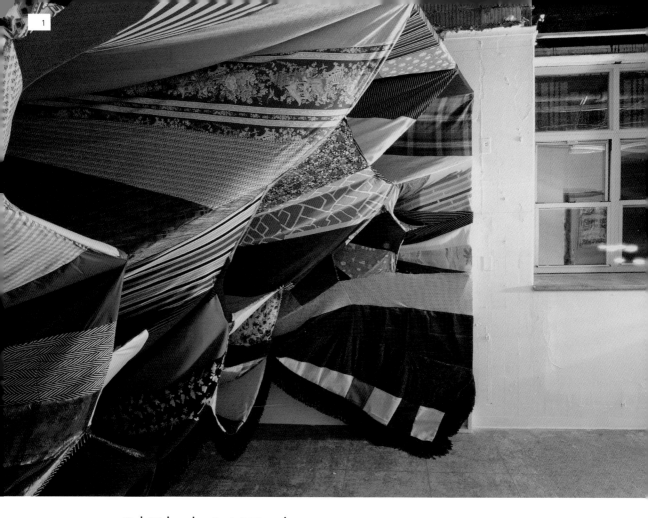

아만다 브로더 AMADA BROVVDER

1-3
「프리즘 형태의 소용돌이(Prismatic Vortex)」, 2012
뉴욕 주 브루클린
기증 받은 패브릭, 나무, 로프

「프리즘 형태의 소용돌이」는 뉴욕 주 브루클린 세인트닉스 얼라이언스의 아츠@르네상스 레지던시Arts@Renaissance residency의 지하층에 설치되었다. 원래 그린포인트 병원의 외래환자를 위한 시설이었던 이 건물과 이웃 주민의 자원봉사로 제작된 이 설치물은 순수예술 창작의 신비로운 힘을 통해 지역사회를 끈끈하게 엮는 동시에 구조물을 재정의하는 역할을 해냈다. 대규모 프로젝트에서 자원봉사자들을 끌어들이는 사회적 목표는 각각의 개인이 지역 주민 그리고 동시대 미술과 유대를 형성하도록 하는 데 있다. 재료 수집에서 제작 그리고 전시에 이르기까지 지역사회의 자원봉사자들은 도시, 지역사회, 건축 그리고 미술에 대한 창조적인 대화를 나누면서 협력하도록 격려를 받았다.

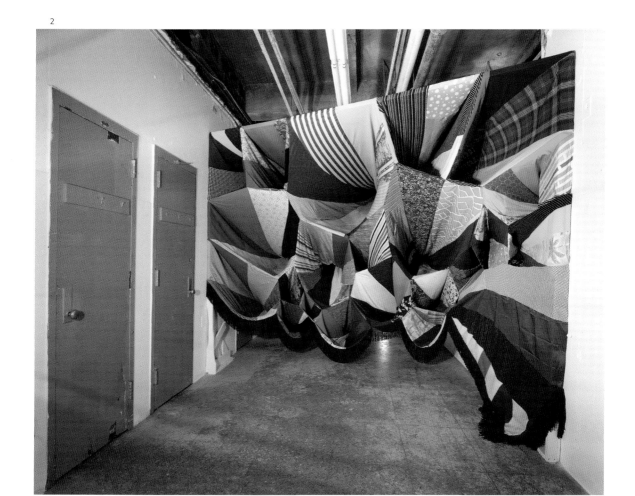

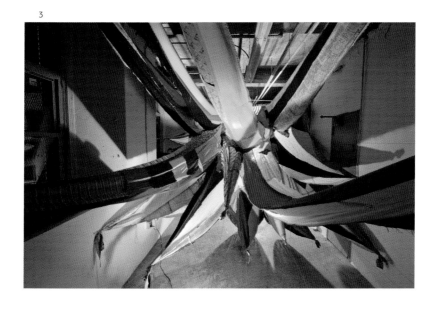

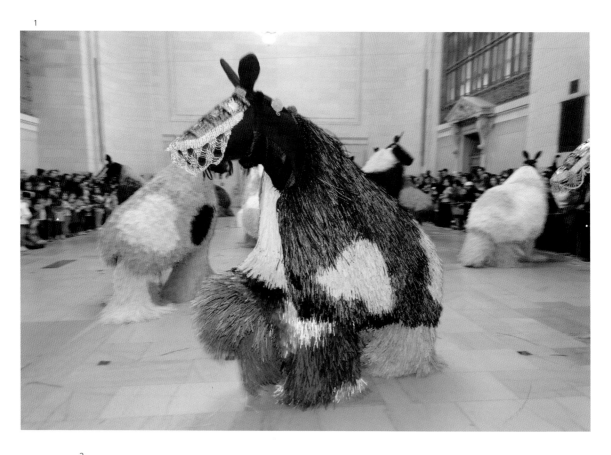

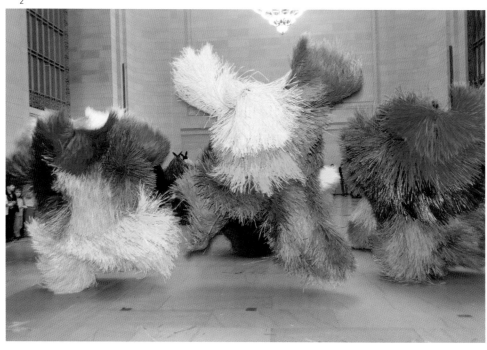

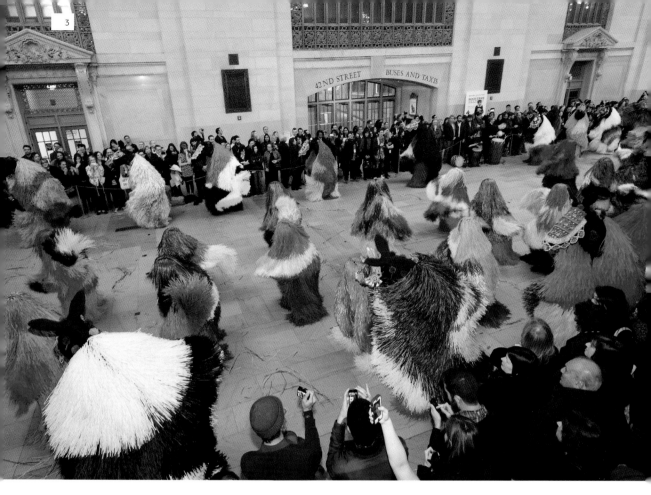

닉 케이브 NICK CAVE

시카고를 근거로 활동하는 예술가 닉 케이브는 「허드•NY」를 위해서 뉴욕의 그랜드 센트럴 터미널 밴더빌트 홀을 실제 크기의 다채로운 서른 개의 말 인형으로 채웠다. 이 말 인형들은 아프리카 북, 하프 소리에 맞춰 하루에 두 번 안무 동작—혹은 '크로싱crossings'—을 펼쳤다. 말 한 마리에 에일리 스쿨의 학생들이 짝을 이뤄 들어가 안무 동작과 즉흥 동작을 섞어 실물 크기의 인형에 생명을 불어넣었다. 이 프로젝트는 그랜드 센트럴 100주년을 기념하는 이벤트의 일환으로 크리에이티브 타임과 MTA 교통 예술 프로그램MTA Arts for Transit이 선보였다.

1-4
「허드•NY(HEARD•NY)」, 2013년 3월
합성 야자 섬유, 패브릭, 금속

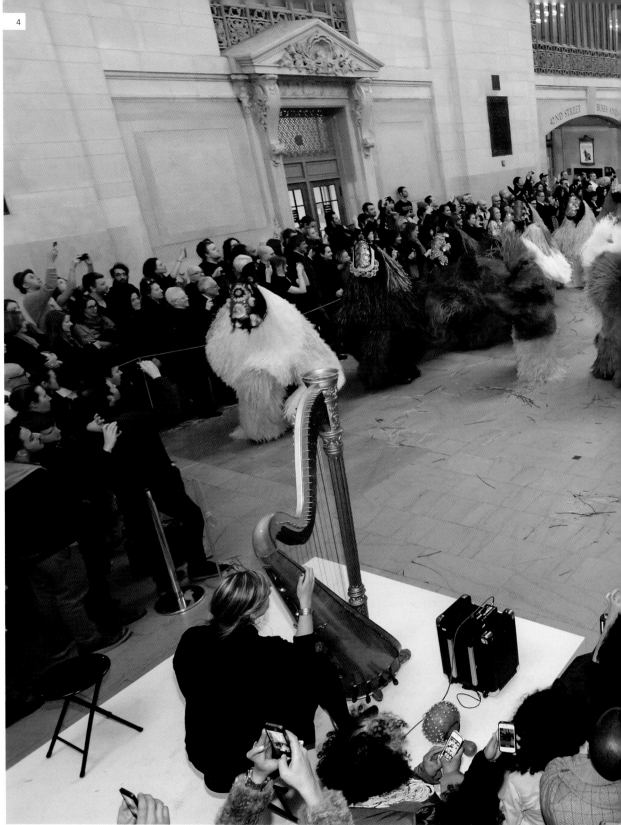

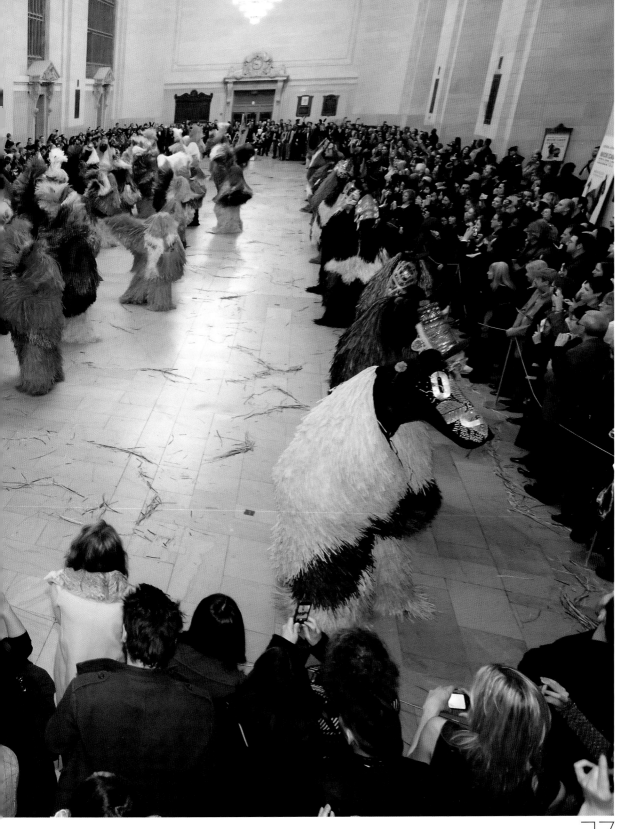

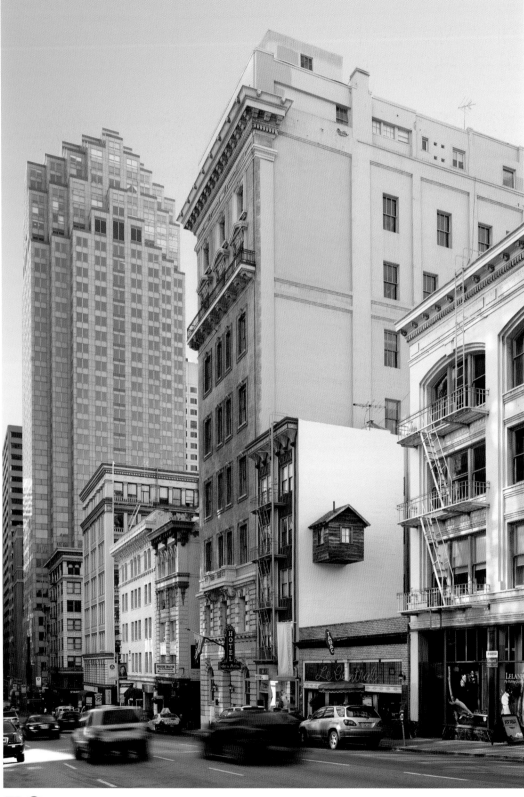

제니 채프먼과
마크 레이글먼 JENNY CHAPMAN
MARK REIGELMAN

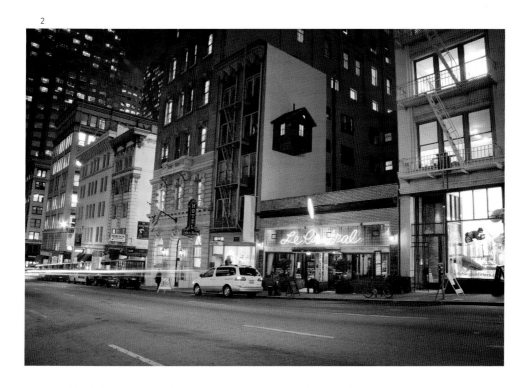

「매니페스트 데스티니!」는 샌프란시스코에서 주인 없는 땅을 찾아 도시의 빈 공간에 새로운 가정을 대담하게 건설하려는, 현대의 탐험가로서 신이 주신 충동에 관한 것이다. 「매니페스트 데스티니!」는 샌프란시스코의 마지막 남은 주인 없는 공간 중 하나 — 다른 건물들 위와 사이 — 를 점거한 투박한 오두막이다. 이 구조물은 데자르 호텔 측면에 부착돼 있는 모습으로 나타난다. 현대 도시 풍경의 변칙적인 결과물처럼 레스토랑 르 상트랄 위에 떠 있는 것이다. 19세기 건축 양식과 빈티지 건축 자재를 사용한 이 구조물은 서부 신화의 낭만적 정신에 대한 오마주이자 서부를 향한 확장의 오만함에 대한 비판이기도 하다.

1
「매니페스트 데스티니!/낮 3(Manifest
Destiny!/Day 3)」, 2012
혼합매체

2
「매니페스트 데스티니!/밤 1(Manifest
Destiny!/Night 1)」, 2012
혼합매체

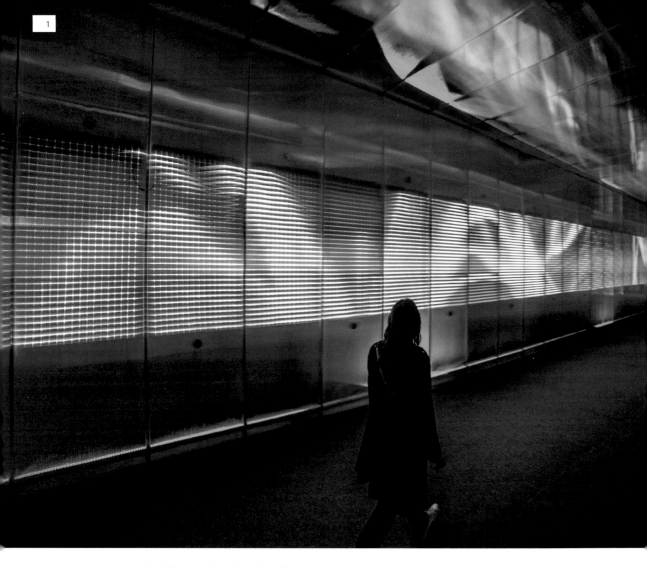

미겔 체발리에르 MIGUEL CHEVALIER

1–3

「횡단하는 픽셀들(Pixels Crossing)」,
2012
버추얼 리얼리티 설치 작업
파리 포룸 데 알
트라픽과의 컬래버레이션
음악: 미셸 르돌피
소프트웨어: 시릴 앙리, 트라픽
기술 협력: 복셀스 프로덕션스
폴리카보네이트 패널, LED
40×4×4m

파리 포룸 데 알(레알 지구의 옛 중앙 시장터에 들어선 대형 종합쇼핑센터—
옮긴이)의 리노베이션 이후, 미겔 체발리에르는 쇼핑몰과 카레 광장을 연결
하는 임시 터널 내부에 예술작품을 제작해달라는 주문을 받았다. 트라픽
과 작곡가 미셸 르돌피와의 협업으로, 그는 터널을 따라 LED 조명 설치작
품을 만들어냈다. 여러 가지 색깔이 이어지는 디자인이 르돌피가 작곡한
음악에 맞춰 움직이면서 율동적인 소리 패턴을 만들어내고, 이 소리와 빛의
터널을 지나는 사람들은 감각이 풍부해지는 경험을 하게 된다. 치조(齒槽) 형태
로 길게 늘어선 폴리카보네이트 벽면 안쪽에서 회절하는 빛은 터널 공간을
재정립했다. 이로써 이 공간은 마법적인 현대의 파사주로 변화한다. 이 설치
작업은 파리의 심장, 포룸 데 알의 부활을 예고했다.

2

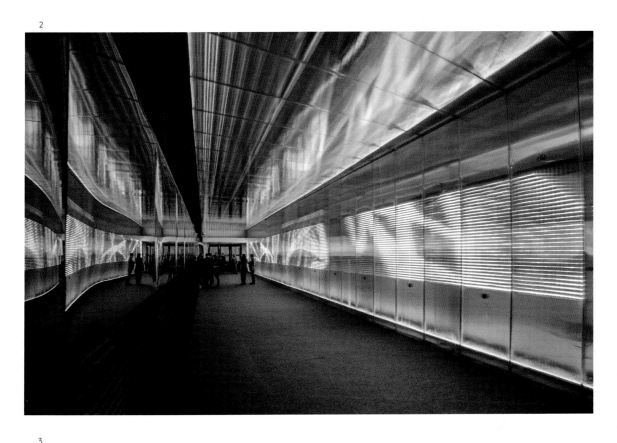

3

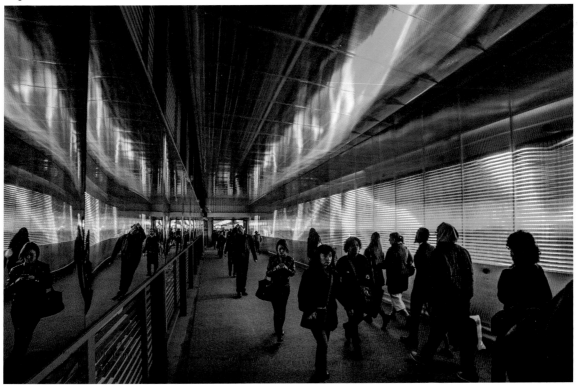

미셸 드 브로앵 MICHEL DE BROIN

별이 총총한 하늘이 빚어내는 장관은 오래전부터 기쁨과 호기심의 원천이었지만, 지나치게 많은 도시의 인공조명은 창공의 별들을 가려버린다. 이제까지 만들어진 것 중 가장 큰 미러볼이 50미터 높이의 크레인에 매달려 파리 주민들에게 별이 빛나는 밤을 만들어주었다. 이 작품은 파리 '뉘 블랑슈Nuit Blanche'(프랑스를 대표하는 현대미술 축제로 매년 10월에 하루 동안만 열린다—옮긴이) 이 기간 동안 뤽상부르 공원에 하룻밤만 설치되었다.

「에펠 탑의 주인(La Maîtresse de la Tour Eiffel)」, 2009
파리, 뉘 블랑슈를 위한 설치 금속 구조물,
1,000개의 거울, 5개의 조명 프로젝션, 크레인
지름 7.5m

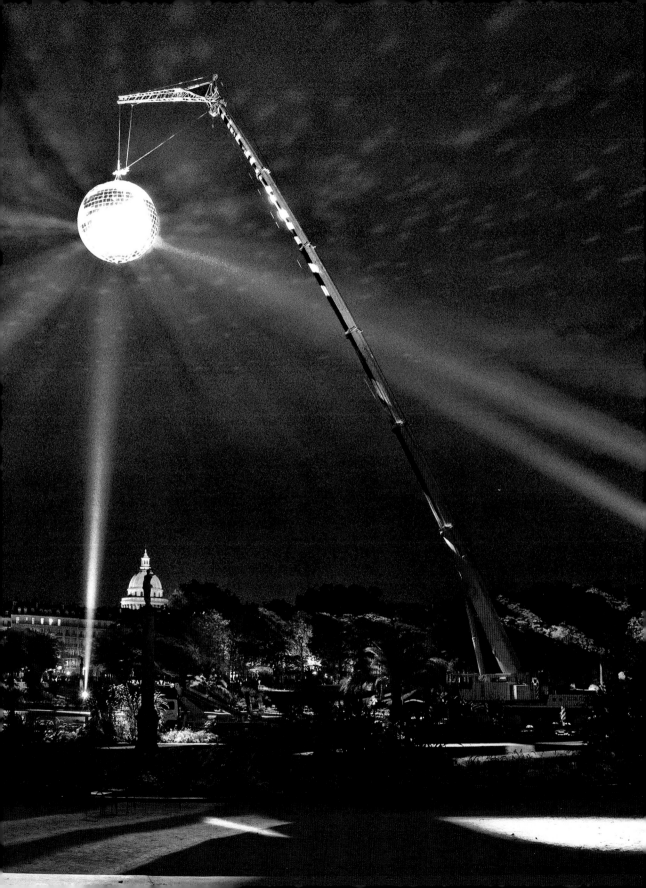

패트릭 도허티 PATRICK DOUGHERTY

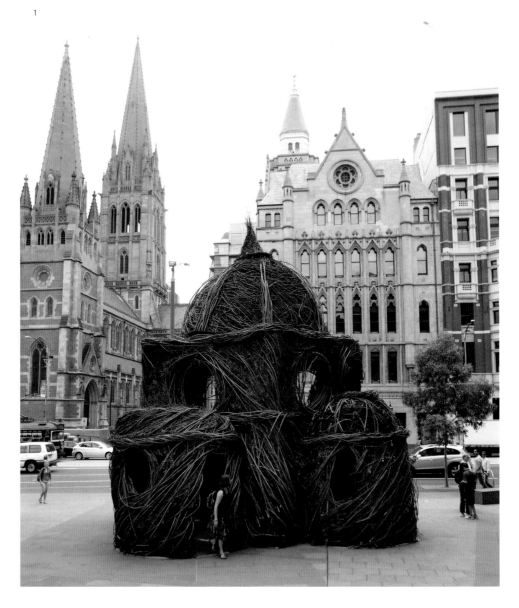

1

1-2
「작은 무도회장(Little Ballroom)」, 2012
오스트레일리아 멜버른
페더레이션 광장
어린 버드나무

오스트레일리아 멜버른 시내의 이 조각은 르네상스 양식으로 지어진 플린더스 기차역의 외양을 떠올리게 하고, 현대의 건축 기술과 고대의 집 짓기 방식 사이에 대조를 일으키려는 의도로 만들었다. 나는 행인의 눈길을 사로잡고 싶었고, 미술관 관람, 콘서트, 저녁식사를 위해 페더레이션 광장으로 밀려오는 수백 만 사람들의 상상력을 자극하고 도시의 분주함 한가운데 자연의 감각을 불러오고 싶었다.

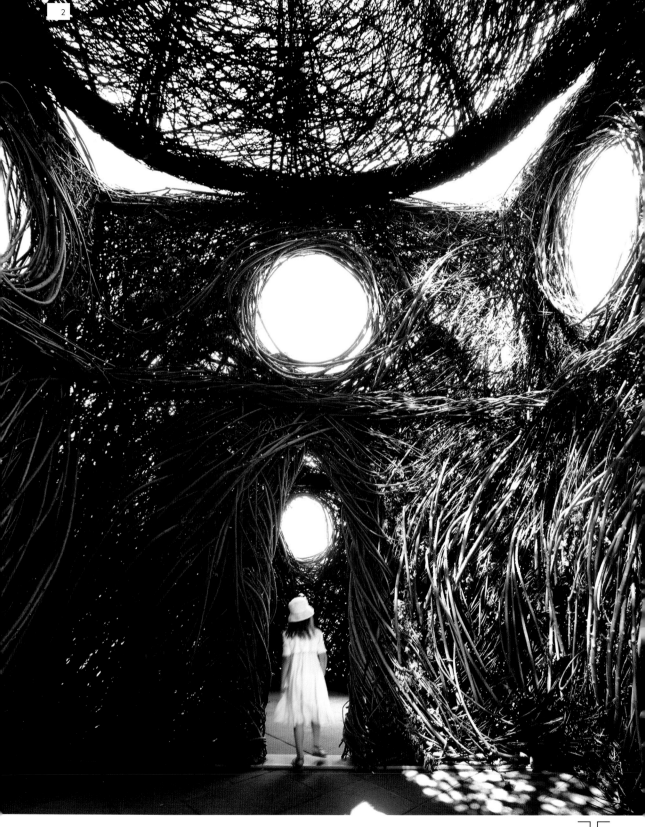

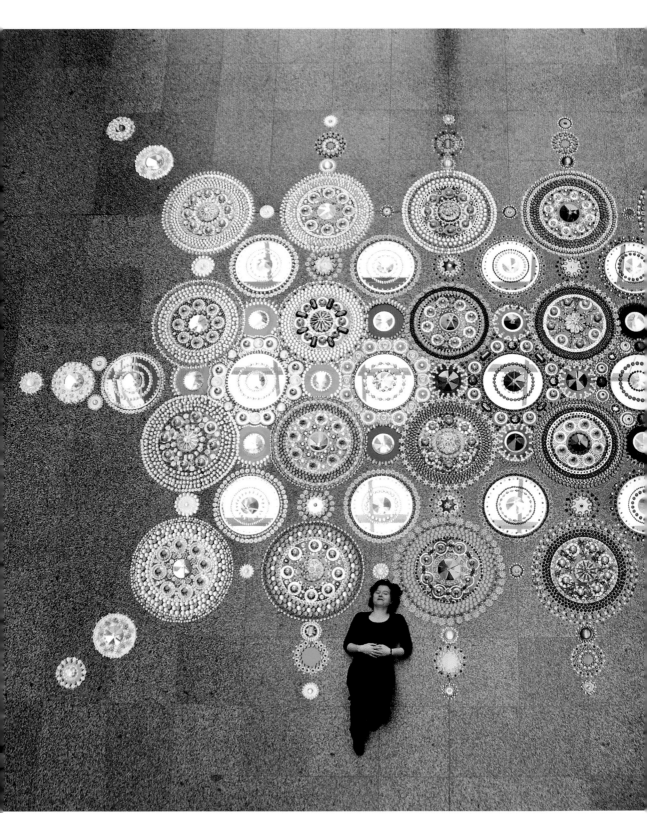

쉬잔 드뤼먼 SUZAN DRUMMEN

네덜란드 암스텔베인의 설치작품은 크리스털, 크롬 도금한 금속, 보석용 원석, 거울, 광학 유리로 만들어졌다. 멀리서 보면 디자인이 명확하고 질서정연해 보이지만 가까이에서 찬찬히 살펴보면 수많은 디테일과 시각적 자극으로 눈이 갈피를 잡지 못한다. 때문에 모든 것을 받아들이거나 그렇지 않은 순간을 계속해서 탐색하게 된다. 시각적 인지가 시험대에 오르고 요구되고 강화되는 것이다.

2012
네덜란드 암스텔베인 사회보험은행
바닥 설치, 여러 재료, 주로 유리

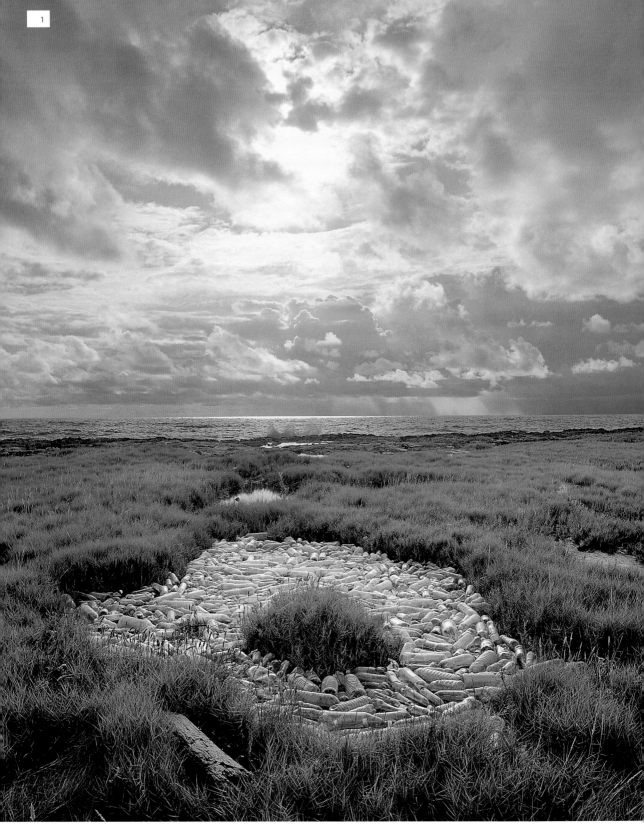

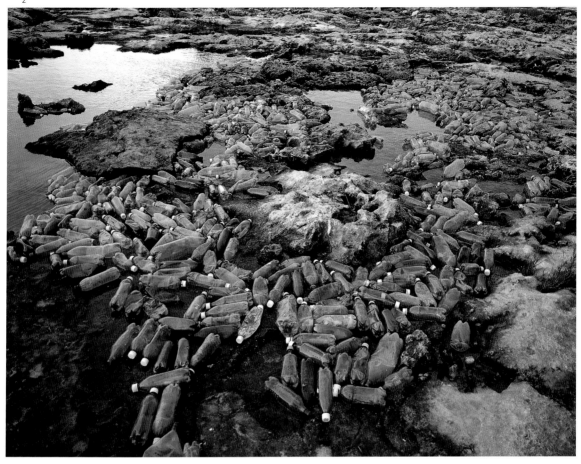

알레한드로 두란 ALEJANDRO DURÁN

1
「날이 새다(Amanecer)」, 2011
연작 「쓸려오다(Washed Up)」 중에서
아카이벌 피그먼트 프린트
132.08×101.6cm

2
「조류(Algas)」, 2013
연작 「쓸려오다」 중에서
아카이벌 피그먼트 프린트
101.6×132.08cm

「쓸려오다」는 유네스코 세계문화유산이자 연방이 보호하고 있는, 멕시코에서 가장 큰 보호구역인 시안 카안Sian Ka'an의 바다와 해안을 따라서 플라스틱 오염 문제를 제기한다. 이 프로젝트의 코스를 따라, 두란은 한 해안 구간에서만 여섯 개 대륙 50개 국가에서 쓸려온 플라스틱 쓰레기를 확인했다. 그는 이 국제적 잔해들을 색채별로 나눈 장소특정적 연작 설치작품을 만드는 데 사용했다. 초현실적이거나 환상적인 풍경을 창조하는 데서 한발 더 나아가 이 작품들은 현재 우리가 처한 환경적 곤경을 반영한다. 「쓸려오다」의 마력은 엉망이 된 풍경을 전환시키는 것뿐 아니라 소비와 낭비에 대한 우리의 관계를 인지시키고 변화시키는 프로젝트의 잠재력에 있다.

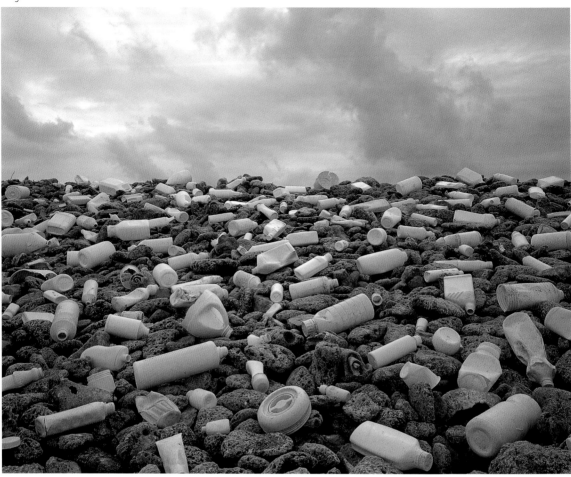

3
「구름(Nubes)」, 2011
연작 「쓸려오다」 중에서
아카이벌 피그먼트 프린트
101.6×132.08cm

4
「바다(Mar)」, 2010
연작 「쓸려오다」 중에서
아카이벌 피그먼트 프린트
48.26×71.12cm

5
「유출(Derrame)」, 2010
연작 「쓸려오다」 중에서
아카이벌 피그먼트 프린트
132.08×101.6cm

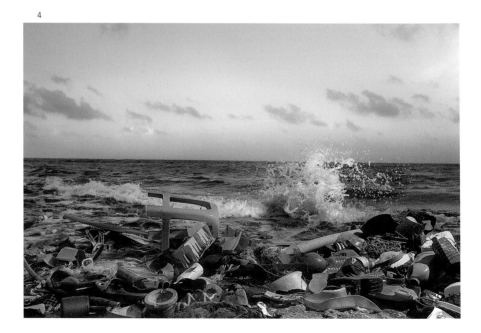

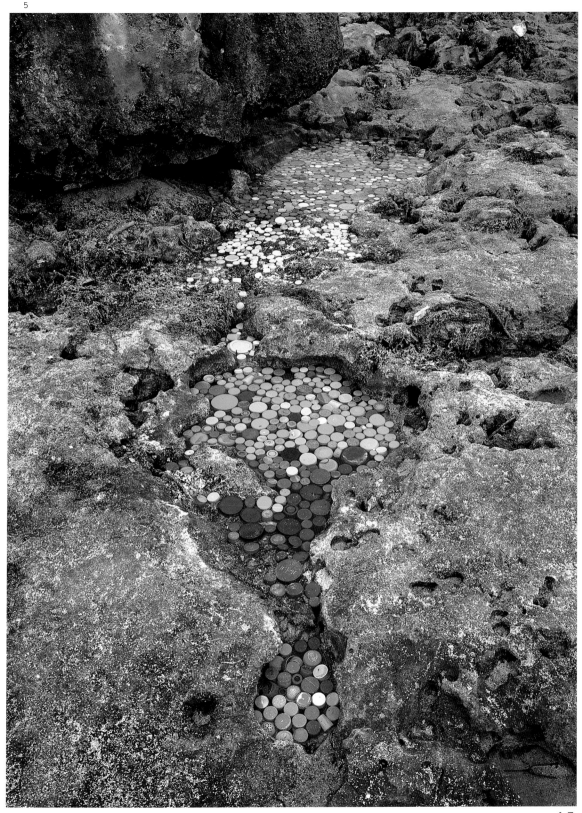

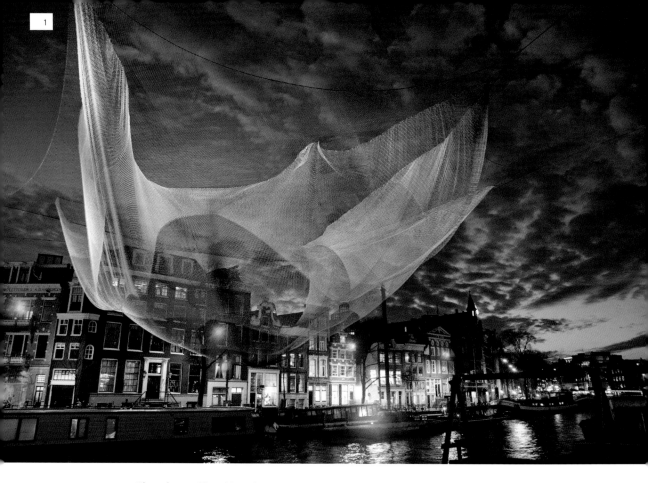

재닛 에켈만 JANET ECHELMAN

1–3
「1.26 암스테르담(1.26 Amsterdam)」,
2012~13
스펙트라®파이버,
고강도 폴리에스터 파이버, 색광(色光)
넷 크기:
길이 24.4m×너비 18.2m×깊이 9.1m
설치 크기:
길이 70.1m×너비 42.7m×깊이 9.1m

「1.26 암스테르담」은 시청과 음악당이 들어서 있는 암스테르담 스토페라 꼭대기에서 암스텔 강 위로 설치되었다. 이 조각은 전체가 부드러운 재료로 만들어져 있어 추가로 보강 작업을 하지 않고도 기존 건축물에 부착할 수 있다. 독특한 조명 프로그램이 작품 아래 흐르는 물 위에 반사되어 파도치는 듯한 색채들을 통합한다. 조각은 밤낮으로 변형하는 영묘한 형태가 되며 어둠 속에선 엷은 대기를 떠다니는 듯하다.

이 작품의 형태와 내용은 지구 시스템의 상호 연관성에서 영감을 받은 것이다. 스튜디오는 지진이 지구의 수명을 1.26마이크로초만큼 줄였다는 2010 칠레 지진 효과에 관한 NASA와 NOAA의 실험실 데이터를 참고했다. 이 조각의 3차원 형태는 전체 대양에서 일어나는 쓰나미 파고(波高)의 매핑mapping에서 영감을 얻은 것이다.

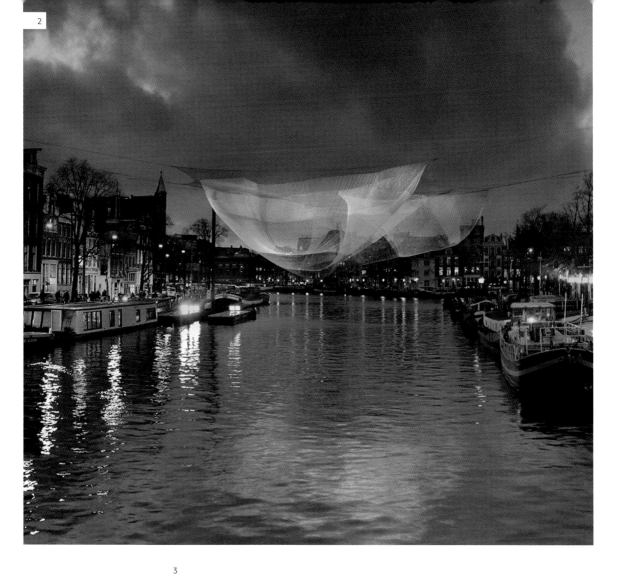

3

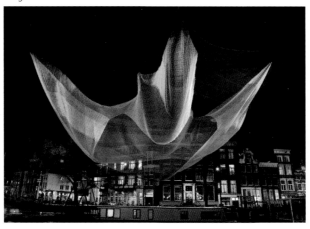

레안드로 에를릭 LEANDRO ERLICH

「건물(Bâtiment)」, 2004
프랑스 파리 르 104, 2011
프린트, 조명, 몰딩, 나무, 철 그리고 거울
800×600×1,200cm

「석고문(石庫門)」, 2013
상하이 국제 아트 페스티벌
중국 상하이

레안드로 에를릭의 「건물」은 해마다 파리에서 열리는 예술제 뉘 블랑슈를 위해 2004년 처음 지어졌다. 이 작품은 하룻밤 동안 도시 전역에서 펼쳐진다. 너무나 많은 사람들이 주위를 거닐고 있어서 에를리치는 이 프로젝트가 규모도 크고 접근성도 높아야 한다는 것을 깨달았다. 그는 이것이 마치 꿈이 현실화된 것처럼 보이기를 바랐다. 중력의 법칙에 잠깐 동안이나마 저항한 것이다. 「건물」의 모든 버전은 그것이 놓인 지역(파리, 일본의 소도시, 부에노스아이레스)의 건축에서 영감을 얻은 것이다. 예술에 아름다움을 정의할 힘이 있다면, 에를릭은 '관객들'이 자유로이 다가와서 어떤 이상적인 것이 아니라 그들의 본거지 같은 예술작품과 상호 교감하는 것이 중요하다고 생각했다.

크리스틴 핀리
CHRISTINE FINLEY

「벽지 바른 쓰레기통」은 예기치 못한 아름다움을 지닌 환경운동이다. 이 프로젝트는 도시의 쓰레기, 자유로운 예술, 여성성에 대한 관념, 아름다움, 가정家庭에 관한 질문이다. 자유롭고 접근성 좋은 예술에 영감을 얻은 예술가는 이렇게 말한다. "우리가 쓰레기통을 예술작품으로 본다면 우리는 의식의 고양을 얻은 것이다."

1–2
「벽지 바른 쓰레기통(Wallpapered Dumpsters)」, 2010
로마
벽지와 벽지 풀

3
「벽지 바른 쓰레기통」, 2010
빈
벽지와 벽지 풀

4
「벽지 바른 쓰레기통」, 2010
샌타모니카
벽지와 벽지 풀

5
「벽지 바른 쓰레기통」, 2010
뉴욕의 바우어리와 스탠턴
벽지와 벽지 풀

1

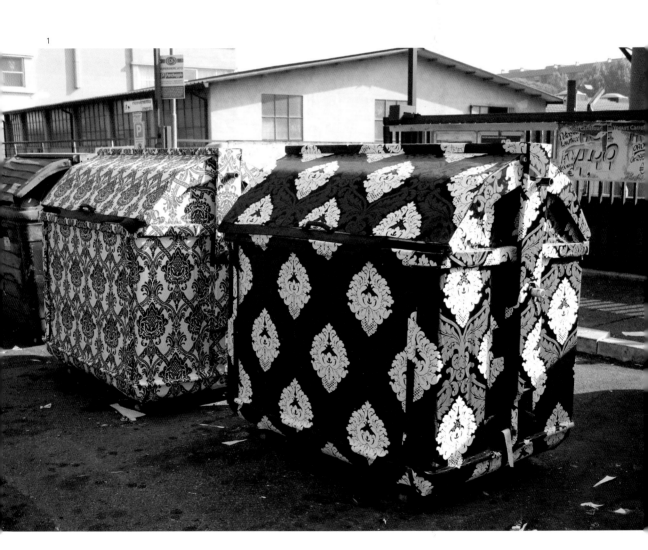

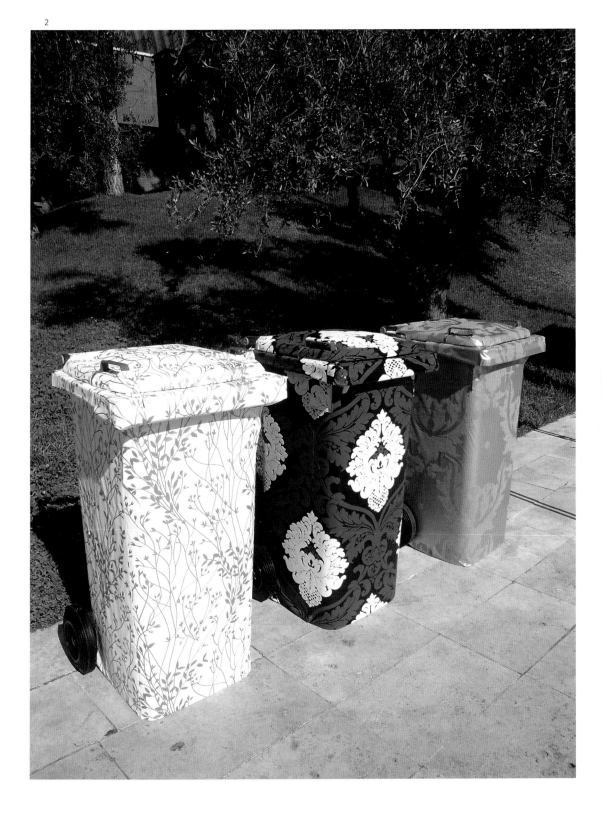

4

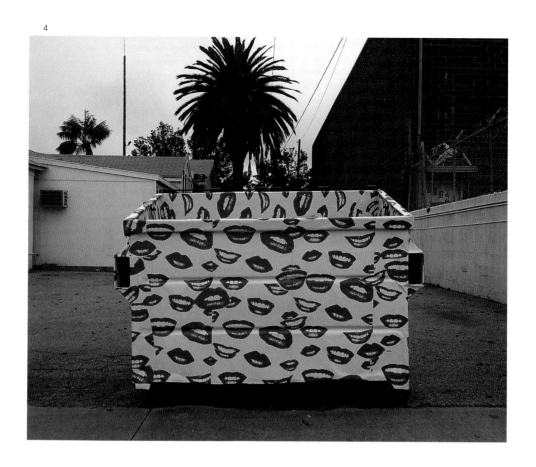

5

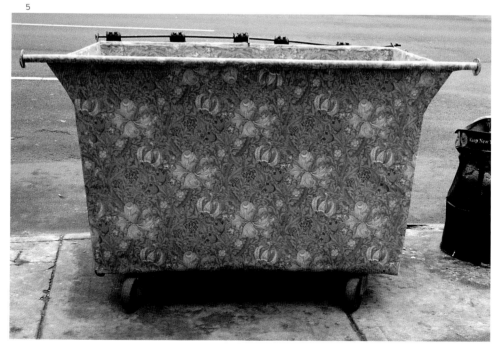

프렌즈위드유 FRIENDSWITHYOU

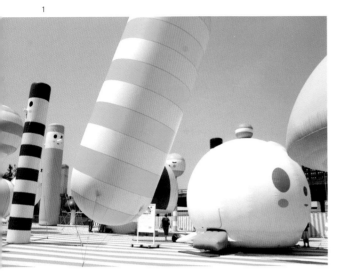

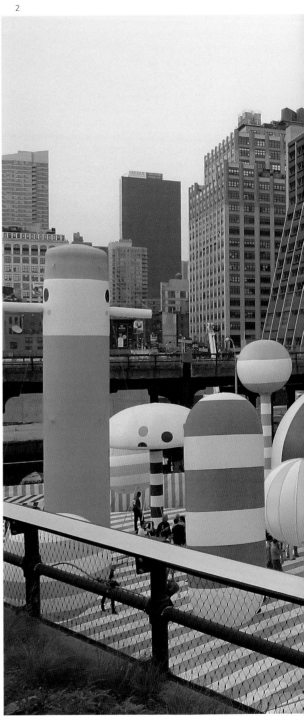

「레인보우 시티」는 첼시 갤러리 지구를 가로지르는 하이라인 파크 제2구역의 개장을 기념해 뉴욕에서 전시되었다. 이 인터액티브 설치 작업은 프렌즈위드유의 주요 공공 설치미술로 한 달을 꽉 채워 전시되었다. 콘크리트 정글에서 꽃을 피운 이 작품은 캐나다 토론토에서 처음 전시되었고, 미국 플로리다에서 열린 아트바젤 마이애미 기간 동안 두 번째로 전시되었다. 이는 AOL을 위해 프렌즈위드유가 디자인한 한정판 아트 프로젝트를 구할 수 있는 독점 팝업숍을 특징으로 한다. 여름 동안만 설치되는, 식음료를 판매하는 액티비티 존이 설치작품 가까이에 놓이는 것처럼 말이다.

1-2
「레인보우 시티(Rainbow City)」, 2011
뉴욕 뉴욕
비닐 풍선
가변 치수

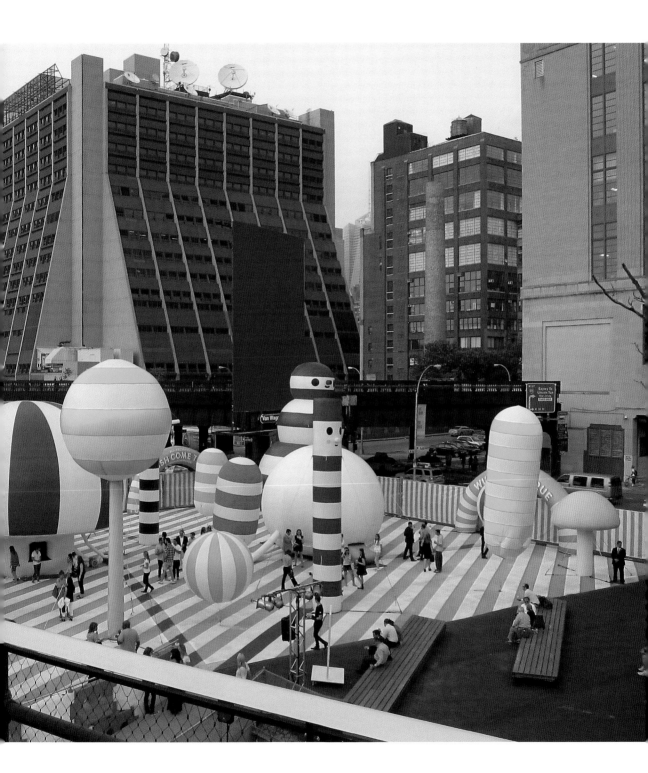

51

요스트 하우드리안 JOOST GOUDRIAAN

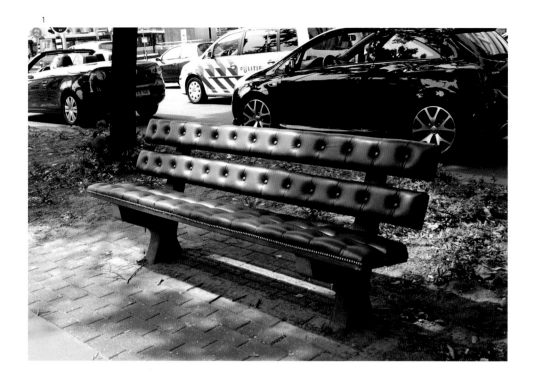

로테르담의 공공 공간은 기능적이지만 눈에 띄지 않는 사물들로 꽉 차 있다. 늘 새로운 '심장'을 필사적으로 찾고 있는 것처럼 보이는 도시 로테르담은 도시 미관은 고려하지 않은 채 많은 개발 지역들을 거리 가구로 채운다. 이곳에서는 하늘이 한계처럼 보이며 눈높이는 잊힌 채로다. 공공 공간에 놓인 이 프로젝트를 위해 나는 '사랑할 만한 도시'의 가능성을 탐구하려고 했다. 그를 위해 몇 가지 기술들을 숙련했고, 오리지널 산업디자인을 활용해 누구나 이용할 수 있는 거리 가구를 리메이크했다. 그러면서 내가 사물에 집어넣은 애정이 드러나는지, 그것들에 대한 대중의 사랑을 유도할 수 있는지를 시험해봤다. 누구나 이용할 수 있다고? 이렇게 면밀하게 공들여 만들고, 상처 입기 쉽지만 업그레이드되고 재창조된, 하지만 불법적으로 놓인 사물들에 어떤 일이 일어나는지 두고 보자.

1-3
「체스터필드 공원 벤치(Chesterfield Park Bench)」, 2010
호두나무, 진빨강 가죽, 콘크리트, 강철, 폴리에테르 폼, 앤티크 왁스

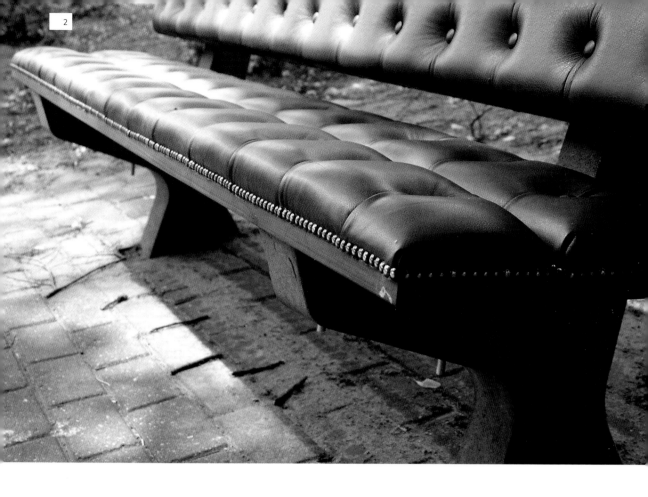

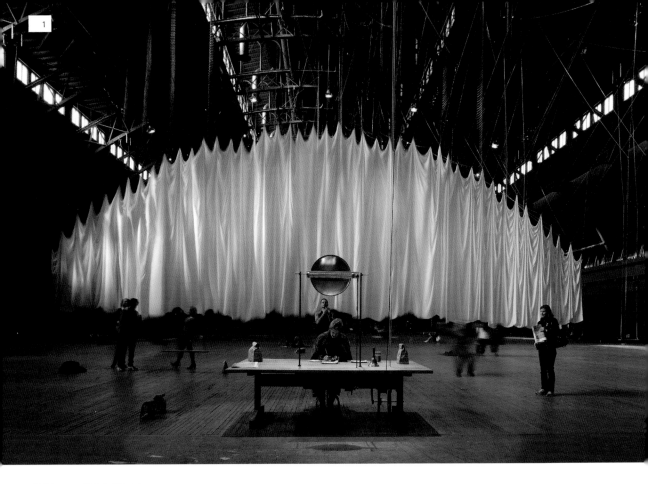

앤 해밀턴

ANN HAMILTON

1-4

「실의 이벤트(the event of a thread)」, 2012
뉴욕 파크애비뉴 아모리
혼합매체

5,110제곱미터 규모의 웨이드 드릴 홀을 위해 파크애비뉴 아모리가 위탁한 「실의 이벤트」는 관람객들에 의해 작동하는 설치 작품이다. 그네들이 있는 영역, 거대한 흰색 천, 귀소 본능이 있는 비둘기 떼, 말해지거나 쓰인 글들 그리고 무게, 소리, 침묵의 전달이 공간에 생기를 불어넣는다. 「실의 이벤트」는 가까이 그리고 멀리 있는 사람들의 교차crossings로 만들어졌다. 그것은 공간을 가로지르는 몸이고, 한 장의 종이 위를 지나치는 작가의 손이며, 종이봉투에 담겨 방 안을 가로지르는 목소리이자, 그루브를 전달하는 축음기 바늘이다. 그것은 새들의 무리이며 움직이는 그네들이자 시간의 한순간에 존재하는 공간의 특정한 지점이다.

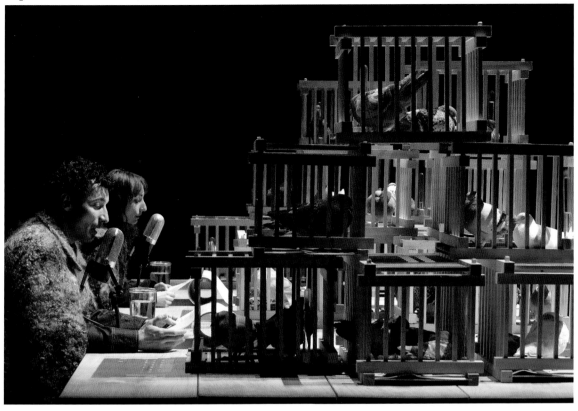

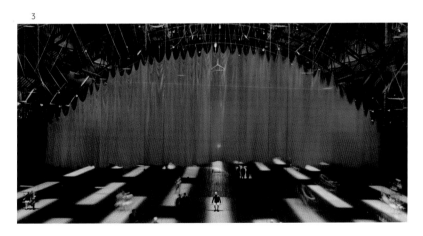

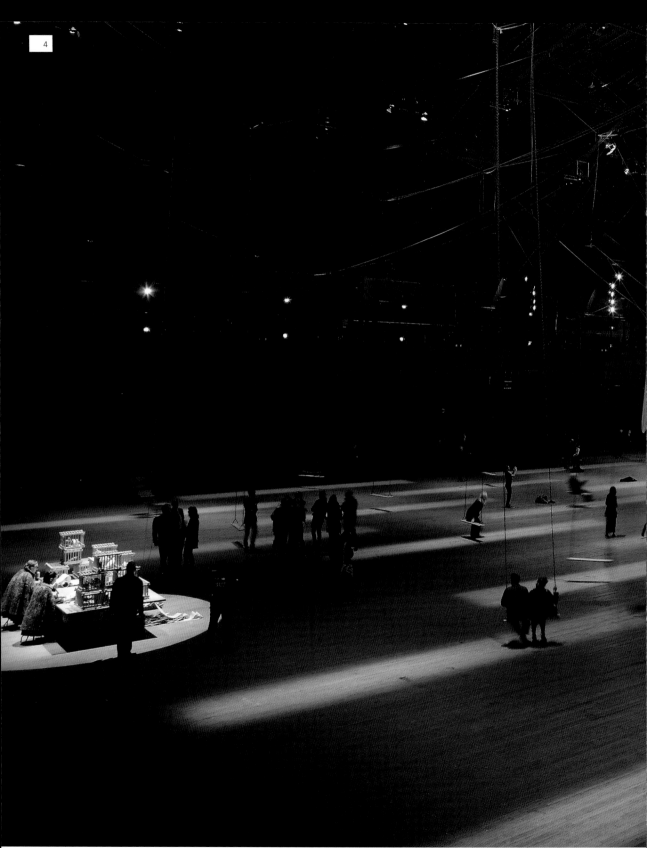

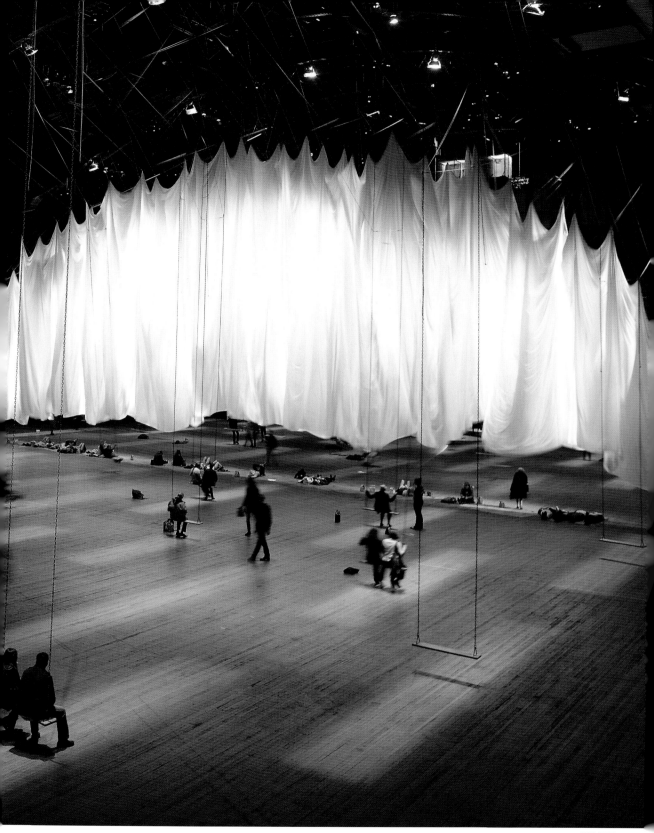

린 할로 LYNNE HARLOW

1-2

「515 초크스톤(515 Chalkstone)」,
2009
로드아일랜드 프로비던스
주택에 라텍스 페인트

「515 초크스톤」은 반은 환원적인 추상회화이고 반은 지역사회의 참여로 이뤄진 장소특정적 작품이다. 이 작품은 리노베이션 예정인 주민의 빈 집을 적당한 임대료를 내고, 그곳에 아티스트를 초청해 작품을 만들도록 하는 로드아일랜드 프로비던스 지역의 스미스 힐 커뮤니티 디벨롭먼트사의 프로그램인 하우스아트^HousEART와 함께 만들어졌다. 작품은 건물들이 잊히지 않도록 지역 주민들과 의사소통을 하여 만들어지며, 건물이 재개발될 때까지만 한시적으로 존재한다.

이 프로젝트의 특성 덕분에 장소특정적 작품의 가능성을 새로이 재고하게 되었다. 나는 주민들이 참여하도록 하기 위해 기존의 내 환원적인 예술 언어를 직접적이고 목적적인 방식으로 활용했고, 지역 주민들이 열렬히 반응해주어 기뻤다.

1

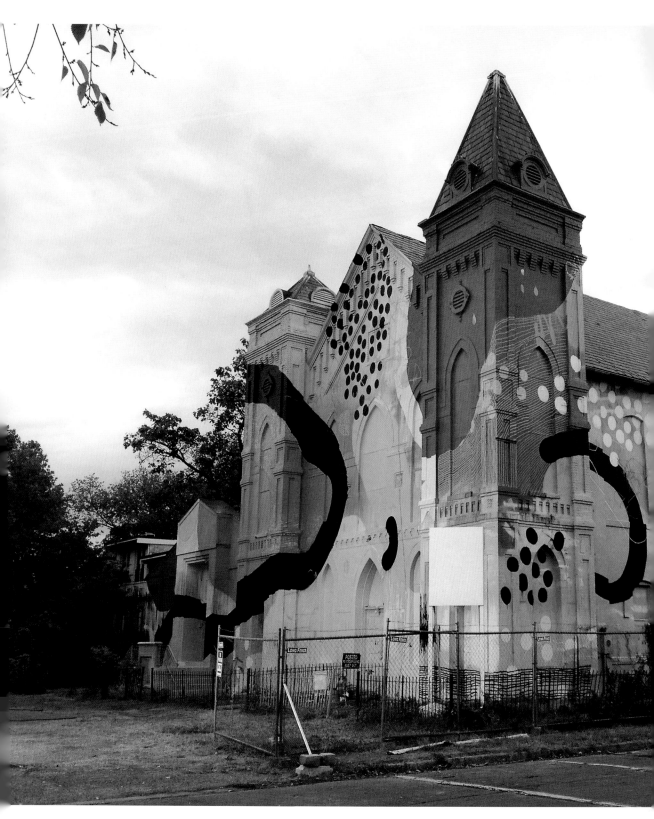

헨세 HENSE

기존의 건축 구조가 워싱턴 D.C.에 있는 이 교회 그림의 방향을 주도했다. 처음에 우리는 건물의 모든 표면에 그림을 그린 후 디자인을 고안했다. 전체 과정이 몇 주에 걸쳐 이뤄졌다. 밝은 색을 쓴 것이 불경스러워 보일 수도 있겠지만 대담한 색들을 함께 쓰는 것이 교회를 변화시키는 데 핵심적인 역할을 했다. 우리가 교회의 신성함을 훼손시킨다고 여기는 사람들이 몇 있었지만 그 행위에 담긴 긍정적인 의도를 설명하자 그들은 마음을 돌렸다. 공공미술의 본질은 주관적인 데 있다. 우리는 교회의 맥락을 다시 세우고 관람객들에게 새로운 의미를 제공했다. 이 프로젝트는 변화하고 있는, 예술가와 예술을 위한 거점이 될 만한 커다란 잠재력을 품고 있는 지역에 생기를 불어넣으려는 첫걸음이다.

「700 델라웨어(700 Delaware)」, 2012
워싱턴 D.C.
건물 외부에 라텍스 에나멜과
스프레이 페인트
가변치수

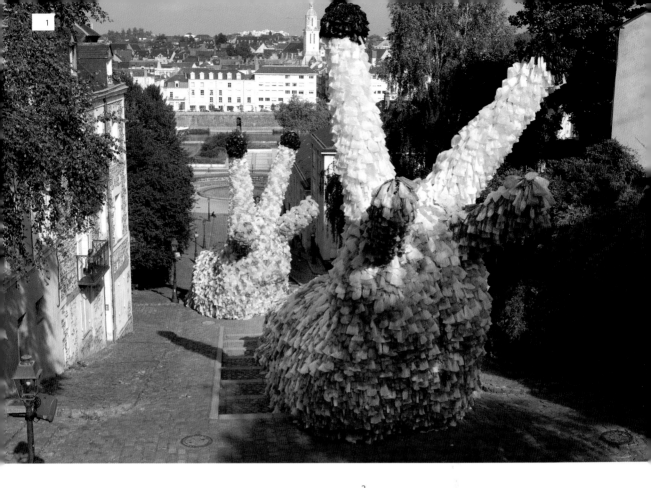

플로렌테인 호프만

FLORENTIJN HOFMAN

이 작품은 바람에 나부끼는 4만 개의 비닐봉지로 만들
어졌다. 민달팽이는 거대한 가톨릭 성당으로 향하는 가
파른 계단을 올라가고 있으며, 본질적으로 죽음을 향해
느릿느릿 기어가는 것을 의미한다. 이 작품은 우리에게
종교, 피할 수 없는 죽음, 자연적 부패, 그리고 느리게 질
식시키는 상업사회를 떠올리게 한다.

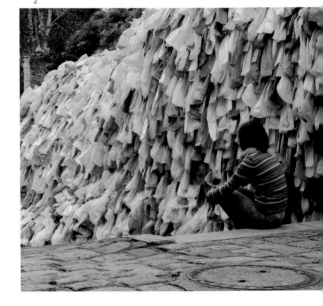

1–3
「느린 민달팽이(Slow Slugs)」, 2012
프랑스 앙제
금속, 축구용 그물, 4만 개의 비닐봉지
두 점 각각 18×7.5×5m

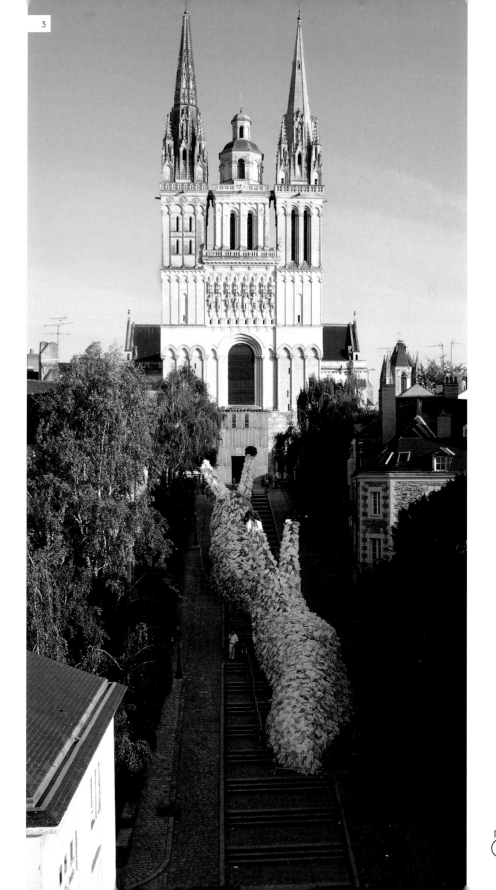

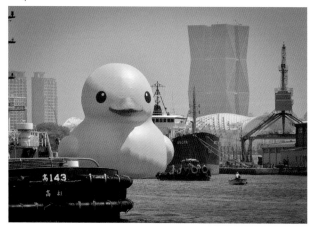

「고무 오리」는 한계를 모른다. 정치적 입장을 차별하거나 실천하지도 않는다. 물 위를 떠다니는 상냥한 「고무 오리」는 마음을 위로하는 힘을 가지고 있다. 그것은 실존적 긴장감을 설명하는 동시에 완화시킨다. 이는 전 세계 구석구석의 아이들 모두가 익숙한 일반적인 고무 오리를 본떠 만든 고무풍선이다. 이 멋진 고무 오리는 전 세계를 여행하며 오클랜드와 상파울루에서 오사카까지 여러 다른 도시들에 짠 하고 나타난다. 이 작품의 긍정적 예술 표현은 사람들을 유년기와 즉각적으로 연결시키는 힘을 갖고 있다.

4 & 6
「고무 오리(Rubber Duck)」, 2013
타이완 가오슝
고무풍선, 수상 플랫폼, 발전기
18×18×21m

5
「고무 오리」, 2013
오스트레일리아 시드니
고무풍선, 수상 플랫폼, 발전기
18×18×21m

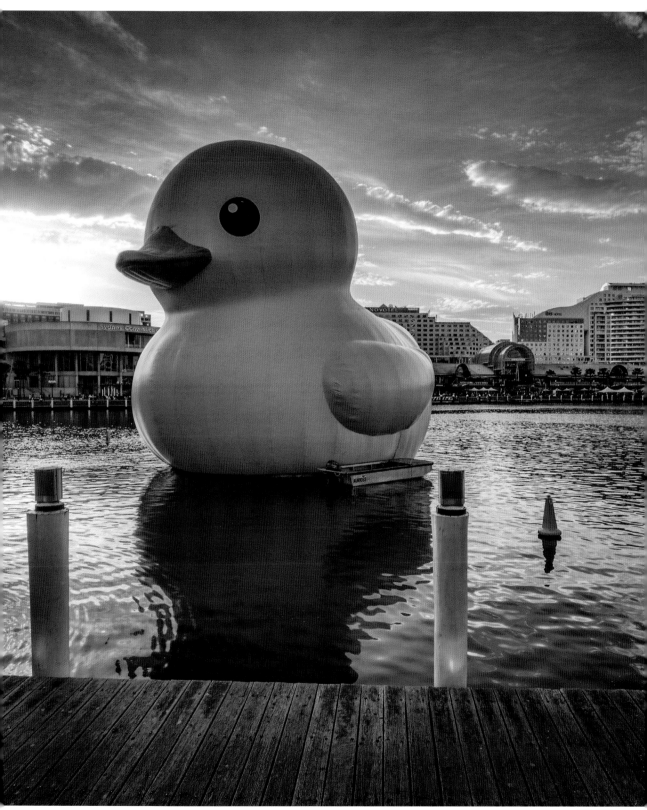

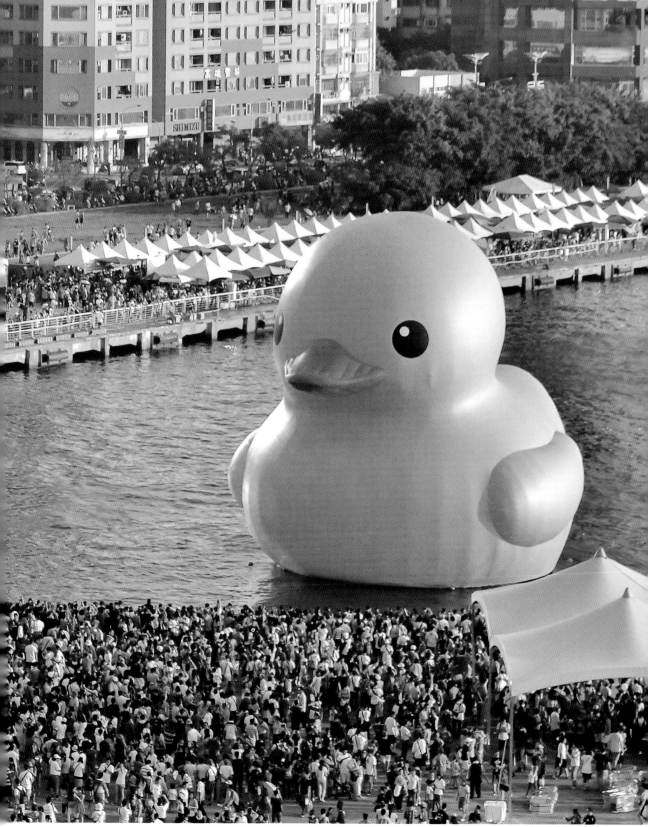

57

호테아 HOTTEA

얼굴을 맞대고 하는 의사소통이 점점 줄어들고 있는 요즘, 나는 빠르게 움직이는 뉴욕이라는 환경에서 사람들이 말로 의사소통할 수 있는 플랫폼을 만들고 싶었다. 윌리엄스버그 다리의 보행자 통로는 매일 수천 명의 사람들이 이용한다. 브루클린에 묵는 동안 매일 밤 이 다리를 걸으면서 나는 사람들이 자기 자신에게만 집중하는 경향이 있다는 사실을 알아차렸다. 나는 이 작품을 통해 사람들이 여유를 느끼고 서로 간의 대화를 이끌어내며, 우리 모두의 내면에 있는 상상력에 불을 당기게 하고 싶었다. 또 오로지 윌리엄스버그 다리의 건축 구조 내에서만 존재할 수 있는 작품을 만들고자 했다.

1-4
「제의(祭儀)」, 2013
윌리엄스버그 다리, 뉴욕
실

2

3

1

2

1-4

「봄의 틈(Spring Hiatus)」, 2011
조지아 주 애틀랜타
손으로 잘게 조각낸 조화

3

허견 GYUN HUR

허견은 조화彫花를 이용해 만든 티 없이 깔끔하고 간결한 패턴의 설치작품을 통해 아름다움과 삶에 본질적인 덧없는 요소들을 탐색한다. 조지아 주 애틀랜타 레녹스 몰에 설치된 「봄의 틈」 프로젝트는 그녀가 지속적으로 작업해온 복잡한 무지개 모양 설치 연작으로, 여기서 해체한 조화는 그녀의 과거 추억과 한국 그리고 가족과의 유대에 영감을 준다. 이 공공 설치작품은 일시적인 공공미술을 생산해 도시의 문화적 호기심에 활기를 불어넣으려는 비전을 갖고 있는 플럭스 프로젝트(fluxprojects.org)의 위탁을 받아 만들어졌다. 이 프로젝트를 위해 그녀는 4개월 동안 조화를 손으로 조각냈고, 이를 설치하는 데만 2주가 걸렸다.

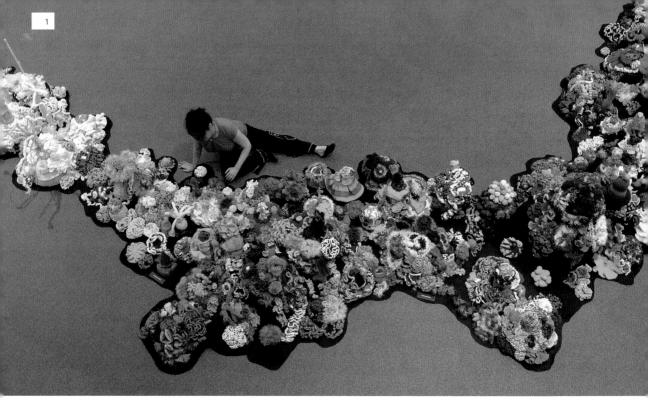

인스티튜트 포 피겨링 INSTITUTE FOR FIGURING

인스티튜트 포 피겨링의 마거릿Margaret과 크리스틴 워스하임Christine Wertheim 자매가 2005년에 시작한 「손뜨개 산호초Crochet Coral Reef」 프로젝트는 수학, 해양생물학, 수공예, 지역사회의 미술 운동이 교차하는 지점에서 이뤄진다. 집단 창의성을 모으는 과정을 통해 이 프로젝트는 인간이 지구 생태에 끼치는 피해뿐 아니라 긍정적인 행동을 이끌어내기 위한 우리의 힘을 조명함으로써 지구온난화 같은 환경 위기와 바다의 플라스틱 쓰레기 같은 점점 늘어나는 환경 문제에 대응한다. 「손뜨개 산호초」 컬렉션은 헤이워드 갤러리(런던)와 스미소니언 국립자연사박물관(워싱턴 D. C.)을 비롯한 전 세계 미술관과 과학박물관에서 전시되어왔다. 이 프로젝트의 위성 암초 프로그램에는 12개국 이상에서 모인 전 연령대 사람들 수천 명이 참여했다. 「손뜨개 산호초」는 세계에서 가장 큰 참여형 '과학+미술' 프로젝트 중 하나다.

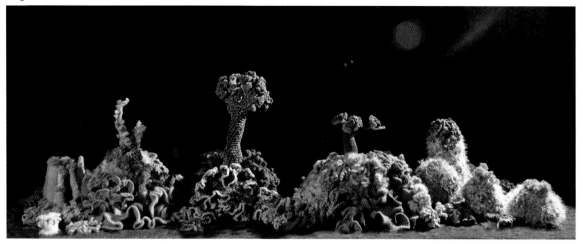

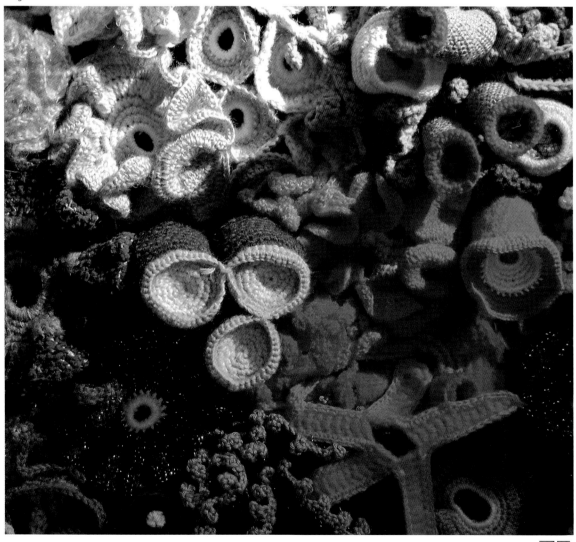

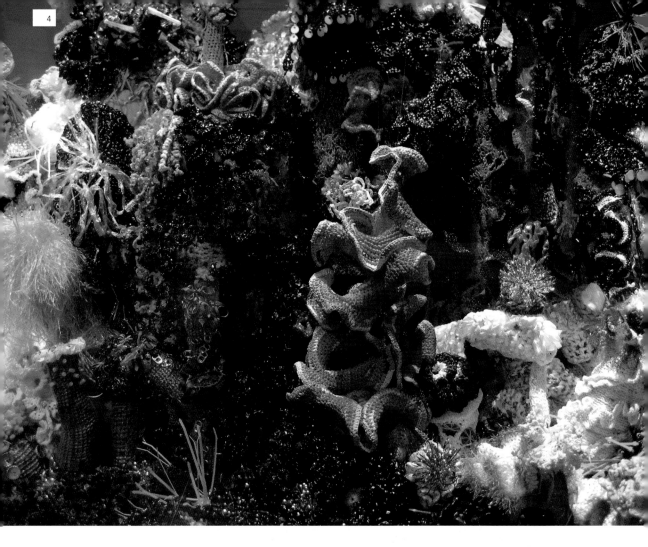

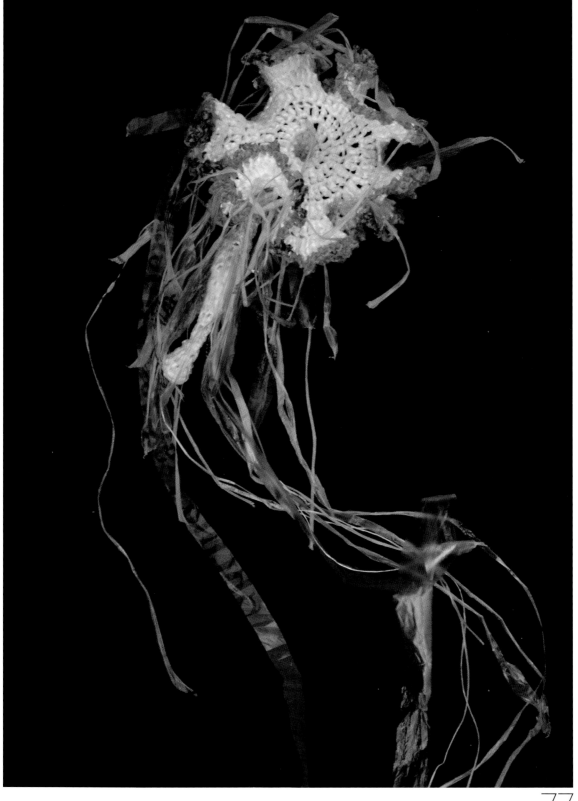

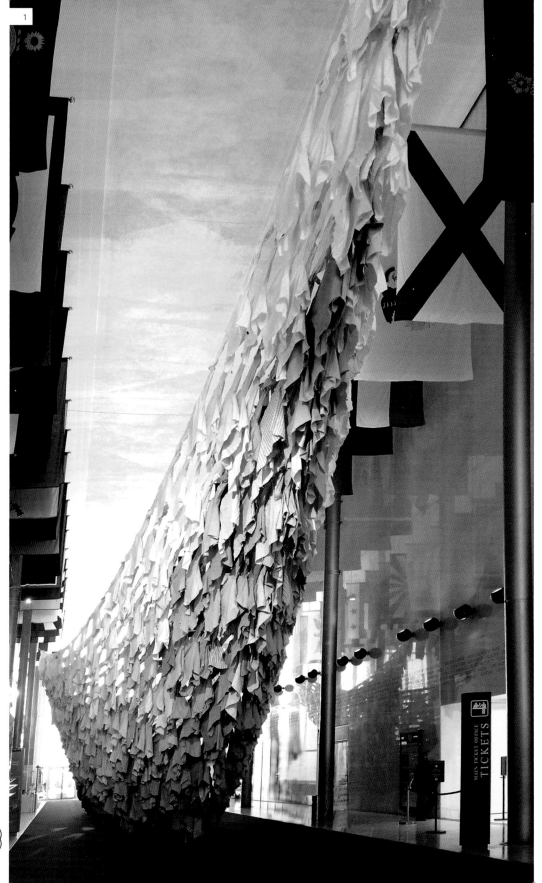

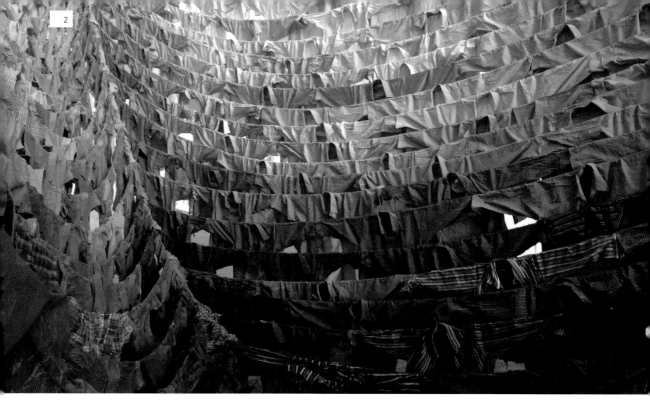

카리나 카이코넨 KAARINA KAIKKONEN

「우리 여전히 떠 있나요(Are We Still
Afloat)」, 2013
워싱턴 D.C
케네디 센터 홀 오브 스테이츠
셔츠
9×7×50m

'멋진 북유럽 2013 Nordic Cool 2013'의 일환으로 케네디 센터가 핀란드 예술가 카리나 카이코넨에게 주문하여 제작한 「우리 여전히 떠 있나요」는 만드는 데 열흘이 걸렸다. 예술가는 워싱턴 D.C에 사는 사람들의 셔츠 1,000장을 사용해 홀 오브 스테이츠 내부에 55미터짜리 보트를 걸었다. 이 작품은 재활용 재료를 사용했음은 물론, 바이킹 배의 역사적 중요성과 물을 주제로 다뤘다는 점까지, 여러 가지 면에서 북유럽 문화를 반영한다. ("핀란드에는 호수가 많습니다. 모두가 보트를 타죠"라고 예술가는 말한다.) 한때 누군가에게 속해 있던 옷가지들을 생각해볼 때, 이 거대한 작품에는 다정하고도 잊을 수 없는 면모가 서려 있다. "각각의 셔츠 안에는 따뜻하고 사랑이 넘치는 가슴이 들어 있었죠."

에릭 케셀스 ERIK KESSELS

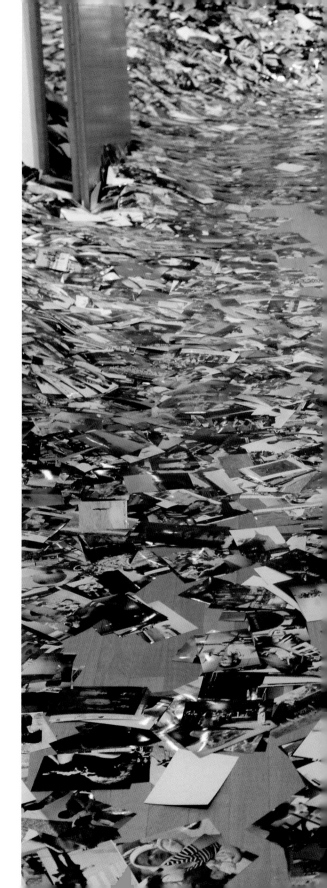

우리는 지나치게 많은 이미지에 노출되어 있다. 이 과잉은 많은 부분 이미지 공유와 네트워킹 사이트, 그림 중심의 서치엔진 때문이다. 그것들의 콘텐츠는 공적인 것과 사적인 것을 섞어버리고, 매우 개인적인 것들이 자신도 모르는 사이에 공개적으로 전시돼버린다. 한때 전문가의 전유물이었던 사진술은 이제 모든 사람에게 열려 있다. 나는 이 당황스러운 사진의 홍수를 탐색하고 갤러리 방문자에게 그 광대함을 이해할 수 있는 물리적인 방식을 제공하고 싶었다. 나는 24시간 동안 업로드 된 모든 이미지를 인쇄함으로써 다른 사람들의 경험의 재현 속에 익사하는 느낌을 시각화했다. 설치작품이 처음에는 깊은 인상을 남길 만큼 어마어마해 보이지만, 그처럼 많은 이미지 제작자들의 개성을 그들 자신의 독특한 시각으로 찍은 세계를 통해 보게 되면서 사람들은 친밀감을 느끼게 된다.

「사진에 담긴 24시간(24HRS in Photos)」, 2011~12
FOAM 암스테르담, 2011년 12월~2012년 1월
35만 장의 사진

데쓰오 곤도 아키텍츠
TETSUO KONDO ARCHITECTS

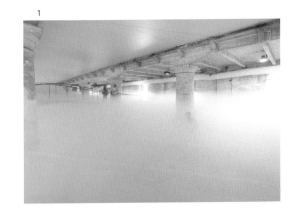

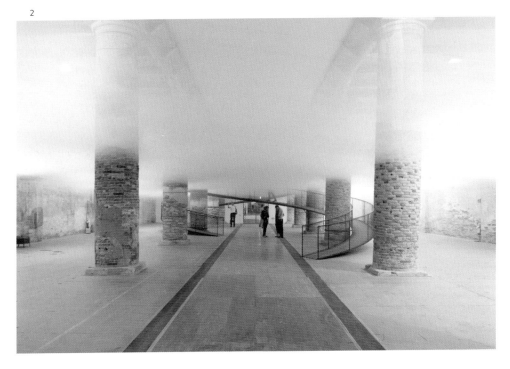

구름은 야외 공간의 모양을 잡아내고 햇빛을 걸러낸다. 구름은 물ㅡ생명의 원천ㅡ을 바다에서 땅으로 나르는 지구의 순환에서 눈에 보이는 부분이다. 구름은 안정적인 평형 상태에서 균형을 찾고 태양열 에너지를 담아내고 내보냄으로써 자연적으로 스스로 존속한다. 구름을 만지고 느끼고 그 속을 걸어 다닐 수 있는 능력은 많은 판타지에서 끌어낼 수 있는 개념이다. 땅에서 높이 솟아 비행기 창문 밖을 바라보면 우리는 이 솜털 같은 증기로 이뤄진 천상의 세계에서 사는 것은 어떤 느낌일까 하는 백일몽에 빠지곤 한다. 트랜솔라Transsolar와 데쓰오 콘도 아키텍츠는 베니스 비엔날레 본전시장 중앙에 떠 있는 「클라우드스케이프」를 만들어냈다. 관람객들은 진짜 구름을 위아래, 혹은 그 안에서 경험할 수 있었다. 구름은 늘 변화하고 그러므로 구름을 따라가는 길도 다이내믹해진다.

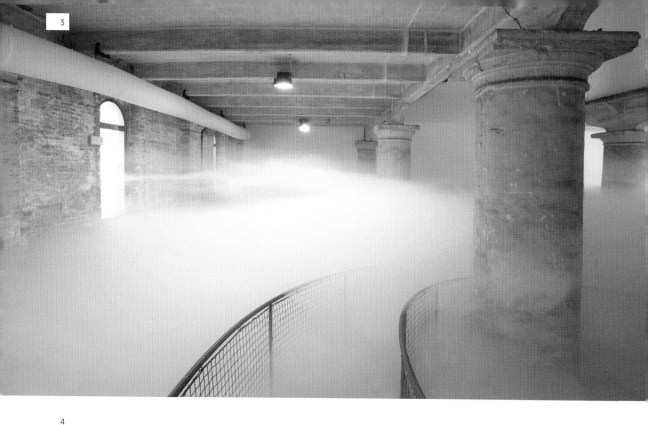

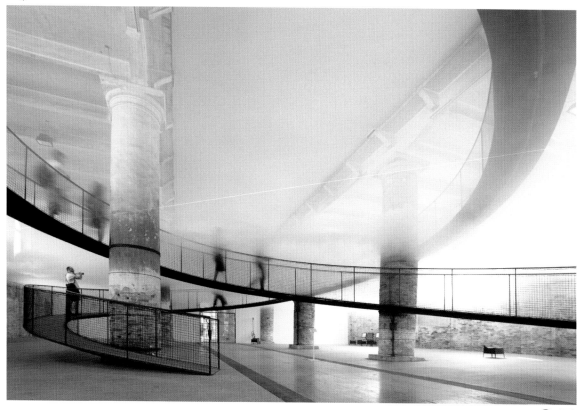

고노이케 도모코 TOMOKO KONOIKE

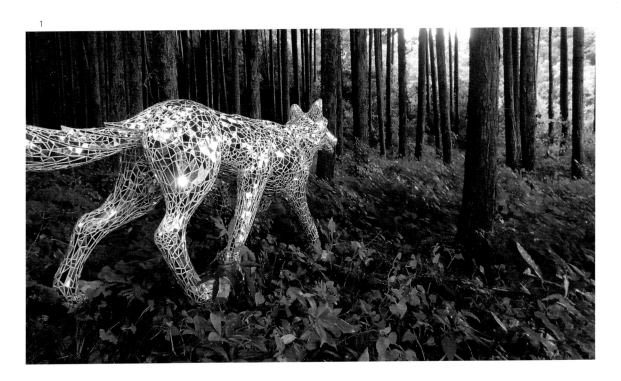

1

나는 내 몸을 '사물'이 아니라 내적 경험을 위한 '장소'라고 생각한다. 또한 나는 내 몸이라는 이 내적 세계를 또 다른 세계로 변화시키는 일종의 도구로서 작품을 바라본다. 그러므로 내 작품을 그저 네 개의 벽면으로 둘러싸인 갤러리에서만 전시하는 대신, 다양한 야외 공간에도 전시한다. 나는 장소와 이 도구들을 사용하는 관람자(즉, 내 작품을 보는 사람들) 사이의 연결성을 중요하게 여긴다. 사실, 내게 예술 감상은 예술작품과 관람자가 화합할 때 일어나는 매우 독특한 이벤트이거나 기회다.

1
「거울 붙은 늑대(Mirrored Wolf)」, 2011
〈짐승의 거죽을 두르고, 풀 뜨개질을
하는……(Donning Animal Skins and
Braided Grass)〉 전시
혼합매체(거울, 나무, 스티로폼, 알루미늄)
318×55×117cm

2
「거울 붙은 늑대」, 2006
〈이 행성은 은빛 잠으로 덮여 있어(The
Planet Is Covered by Silvery Sleep)〉
전시
혼합매체(거울, 나무, 스티로폼, 알루미늄)
318×55×117cmm

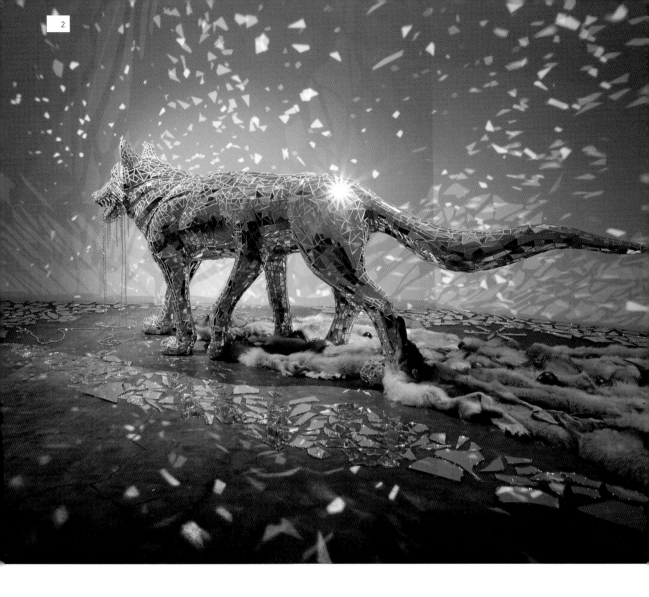

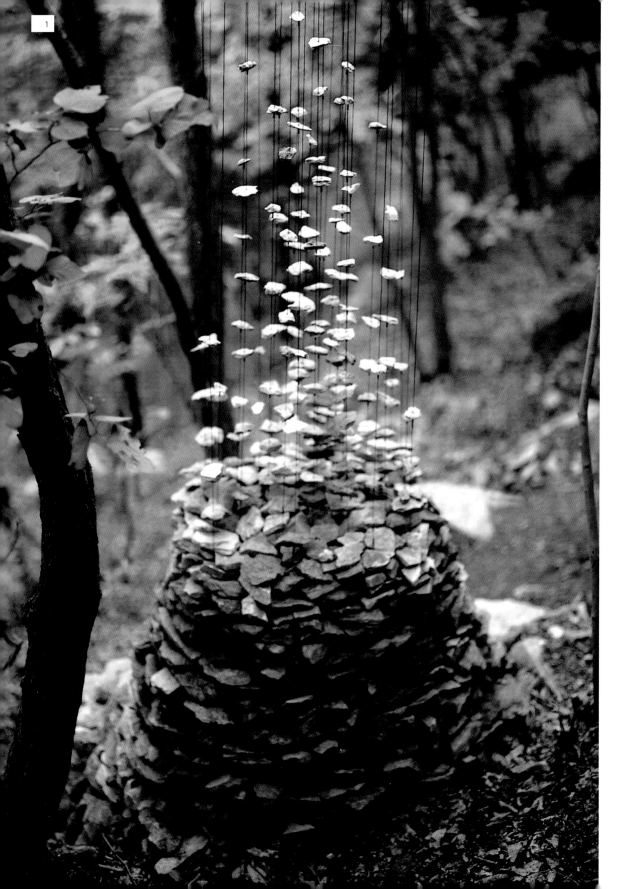

코르넬리아 콘라드스 CORNELIA KONRADS

1–2
「소원 무지(Pile of Wishes)」, 2004
동굴 앞, 금강자연미술 비엔날레
충청남도 공주
돌멩이, 강삭, 철사

'소원 무지'는 내가 한국에 있을 때 알게 된 고대의 전통을 일컫는 것으로, 세계 여러 나라에 존재한다. 이는 특별한 장소에 돌들을 쌓는 것이다. 행인들 각각이 돌무지에 돌을 더하고, 각각의 돌은 소원 하나 혹은 소원을 비는 사람 한 명을 의미한다. 이런 돌무지들은 절, 교차로, 샘물처럼 에너지가 집중되는 지점들에 모여 있다. 나는 생각 — 공기와 같고 일시적이며 손에 잡히지 않는 것 — 이 현존하는 것들 중 가장 오래되고 단단한 물체인 돌멩이와 맞닿는다는 점에 매혹되었다. 한국의 숲속을 걷는 동안 나는 흔적을 남겼고 자연 동굴 앞에 있는 작은 고원에 당도했다. 그곳은 내게 특별한 장소임을 알아봐달라고 말하는 것처럼 보였고, 그래서 나는 그곳에 「소원 무지」를 만들었다.

2

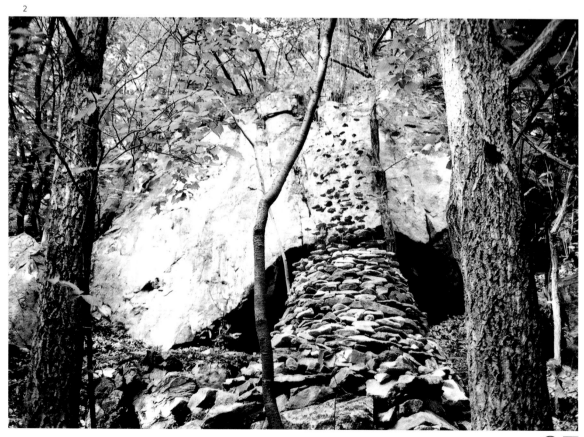

요리스 카위퍼르스

JORIS KUIJPERS

1
「완전히 느슨한(Völlig Losgelöst)」(서곡), 2012
석고, 레진, 아크릴릭 물감
38×36×32cm

2
「완전히 느슨한」(서곡), 2012
스티로폼에 아크릴릭 물감
약 340×350×340cm

설치작품 「완전히 느슨한」은 첫눈에 보기에 그저 다양한 색깔을 지닌 형태들의 배열에 지나지 않아 보인다. 하지만 좀 더 가까이 다가가 살펴보면, 관객을 중심에 두었을 때 넓게 펼쳐지고 용해된 모든 부분이 하나로 합쳐져 인간의 두개골로 보인다. 작품 제목 「완전히 느슨한」은 피터 실링의 팝송 「메이저 톰Major Tom」(1983)과 관련이 있다. 이 노래는 중력의 속박에서 벗어나 우주 속으로 사라져버리기를 바라는 욕망을 묘사한다. 이 예술작품의 맥락 속에서 무중력 상태로 떠다니는 것은 좀 더 영적인 의미를 갖고 있다. 인간의 머리를 용해하는 것은 탈출하고 싶은 욕망, 더 깊이 나아가서는 한 사람의 자아를 놓아버리는 환각 상태를 가리킨다. 나는 내 작품을 통해 관객들이 아름다움, 혼돈 혹은 카타르시스를 경험하게 하려고 노력한다.

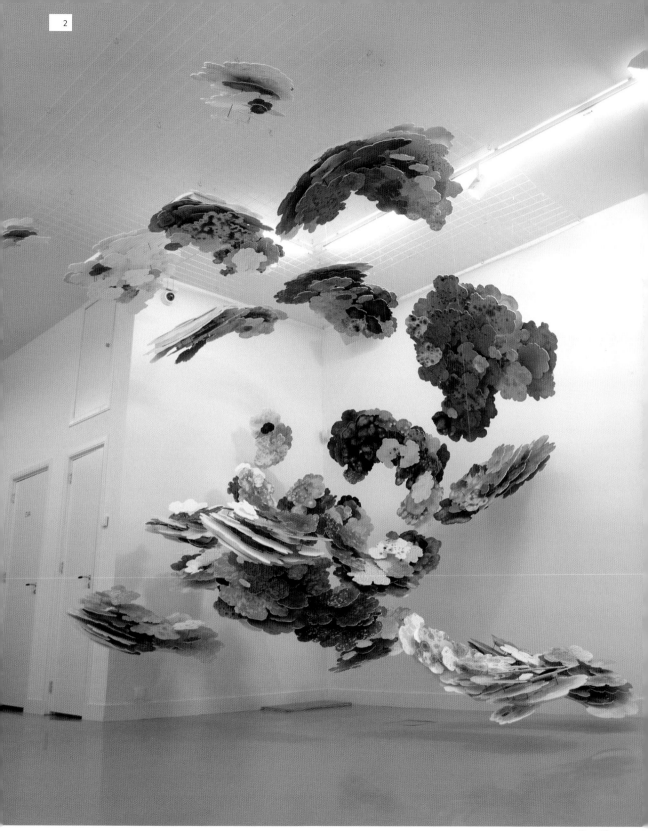

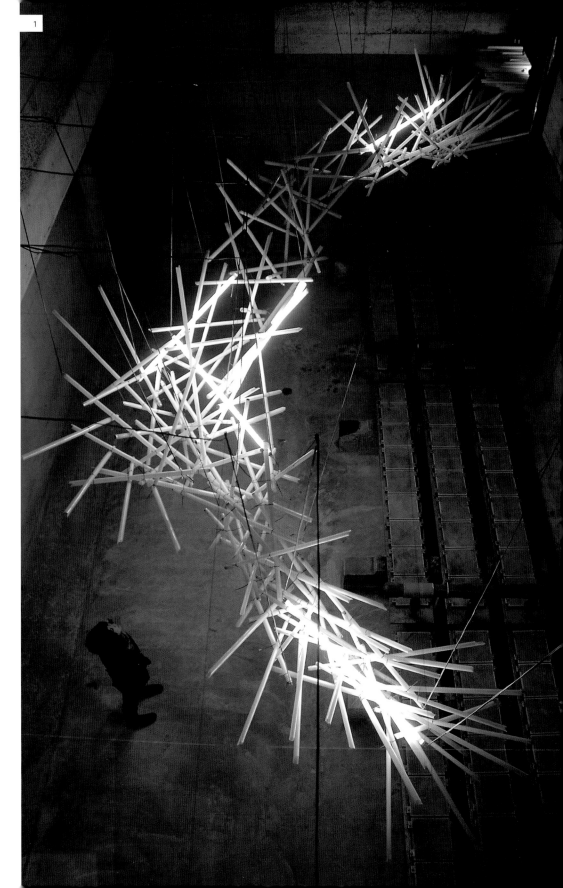

구리야마 히토시 HITOSHI KURIYAMA

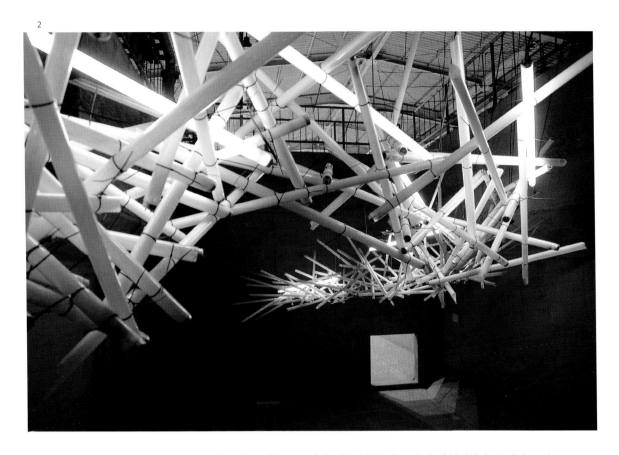

이 작품은 폐수 처리장의 정수 장치 탱크 속에 설치되었다. 부서지고 깜박거리고 수명이 다해가는 형광등을 그 공간 안에 둠으로써 이 작품은 애매모호한 존재를 나타낸다. 형광등은 조명 장치로서 그 기능을 잃은 후에도 여전히 전구로서 존재한다. 이 모호하고 불명확한 존재는 버려진 건물의 한 요소이기도 하다. 수명이 다해가고 부서진 형광등 불빛에 의해 만들어진 불안정한 깜박거림과 그 빛이 밝히는 공간은 끝을 나타내는 동시에 관객들에게 형광등의 이전 상태를 되새기게 한다.

1-2
「생명 기억(Life-recollection)」, 2006
형광등, 전선
460×480×950cm

윌리엄 램슨 WILLIAM LAMSON

1–3
「일광욕실(Solarium)」, 2012년 4월
강철, 유리, 설탕, 감귤나무
약 3.3×2.72×3.13m

「일광욕실」은 설탕을 서로 다른 온도에서 구운 다음 창유리 두 장 사이에 끼워 봉한 162장의 색유리로 이뤄진 집이다. 이 공간은 세 가지 종류의 미니어처 감귤나무를 기르는 실험용 온실이자 명상하기 좋은 장소다. 기온이 따뜻한 계절에는 각 면의 1.5×2.4미터 크기의 패널을 열어 관람객들이 사방에서 들고 날 수 있도록 했다. 이 정자 같은 공간의 디자인은 온도 조절을 돕기 위해 기공이 열리고 닫히는 식물 잎사귀 같은 건축을 참조하고 있다. 헨리 소로^{Henry David Thoreau,} ^{1817~62}(미국의 사상가이자 문학자로, 1845년 여름부터 47년 가을에 걸쳐 월든 호반에서 오두막을 짓고 홀로 생활했고, 그때의 경험을 책으로 펴냈다—옮긴이)의 방 하나짜리 오두막처럼, 탁 트인 풍경에 놓인 이 작은 구조물은 성찰을 위해 고안한 고립된 외딴 건물의 전통을 잇고 있다.

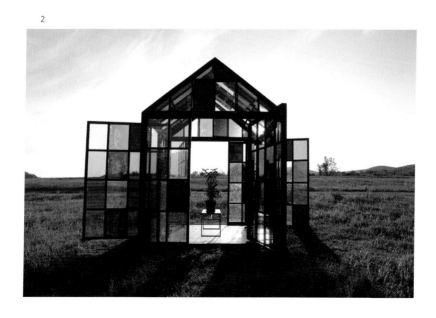

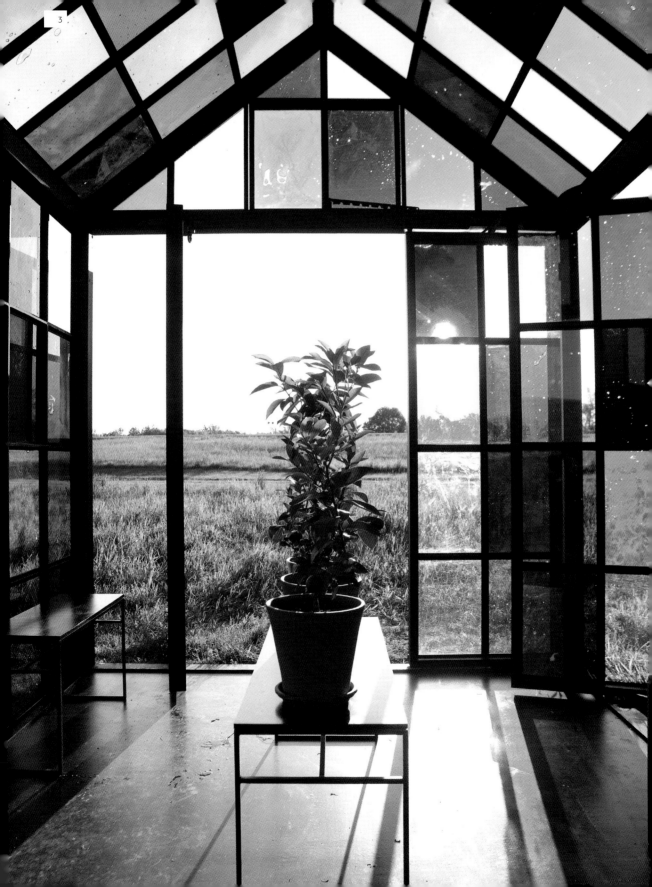

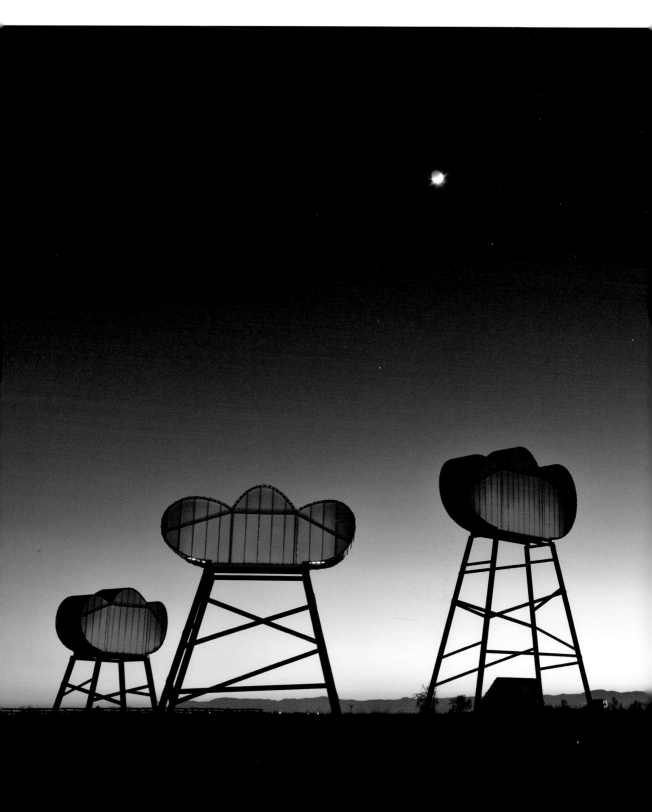

크리스토퍼 M. 레이버리
CHRISTOPHER M. LAVERY

「클라우드스케이프」는 덴버 국제공항을 위해 디자인되었다. 이 프로젝트와 그것이 놓인 장소의 특성상 규모가 클 수밖에 없었는데, 그로 인해 작품 수송에 있어 많은 도전과 맞닥뜨려야 했다. 이 구조물은 폭풍과 회오리바람에도 견딜 수 있어야 했다. 공항이라는 장소의 특성상 전기 공급이 원활하지 못할 것을 고려해 작은 태양열판을 설치했고, 그 결과 이 프로젝트에 필요한 충분한 전기 시스템을 갖추게 되었다. 이는 공공시설을 이용하지 않으며 환경이나 공공 기반시설에 부담을 주지도 않는다. 「클라우드스케이프」에 사용된 재료들은 대부분 재활용 가능하거나 재활용 산업에서 얻은 것이다. 이 프로젝트의 핵심 요소—디자인, 엔지니어링, 제작—를 그 지역에서 조달함으로써 비용을 절감할 수 있었다. 이 작품은 오래된 농장의 풍차, 굴착 장치 그리고 물 저장탑 형태를 반영하고 있어 콜로라도의 대평원을 떠올리게 한다.

「**클라우드스케이프(Cloudscape)**」, 2008~10
덴버 국제공항
강철, 폴리갤, LED 조명, 태양열판

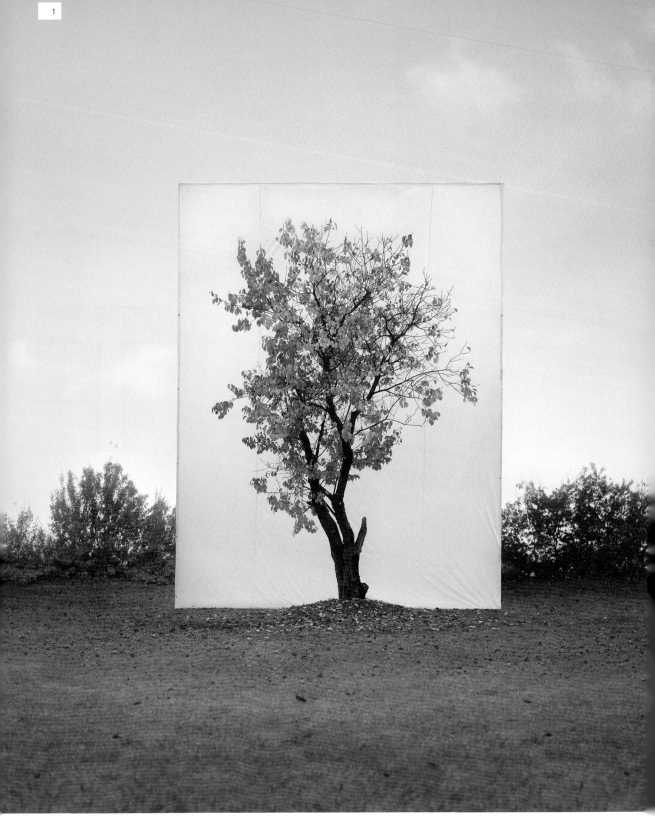

이명호 MYOUNG HO LEE

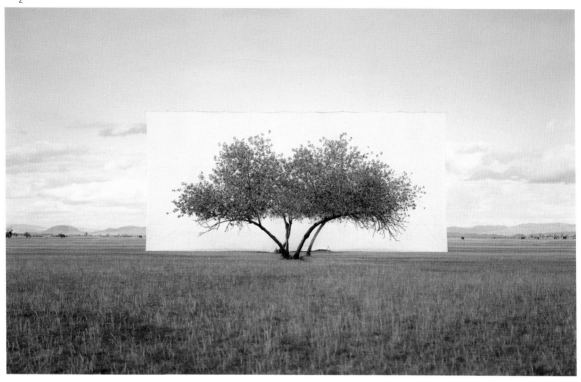

이명호는 자연 풍경 한가운데 하얀 캔버스 천으로 만든 틀을 한 그루의 나무 뒤에 두고 사진을 찍는다. 약 18.3×13.7미터 크기의 이 배경막을 설치하기 위해 이명호는 제작팀을 모집하고 중장비 크레인을 구한다. 밧줄이나 막대 같은, 캔버스 지지 시스템의 부차적인 요소들은 최소한의 디지털 후작업을 통해 나중에 사진에서 지워낸다. 이는 배경막이 나무 뒤에서 떠 있는 것 같은 환영을 만들어낸다. 시각적 구성요소의 중심에 위치한 캔버스는 나무의 형태를 명확하게 하고 그것을 주위 환경에서 분리시킨다. 각각의 사진을 찍을 때마다 불완전하고 일시적인 야외 스튜디오를 만들어냄으로써 이명호의 '나무 초상화'는 전통 회화를 참조하면서도 스케일과 인지라는 아이디어를 두고 유희한다.

1
「나무 #8」, 2007, '나무' 시리즈 중
아카이벌 잉크젯 프린트
©Myoung Ho Lee, Courtesy Yossi
Milo Gallery, N.Y.

2
「나무… #2」, 2011, '해외의 나무(Tree
Abroad)' 시리즈 중
아카이벌 잉크젯 프린트
©Myoung Ho Lee, Courtesy Yossi
Milo Gallery, N.Y.

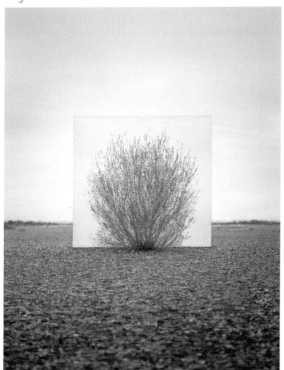

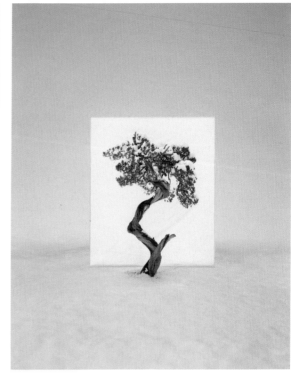

3
「나무… #5」, 2014, '해외의 나무(Tree
Abroad)' 시리즈 중
아카이벌 잉크젯 프린트
©Myoung Ho Lee, Courtesy Yossi
Milo Gallery, N.Y.

4
「나무 #12」, 2008, '나무' 시리즈 중
아카이벌 잉크젯 프린트
©Myoung Ho Lee, Courtesy Yossi
Milo Gallery, N.Y.

5
「나무 #12」, 2008, '나무' 시리즈 중
아카이벌 잉크젯 프린트
©Myoung Ho Lee, Courtesy Yossi Milo
Gallery, N.Y.

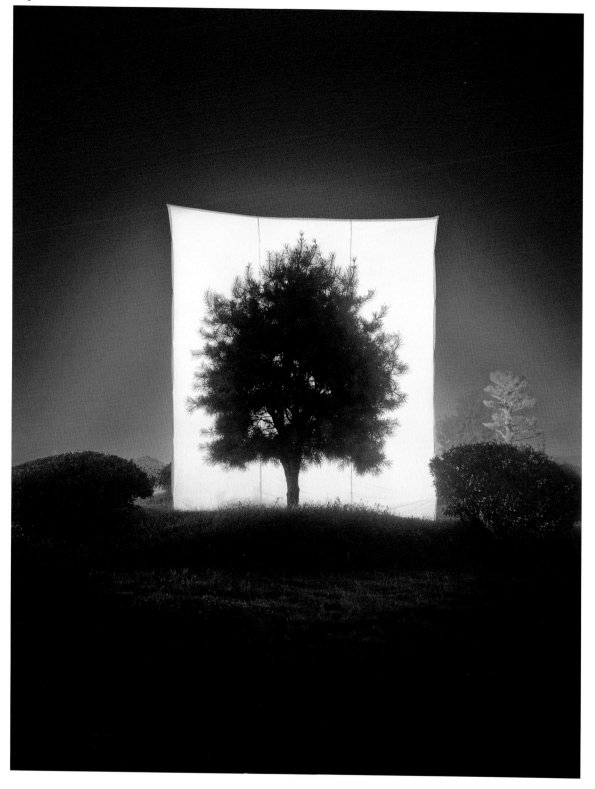

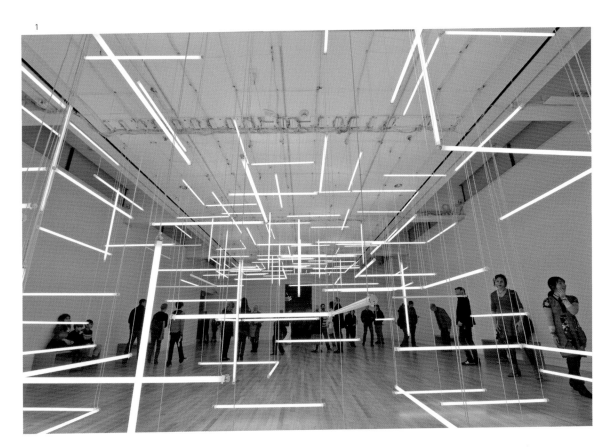

릴리엔탈 | 자모라 LILIENTHAL | ZAMORA

1-3
「공허한 땅들을 지나(Through Hollow Lands)」,
2012
조명 설치

「공허한 땅들을 지나」는 천장에 매달린 200개의 막대 형광등으로 구성한 조각적인 조명 설치작품이다. 빛으로 이뤄진 이 선들은 머리 위로 덩어리가 올라가는 느낌을 형성하는 정교한 미로를 만들어낸다. 빛이 정사각형, 직사각형, 방, 별자리들을 형성하면서 떠다니는 건축 요소들을 통해, 움직임에 따라 형태들이 자라나기도 하고 차츰 사라지기도 한다. 이 설치작품은 시선이 향하는 방향을 위한 스크린이자 열린 문으로 기능하는 동시에, 컨테이너를 채우고 빈 공간을 남김으로써 양의 공간과 음의 공간을 그려낸다. 관람객들은 공간을 따라 움직이면서 이 조각의 내부와 밑면, 그리고 바깥쪽을 경험하면서 작품에 빠져든다.

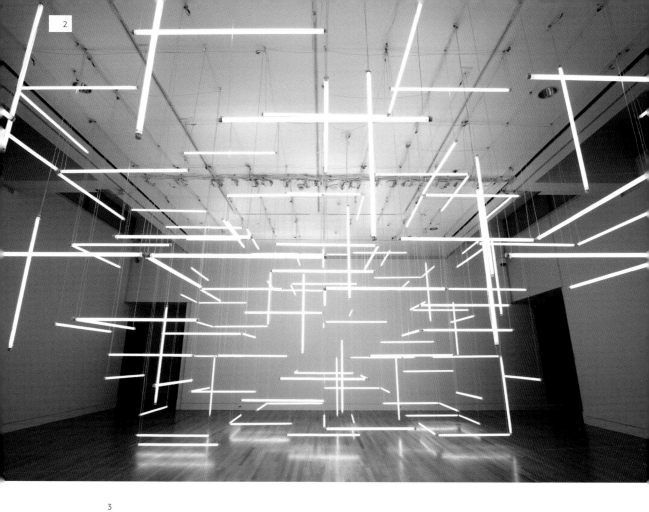

2

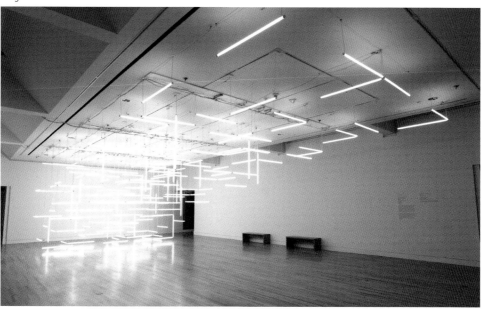

3

라파엘 로사노-헤머 RAFAEL LOZANO-HEMMER

이 설치작품은 뉴욕 시 파크애비뉴 터널을 변화시키기 위해 고안되었다. 희미하게 빛나는 빛의 아치를 만들어내는 300개의 연극용 조명이 터널의 벽과 천장을 따라 빛을 만들어낸다. 참가자는 터널 중앙에 있는 인터콤에 말을 함으로써 각 조명의 강도를 조절한다. 인터콤은 참가자들의 목소리를 녹음하고 그것을 반복해서 내보낸다. 행인들은 터널을 통과하는 동안 각각의 조명 아치에 동기화되어 있는 150개의 확성기를 통해 참가자들의 목소리를 들을 수 있다. 어떤 시간대에도 터널은 지나간 75명 참가자의 목소리를 울린다. 새로운 참가자가 인터콤에 말을 하면 오래된 녹음은 조명 아치를 따라 내려가 결국 터널을 떠나게 되고 이 작품의 콘텐츠는 계속해서 변화한다.

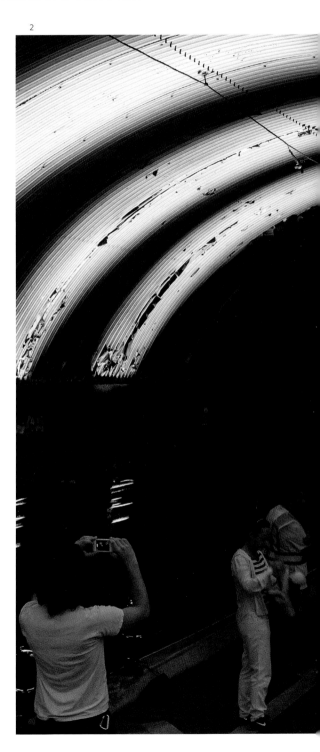

2

1

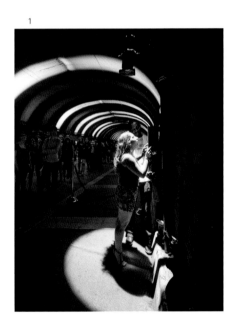

1-2

「목소리 터널, 관계적 건축 21(Voice tunnel, Relational Architecture 21)」, 2013
뉴욕 주 뉴욕 시
커스텀 소프트웨어, 300×750W 4소스 스포트라이트, ETC 제광장치 랙, 스피커, 컴퓨터, 35.4킬로미터의 소카펙스 전력 케이블, 4킬로미터의 광섬유 케이블, 3.2킬로미터의 XLR 케이블, 각각 500대의 앰프에 전력을 공급하는 발전기 4대, 마이크, 커스텀 하드웨어
터널 길이 427m

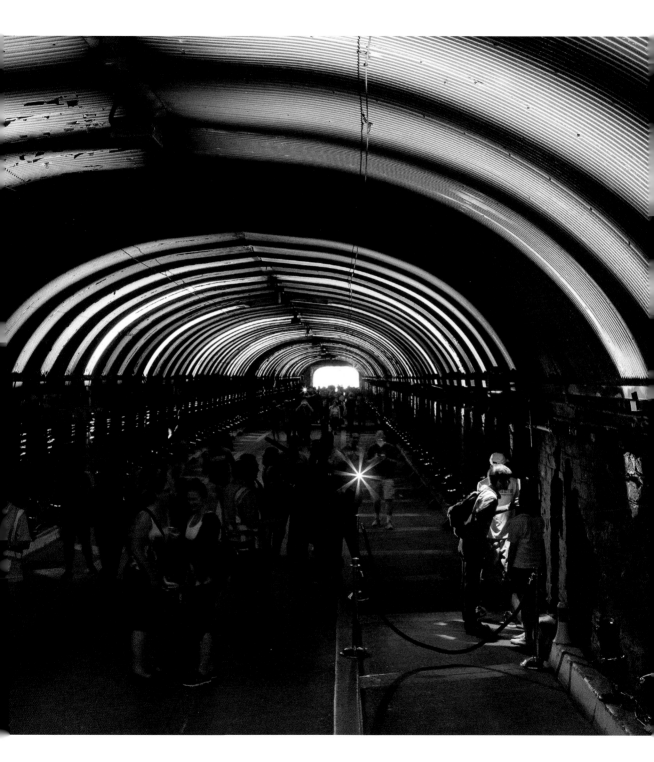

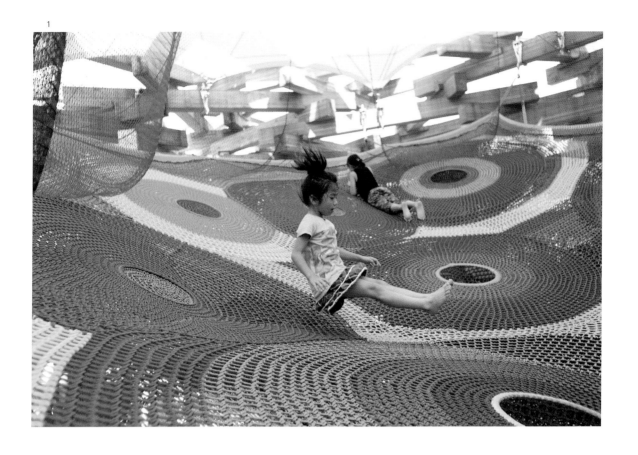

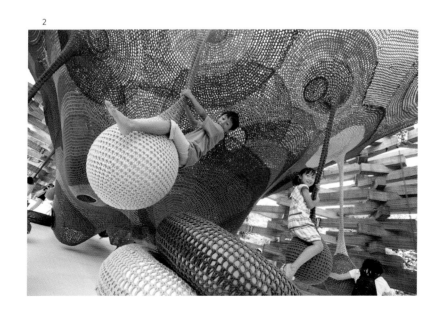

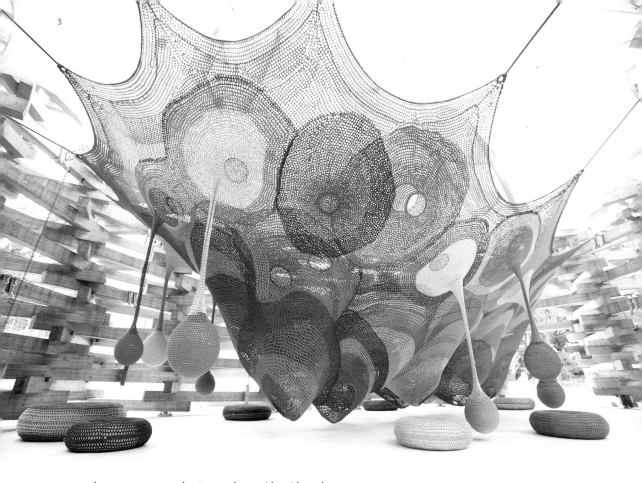

도시코 호리우치 맥애덤 TOSHIKO HORIUCHI MACADAM

1-3
「뜨개질한 원더스페이스 II(Knitted WonderSpace II)」,
2009
손뜨개해서 꼰 나일론 6-6

「뜨개질한 원더스페이스 II」는 1981년에 제작한 나의 초기 작품을 대체하기 위해 조코쿠노모리 미술관이 주문한 것이다. 이 작품은 일상생활에서 사람들에게 감동을 주고, 사람들이 모든 감각을 통해 작품에 관여하기를 바라는 나와 내 남편 찰스의 바람을 반영한 것이다. 특히 아이들의 에너지가 작품에 생명을 불어넣는다. 기능적인 텍스타일 작품으로서 몇 년 후엔 이 작품은 해어지고 폐기되겠지만, 그 위에서 놀고 그것을 통해 타인과 교류한 아이들에게는 즐거운 기억으로 남을 것이다.

거대한 새의 둥지처럼 생긴 유이와 다카하루 데즈카의 뛰어난 구조는 580개의 개별적인 성형 빔으로 이뤄져 있다. 이는 일본의 전통 건축처럼 나무로 만든 장부촉과 쐐기로 구조를 유지하고 있다. 엔지니어링은 우리의 오랜 협력자인 노리히데 이마가와가 맡았다.

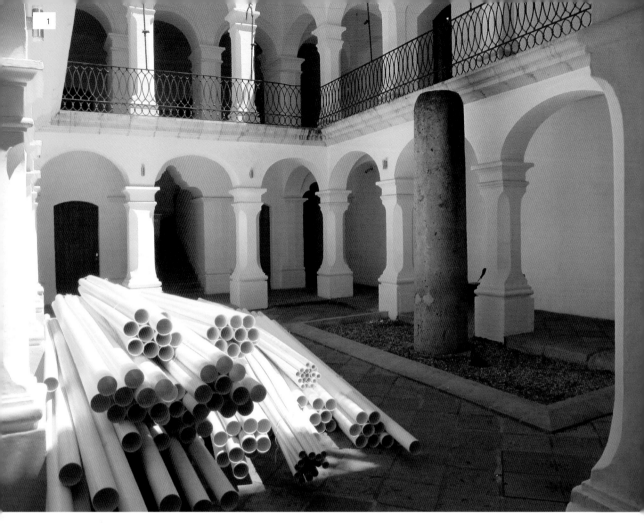

러셀 몰츠 RUSSEL MALTZ

1-2

「칠하고／쌓은 오악사카(Painted／
Stacked Oaxaca)」, 2012
핀토레스 오악사케뇨스 미술관,
오악사카, 멕시코
데이글로 에나멜 SCR # 17과
PVC 파이프에 햇빛
가변 크기

핀토레스 오악사케뇨스 미술관을 위해, 몰츠는 서로 다른 크기의 커다란 PVC 배관 튜브를 사용했다. 미술관 마당에 아무렇게나 쌓여 있는 듯 보이지만, 몰츠는 공간에 조화로운 구성을 만들어내기 위해 대단히 세심하게 작업했다. 몰츠는 튜브 표면 영역을 정확히 기술하고 그것들을 형광 노란색으로 칠했다. 하루 중 특정한 시간대에 마당을 비추는 직사광선은 초록빛 도는 노란색 반사광으로 공간을 흠뻑 적시는데, 이는 17세기에 세워진 식민지 건물을 예상치 못한 분위기로 바꿔놓는다. 이 설치 작품은 해체되었고 노란색 빛도 사라졌지만 몰츠의 작품은 도시의 건축과 배관에 숨겨진 채로, 때로는 눈에 보이도록 오악사카에 남아 있을 것이다.

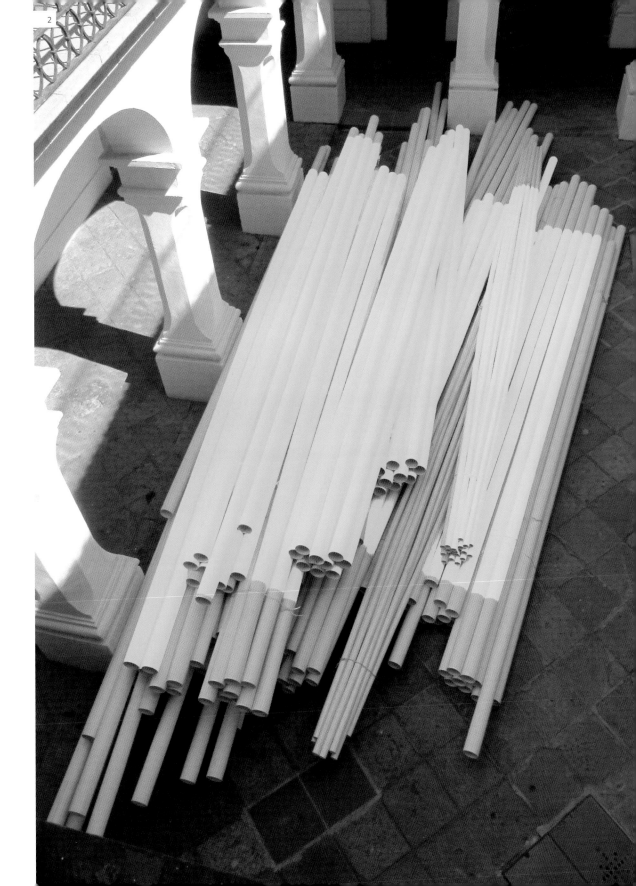

마시맬로 레이저 피스트 MARSHMALLOW LASER FEAST

1–3
「숲(Forest)」, 2013
강철 막대와 판, 레이저 다이오드
21×21×6m

네덜란드 아인트호번에서 열리는 STRP 비엔날레의 주문을 받아 초연된 이 거대한 인터액티브 숲은 450제곱미터 면적을 커버하며 강철 막대와 레이저로 만든 150그루 이상의 '음악 나무들'로 이뤄져 있다. 관객들은 나무를 두드리고 흔들고 뽑고 진동하게 하는 등 소리와 레이저를 작동시키면서 이 공간을 자유로이 탐험할 수 있다. 탄성이 강한 재료의 특성상, 나무와 상호작용함으로써 나무가 흔들리고 왔다 갔다 하면서 빛과 소리의 진동 패턴을 만들어낸다. 각각의 나무는 특정한 음조를 내도록 조율되어 있어서 조화로운 소리를 만들어내며 강력한 서라운드 사운드 장치를 통해 연주된다. 이 설치는 관객들이 이 공간 안에서 상호교류하고 노는 법을 배우면서 아이 같은 호기심과 놀라움을 끌어내도록 하기 위해 디자인되었다.

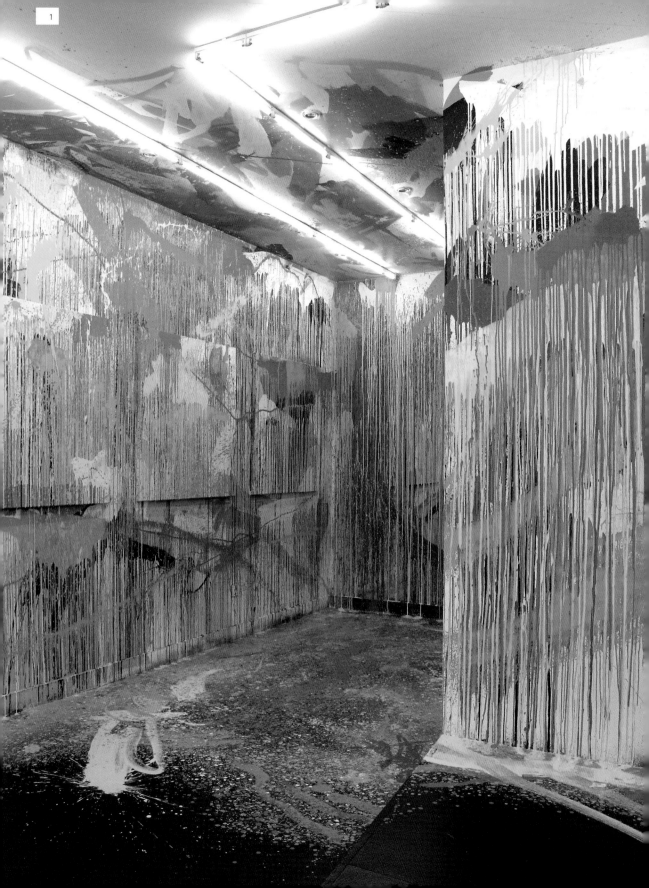

로웨나 마티니치 ROWENA MARTINICH

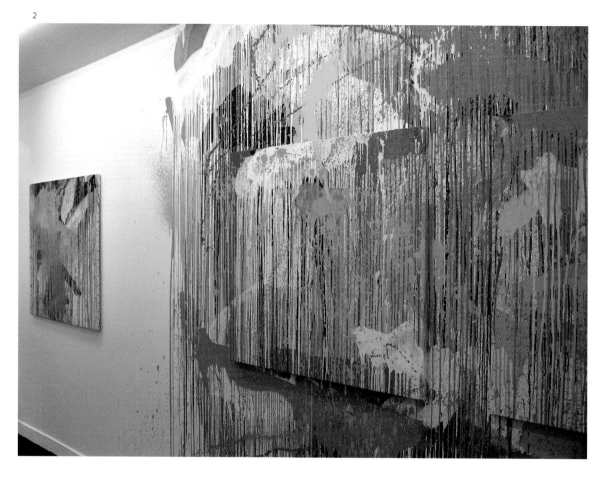

1-2

「잔광(Afterglow)」, 2011
프랑스 리옹
캔버스에 아크릴릭 물감, 벽, 바닥, 천장

디지털 방식으로 여행한다면 세계는 대단히 좁은 곳이다. 「잔광」은 프랑스의 갤러리 주인이 강렬한 추상표현주의 작업을 하는 오스트레일리아의 화가와 협력해 완성한 작품으로, 지구 반대편에 위치한 두 나라에서 온 창의적인 힘이 연결되어 만들어낸 결과물이다. 프랑스 리옹의 작은 갤러리 공간에서 그들의 아이디어가 마침내 실현되었을 때, 그 작고 한정된 갤러리 공간은 마치 폭발할 듯 에너지가 넘쳤다. 「잔광」은 갤러리에서 동시대 회화를 보는 방법에 새로운 기준을 세웠다. 로웨나 마티니치의 대담한 몸짓이 드러나는 회화 작업은 캔버스만으로는 담아낼 수 없는 색, 선, 에너지의 폭발적인 춤이 되었다. 관객이 예술가의 육체적이고 감정적인 공간과 과정이 드러난 갤러리 공간에 들어서면 「잔광」이 관객을 감싸 안는 듯한 경험을 선사한다.

마드무아젤 모리스 MADEMOISELLE MAURICE

앙제의 도시예술 페스티벌을 위해 만들어진 이 설치작품은 1,000개의 종이학과 히로시마가 비극을 겪는 동안 그곳에 살았던 소녀, 사다코의 이야기에 바탕을 두고 있다. 설치하기 한 달 전, 도시 사람들, 학생들, 은퇴자들, 수감자들 등 참여하고 싶은 모든 사람과 예술가의 워크숍이 조직되었다. 사람들은 이 프로젝트의 목적을 발견하는 동안 종이 접는 법을 배웠다. 나는 회색 도시에 색채를 더하고 싶었고 색채를 통해 긍정적인 감정을 불어넣고 싶었다. 설치 작업으로 성당의 계단과 벽 들은 꽃밭으로 변신했다. 각각의 접은 종이는 참여한 사람들 개개인을 나타내며, 그 결과 함께 작업한 긍정적 결실을 보여준다.

1-2
「스펙트럼(Spectrum)」, 2013
프랑스 앙제
종이 접기

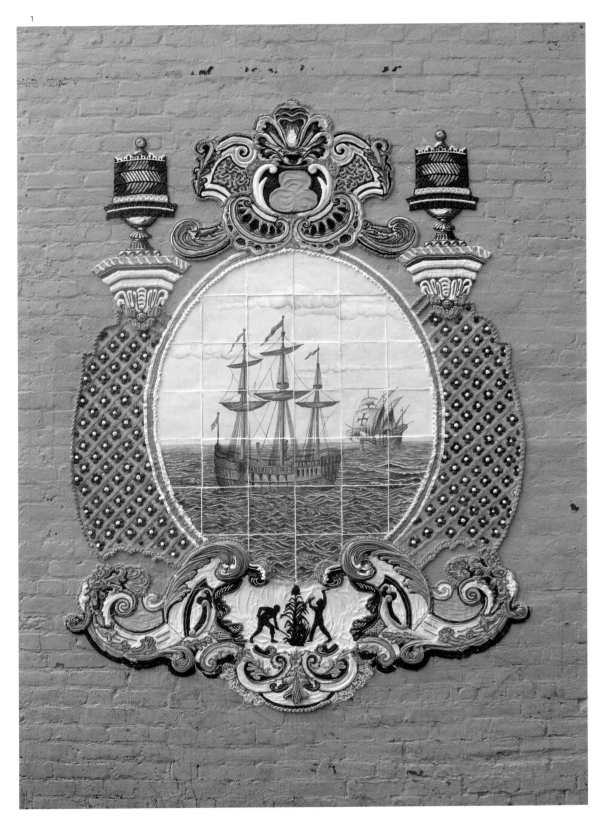

셸리 밀러 SHELLEY MILLER

1-3

「스테인드(Stained)」, 2011
벽에 직접 그린 퐁당 슈가 타일.
아이싱 슈가 장식
223.5×190.5cm

나는 15년 이상 설탕을 재료로 작업해왔다. 현대의 소비문화에서 욕망과 과잉뿐만 아니라 '여성스러움', 가정성, 미적 취향에 대한 은유로서 설탕을 사용하는 것이다. 요 몇 년간 내 중심 관심사는 설탕 그 자체다. 노예제와 식민지화와 설탕의 역사적 관계, 그리고 설탕이 전 지구에 미치는 사회경제적 영향에 관심을 두게 된 것이다. 이 작업을 위한 리서치와 영감은 브라질의 역사적 맥락에 뿌리를 두고 있다. 나는 설탕을 사용해 도자기 타일처럼 보이게 복제함으로써 전통적인 아술레호 타일 벽화의 의미를 뒤집어엎었다. 이런 일시적인 타일 벽화 제작의 퇴행적 과정은 악의 없어 보이는 설탕이라는 물질을 관통하는 많은 이분법적 요소들 — 지배자 대 피지배자, 이득 대 손실, 일부의 부와 다른 이들의 몰락 — 을 가리킨다.

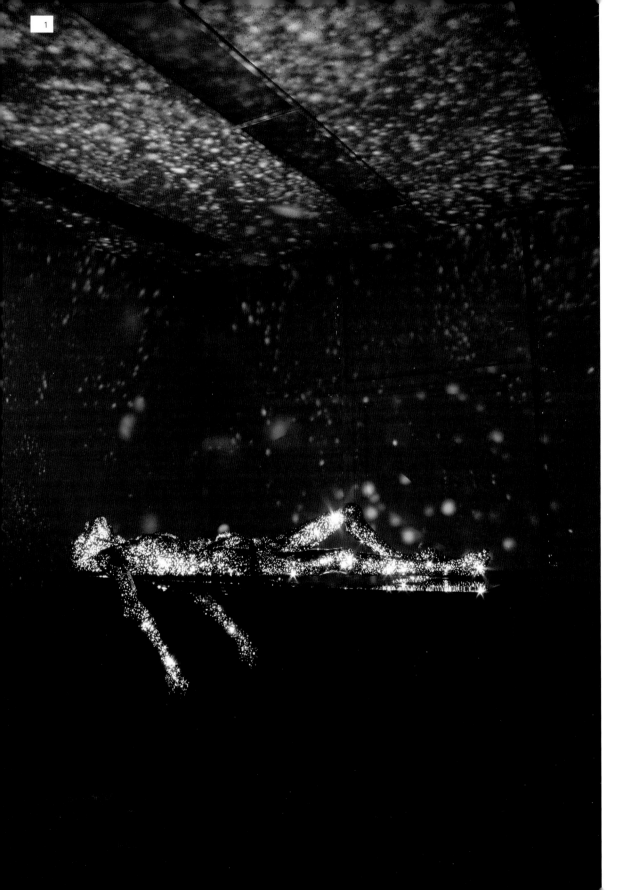

오가키
미호코

MIHOKO
OGAKI

섬유강화플라스틱으로 이뤄진 인간 형상에는 무작위 수의 작은 구멍들이 뚫려 있다. 인간 형상 안에는 광원光源이 심어져 있어서, 불이 들어오면 은하수처럼 빛난다. 인간은 살과 뼈 같은 물질로만 이뤄진 것이 아니라 천문학적 수의 감정들로도 이뤄져 있다. 구멍은 우리를 이루고 있는 감정들(예를 들어 공포 혹은 흠모)의 은유라고 할 수 있다. 이런 식으로 생각하면 인간과 우주는 동의어가 된다. 이것이 나의 전체 연작이 기대고 있는 콘셉트다.

1 & 4
「은하수-숨 02(Milky Way-Breath 02)」, 2010
섬유강화플라스틱(FRP),
조광기가 달린 LED, 나무
190.5×107×108cm

2
「은하수-숨 01(Milky Way-Breath 01)」, 2009
섬유강화플라스틱(FRP),
조광기가 달린 LED, 나무
48×54×34cm

3
「은하수(Milky Way)」, 2008
섬유강화플라스틱(FRP),
조광기가 달린 LED, 나무
76×90×85cm

2

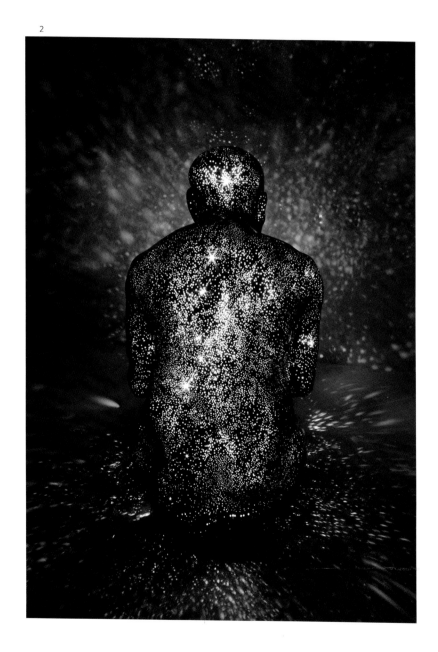

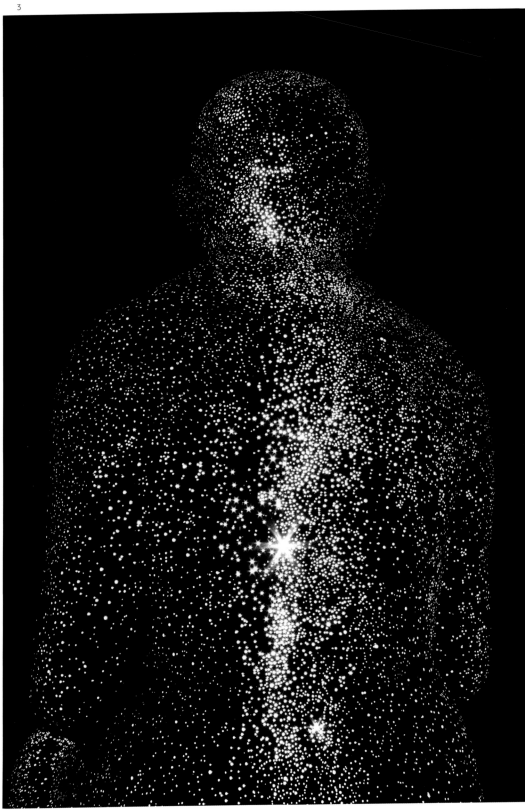

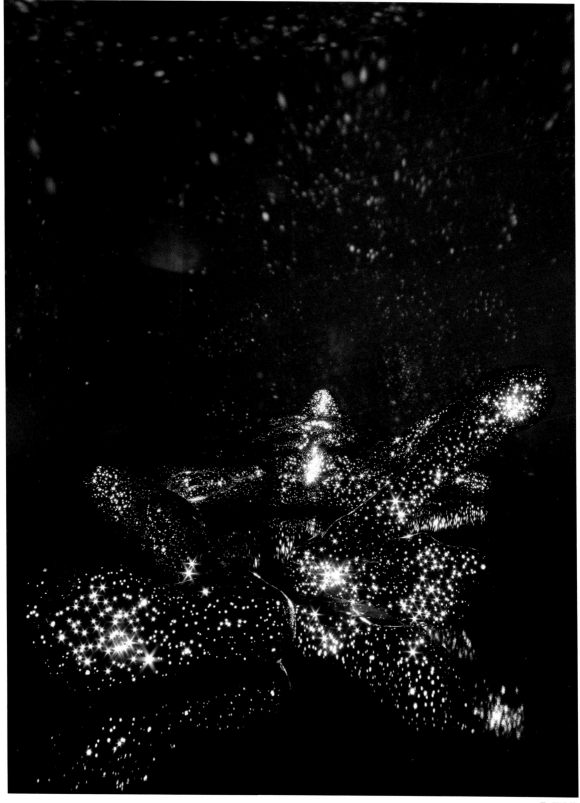

오카다
기미히코
OKADA KIMIHIKO

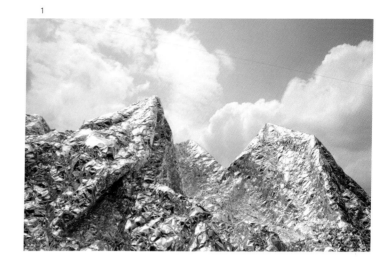

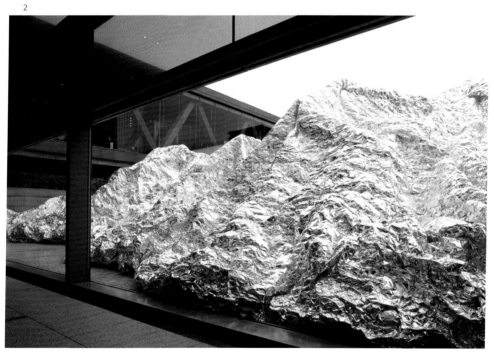

1-3
「**알루미늄 풍경(Aluminum Landscape)**」, 2008
도쿄 도 현대미술관
알루미늄 시트(0.08mm), 강철 파이프
740㎡, 높이 8m

이 오브제는 주위 환경 ─ 기후 변화, 태양광, 혹은 하늘색 ─ 을 반영함으로써 마치 자연에서 온 것처럼 보인다. 하지만 이 것은 인공물이며, 하나로 이뤄진 거대한 알루미늄 시트 덕분에 이처럼 복잡한 기하학적 조형을 이룰 수 있었다. 이 결과물을 만들어낸 재료와 과정은 본질적으로 서로 충돌한다. 알루미늄 은 딱딱하면서도 부드럽다. 이 전시는 유기적으로 형성되어 있 는 동시에 셀 수 없이 많은 기하학적 형태들로 이뤄져 있다.

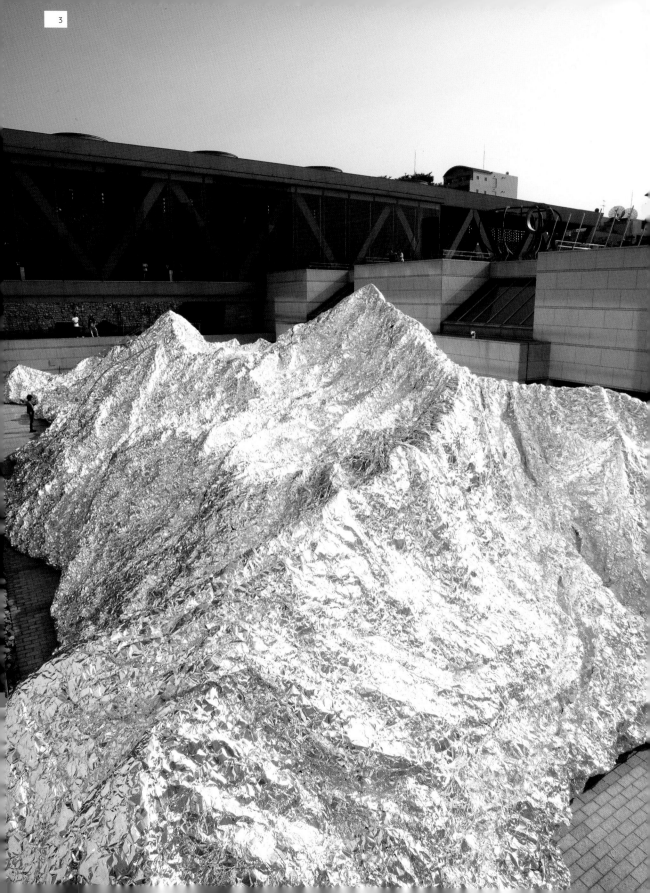

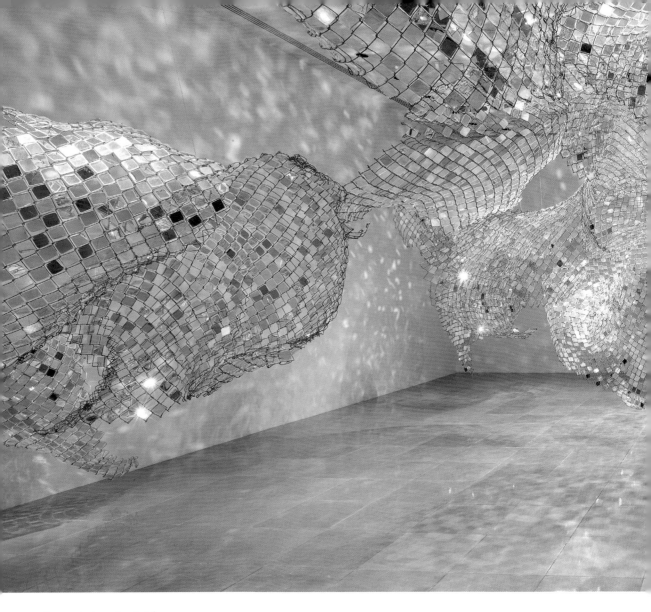

수 서니 박 SOO SUNNY PARK

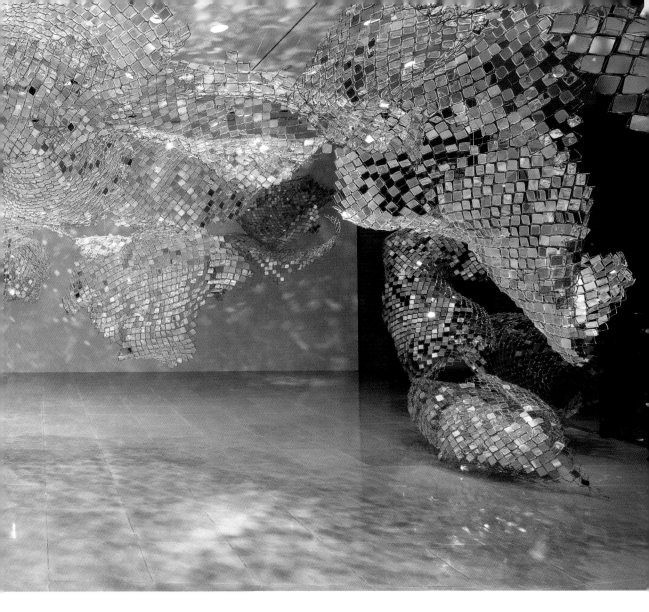

「풀려버린 빛(Unwoven Light)」, 2013
텍사스 휴스턴 라이스 대학 갤러리
납땜한 체인 링크 펜스, 플렉시글라스
자연광과 인공조명
4.7×13.4×12.2m

두 가지 색의 플렉시글라스 다이아몬드 모양에 맞춘 체인 링크 울타리의 짜임 형태는 그것을 비추는 빛을 흩어버린다. 이제 우리는 울타리의 형태를 반사하는 동시에 공간을 재구성하는 보라색 그림자와 노란 빛을 띠는 초록색 반사광에서 빛을 볼 수 있다. 울타리와 판유리는 빛이 투과하는 경계선이다. 그것들은 내 것에서 당신의 것을, 바깥에서 안쪽을 가르지만 둘 다 빛이 통과하게 놔둔다. 경계를 짓는 물질들은 우리가 점유하고 있는 공간을 가르지 않는다. 그것들은 빛을 가른다. 이 작품은 관객들로 하여금 빛에 집중하게 하기 위해 울타리와 유리의 물질성을 숨기려 하지 않았는데, 그 점은 대단히 중요하다. 이 작품은 빛을 조각 재료로 활용한다. 빛은 더 이상 조각의 요소를 드러내는 역할에 그치는 것이 아니라 조각 그 자체가 되는 것이다.

파올라 피비
PAOLA PIVI

피비는 자기 작품들의 의미에 대해 언급하지 않으려고 주의한다. 상징적 중요성을 구축하는 일은 작품을 보는 사람들 스스로가 해야 할 몫이며, 그렇게 함으로써 많은 이들이 피비가 마련한 작품 속에 암시된 특수성을 보여주는 일화들을 이야기하고 개인적인 연상을 끌어낸다. 이러한 경험들은 일반적인 접근법으로는 제대로 이론화될 수 없다. 외부의 판단 틀이 적용되면 종교적인 텍스트, 뇌의 화학작용, 정신이상의 경계에 선 철학자의 예언적 말들 같은 것들은 직접적이고 본능적이며 때로는 다소 신비주의적으로 보이기 십상이다.

텍스트: 젠스 호프만(Jens Hoffmann)의 「진심인 것처럼 말하기 (Say It Like You Mean It)」에서 발췌

「백인이 점프할 수 있다고 누가 그러든?(Who told you white men can jump?)」, 2013
우레탄 폼, 플라스틱, 깃털
82×245×132cm

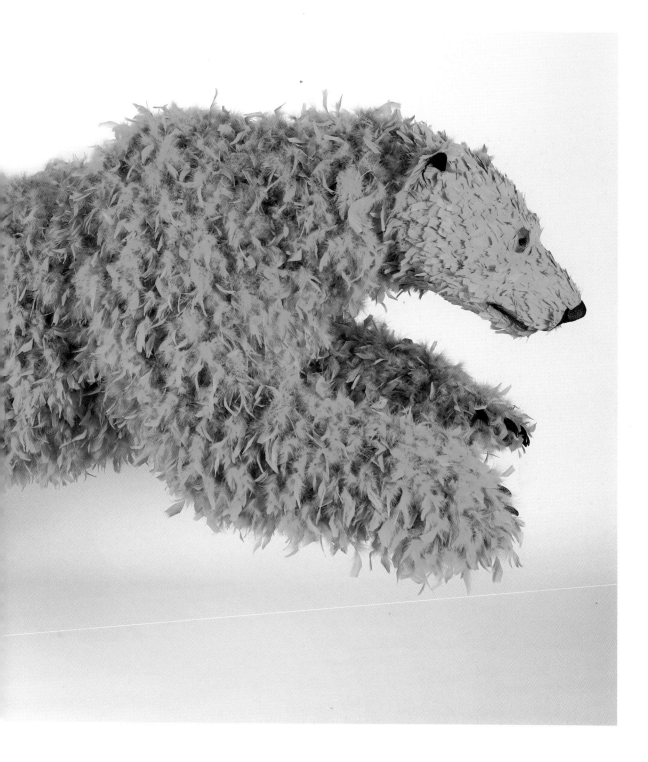

말린 하트만 라스무센 MALENE HARTMANN RASMUSSEN

나는 현실 너머의 장소, 현실 인식을 구부리는 현실 세계에 대한 기만적인 메아리를 만들고자 했다. 나는 내 작품이 아주 솜씨 좋은 아이가 만들어낸 듯, 어설프면서도 공들인 것처럼 보였으면 한다. 내가 만들어낸 형상들을 처음 본 관객들은 그것이 장난감이라고 오해할 수 있다. 하지만 좀 더 가까이서 면밀히 바라보면 그것들이 묘사하는 어두운 면이 드러난다. 그것들은 당신을 터무니없고 초현실적인 세계로 초대한다. 이 작품은 영화를 노골적으로 인용한다. 제목은 데이비드 린치의 TV 연속극 「트윈 픽스」에 지속적으로 등장한 "사물의 본질은 보이는 것과 다르다 things are not what they seem"와 "불이여 나와 함께 걷자 fire walk with me" 같은 주제에서 가져온 것이다. 이는 어두운 열정과 숨겨진 욕정이 얼어붙는 순간을 보여준다.

1–2

「불이여, 나와 함께 걷자(Fire Walk With Me)」, 2010

도자

1

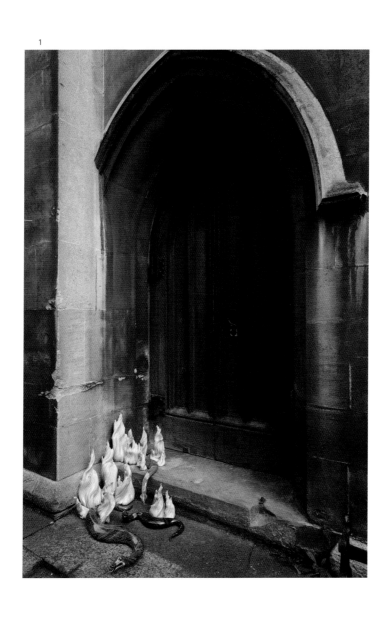

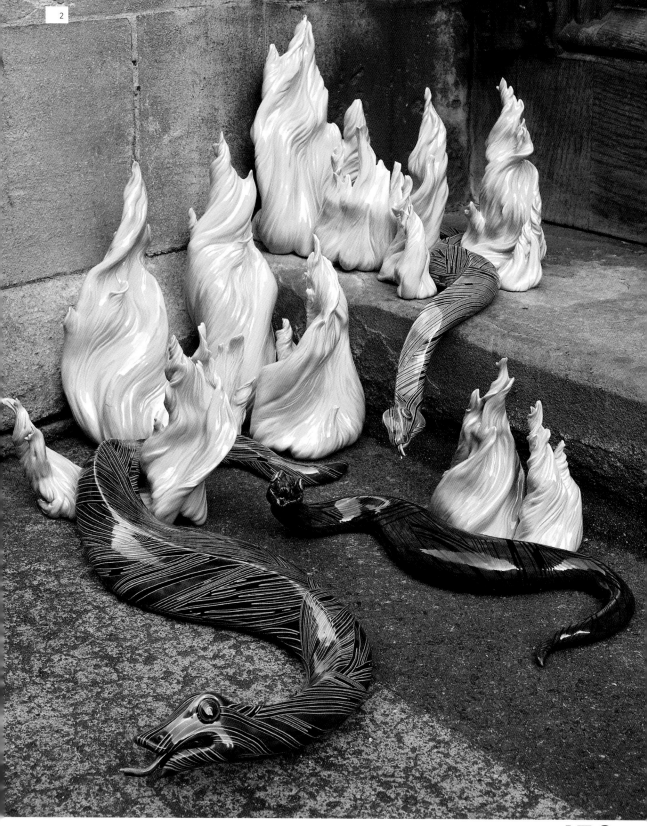

마크 안드레 로빈슨 MARC ANDRE ROBINSON

마크 안드레 로빈슨의 미술 작업은 소유물의 역사적, 문화적, 가족력에 대한 상황적 인식을 중심에 두고 있다. 로빈슨은 역사적 의미가 가득한 사물, 아이콘, 이미지 들에 관심을 가지고 있다. 버려진 평범한 가구로 이뤄진 그의 아상블라주assemblages는 이런 일상의 사물들에 숨어 있는 힘을 정제해낸다. 주변의 흔한 사물들에서 역사적 순수함을 박탈함으로써 로빈슨은 미약하나마 그것들의 인식 틀을 형성하는 인종, 계급, 젠더의 역사적 투쟁을 노출해낸다. 과거의 잔혹한 쓰레기가 현재에 쏠려옴으로써 우리가 메커니즘을 인지하게 되는 이러한 탈승화적 표현은, 우리 감각의 습관적 이해를 방해하고 틀에 박힌 일상에 의문을 제기하도록 우리를 북돋는다. 일시적일지라도 그러한 인식은 우리 주위 환경과 우리의 불안을 구속하는 복잡한 역사적·전기적傳記的 서술을 비판적으로 재평가할 가능성을 만들어낸다.

2

러브 캔디

예술작품을 만드는 것은 무엇인가? 손? 정신? 기계?
시간? 장소? 관객?

1

2

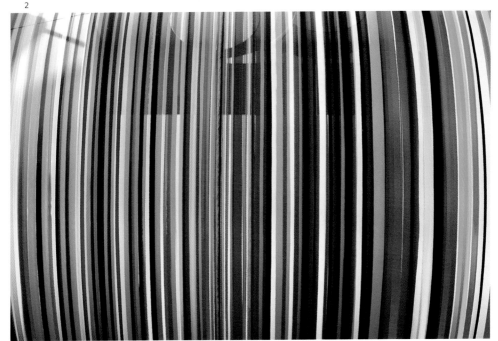

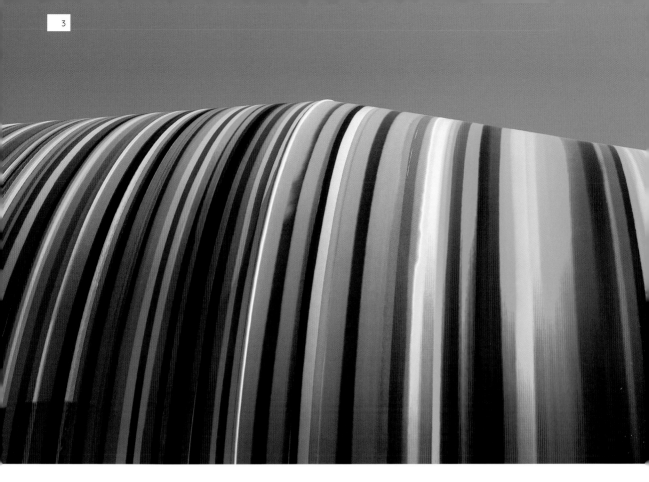

1-4
「리볼버(Revolver)」, 2011
로마
스프레이 페인트

4

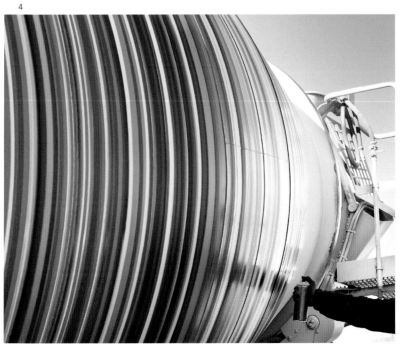

알바로 산체스-몬타녜스 ÁLVARO SÁNCHEZ-MONTAÑÉS

1-3
「실내 사막(Indoor Desert)」, 2009
나미비아 콜만스쿠페
바리타 잉크젯 프린트

제1차 세계대전이 끝날 무렵, 나미브 사막에 있는 콜만스쿠페 다이아몬드 광산의 개발이 멈추었다. 적어도 20년 이상 이곳은 남부 아프리카에서 가장 부유한 거주지 중 하나였다. 그 화려한 시기 동안, 광산을 운영한 독일인 식민지 주민들은 그곳에 그들의 고국, 바바리아에 있는 건축과 장식을 연상시키는 기이한 주택들을 지었다. 광산이 폐광되고 주민들이 떠난 후, 콜만스쿠페는 사막 모래가 에워싼 유령도시가 되어버렸다. 「실내 사막」 연작으로, 알바로 산체스-몬타녜스는 사막에 버려진 이런 집들에 들어가 그 방들에 머물러 있는 고요한 황홀감을 드러내 보여준다.

1

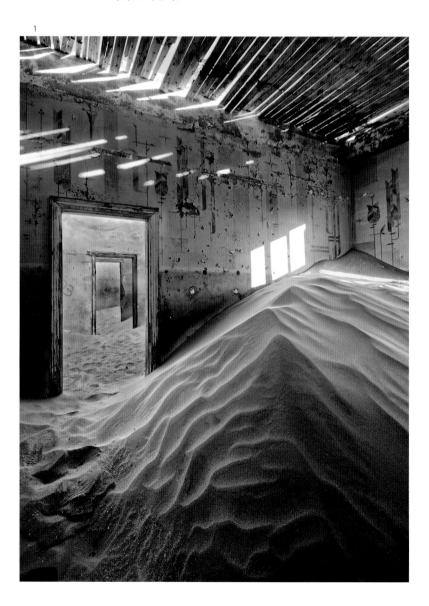

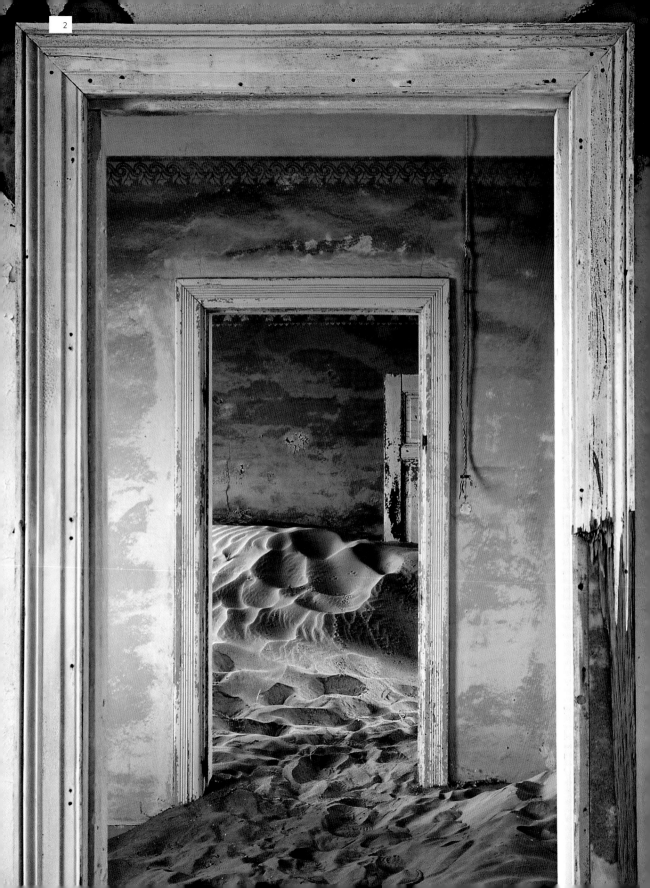

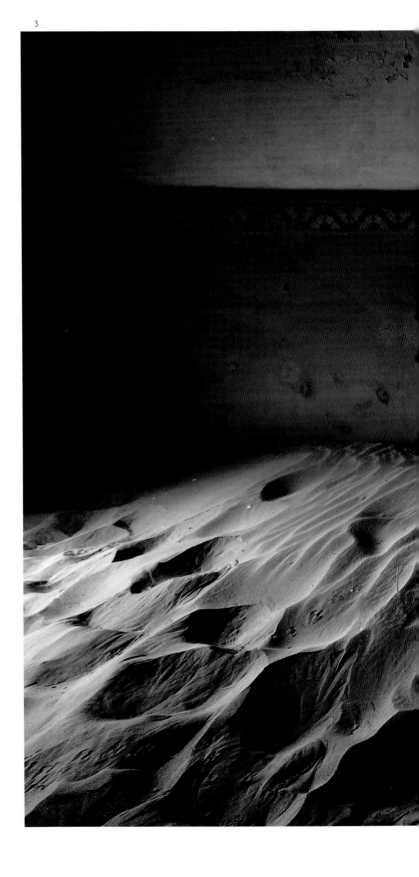

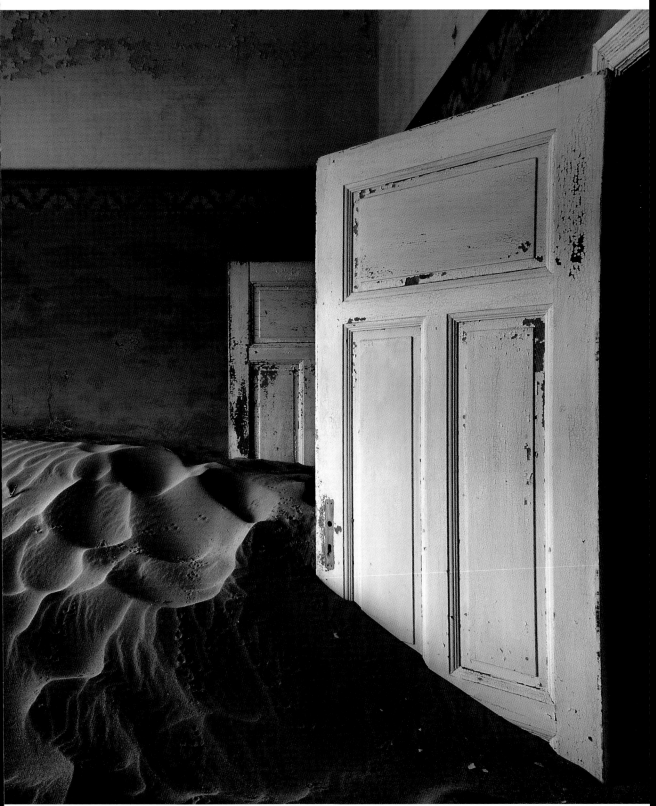

메리 시밴드 MARY SIBANDE

시밴드는 '소피'라는 이름의 캐릭터, 혹은 또 다른 자아로 작업해왔다. 가사 도우미인 이 캐릭터는 언제나 상상의 빅토리아 시대 스타일을 반영하는 커다랗고 사치스러운 의상을 입고 있다. 그녀는 성공을 꿈꾸는 현대적 인물이다. 시밴드는 남아프리카의 인종차별 정책 이후의 맥락에서 우리가 스스로를 가두는 상자들에도 불구하고 가사 도우미라는 존재의 부정적인 측면 대신 사람들의 인간성과 공통성을 본다. 소피가 입은 드레스의 현대적 직물은 다양한 형태로 만들어져 빅토리아 시대 옷들과 합쳐져서는 완전히 이질적이지만 소피 특유의 옷으로 완성된다. 단순한 하녀 복장을 하이브리드적인 소피 드레스로 만들어냄으로써 그 의미를 전복시켜, 그녀와 그녀의 옷은 스토리텔링을 위한 캔버스가 된다.

「네가 여기 있었으면 좋겠어(Wish you were here)」, 2010
혼합매체 설치
조각: 142×102×102cm
빨간색 공의 지름: 75×75×75cm
자수 태피스트리: 105×112cm
드레스 지름: 3.5m

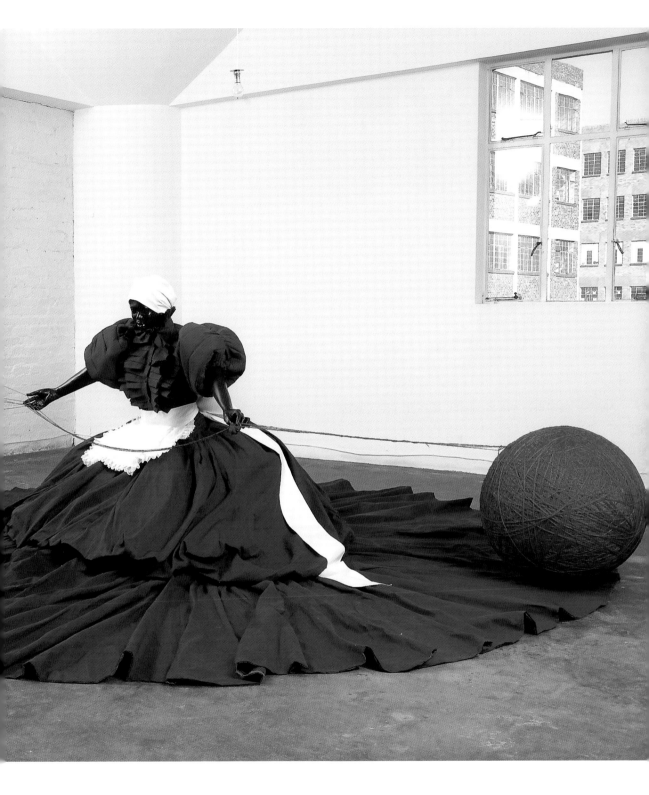

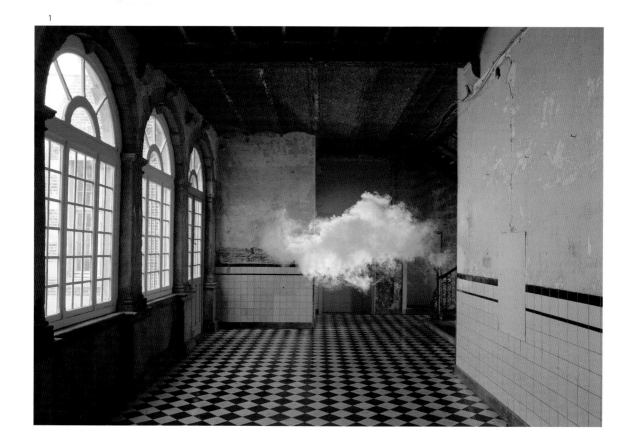

베른드나우트 스밀더 BERNDNAUT SMILDE

「비구름」 작업은 특정 장소에서 일시적으로 한순간을 보여준다. 이 작품들은 상실 혹은 생성의 기호, 혹은 고전 회화의 파편으로 해석될 수 있다. 사람들은 늘 구름을 두고 형이상학적 생각을 강하게 품어왔으며, 오랜 동안 구름에 많은 개념을 투사해왔다. 스밀더는 작품의 일시적인 측면에 관심이 있다. 그것은 다시 흩어지기 전 단 몇 초 동안만 그곳에 존재한다. 물리적인 측면은 중요하지만 결국 작품은 사진으로서만 존재한다. 사진은 기록으로서 기능한다.

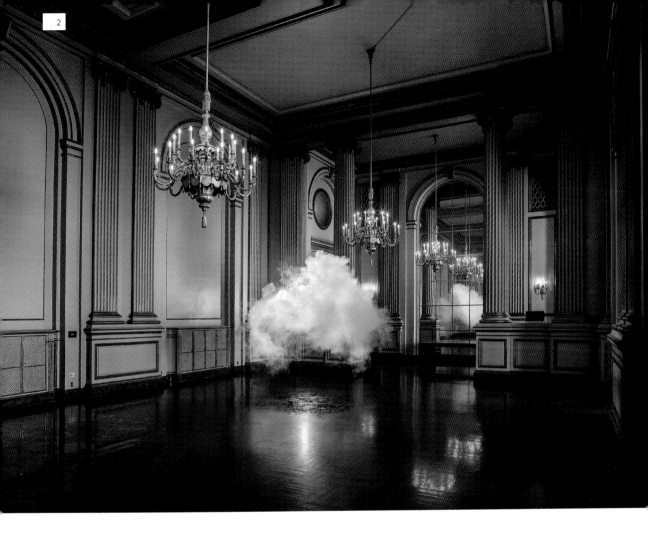

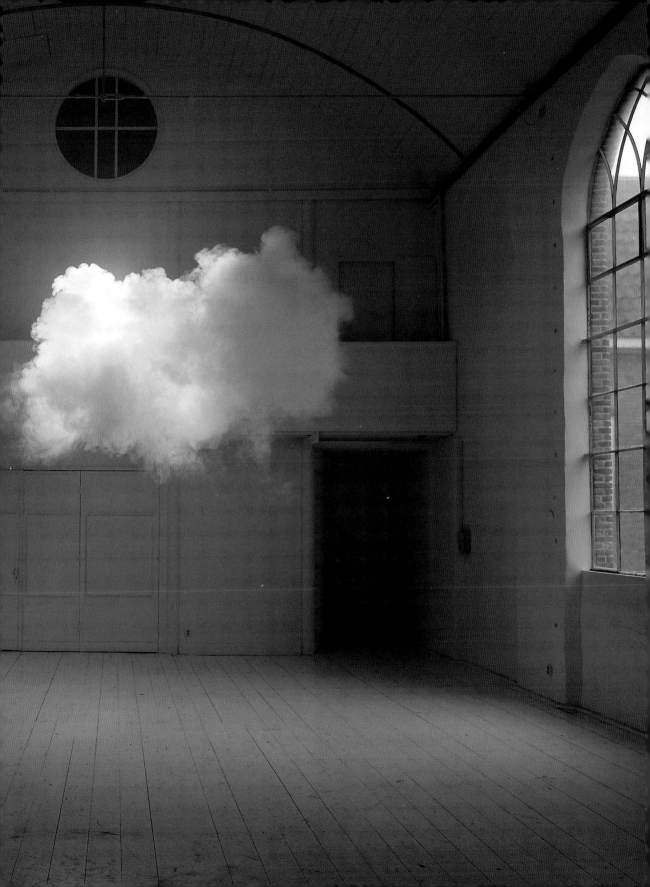

게르다 슈타이너 &
외르그 렌츨링거

GERDA STEINER &
JÖRG
LENZLINGER

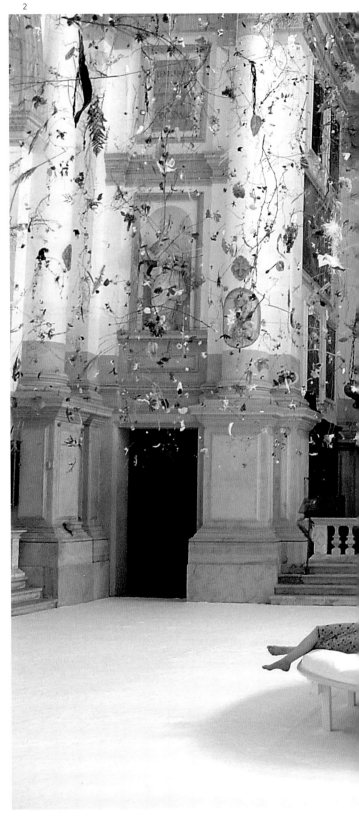

베네치아의 총독(모체니고)은 자신을 위한 기념비적 무덤을 지을 수 있도록 교회가 필요했고, 교회(산 스타에)는 교회가 지어질 수 있도록 성인이 필요했으며, 성인(산 에우스타키오)은 성인이라고 불리기 위해 기적이 필요했고, 기적은 눈에 보이기 위해 수사슴이 필요했으며, 그래서 우리는 수사슴을 위한 정원을 지었다. 방문객들은 총독의 묘비 위에 놓인 침대에 눕고, 정원은 그들을 위해 생각을 한다.

1-4

「떨어지는 정원(Falling Garden)」, 2003
2003년 50회 베니스 비엔날레, 대운하에 있는 산 스타에 교회
구성요소: 플라스틱 열매(인도), 소 발바닥(쥐라), 휴지(베네치아), 바오밥 씨(오스트레일리아), 너도밤나무·딱총나무·목련 나뭇가지(우스터), 가시(알메리아), 나일론 꽃(1달러 숍), 돼지 이빨(인도네시아), 해초(서울), 오렌지 껍질(미그로스 숍), 비료 결정체(집에서 배양), 비둘기 뼈(산 스타에), 싹 실크(스톡홀름), 부들(에티스빌), 고양이 꼬리(중국), 셀러리 뿌리(몬트리올), 정력 껍질(카리브 해), 야생 돼지 깃펜(동물원), 바나나 잎(무르텐), 고무 뱀(신시내티)……

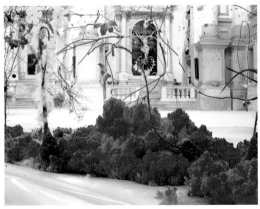

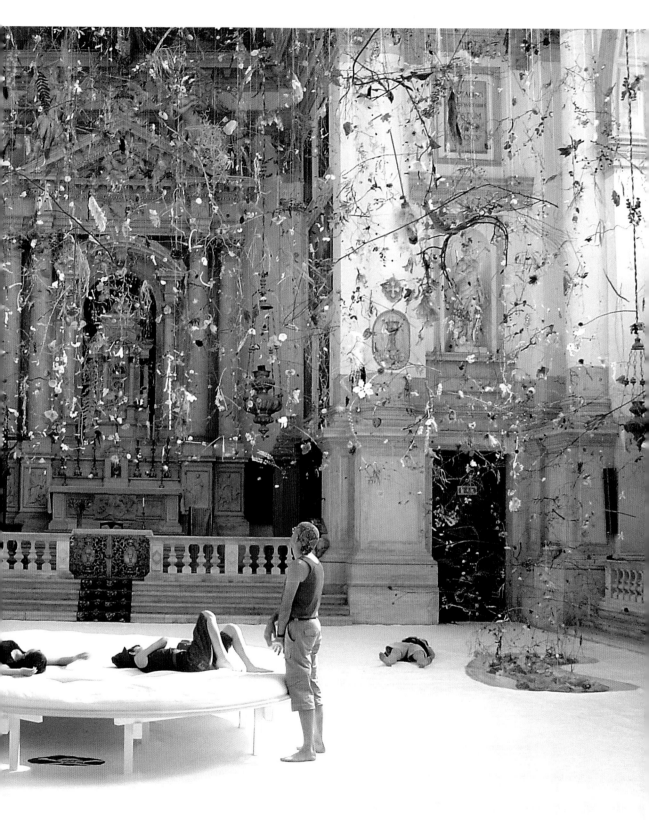

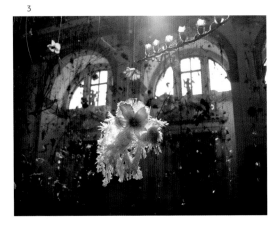

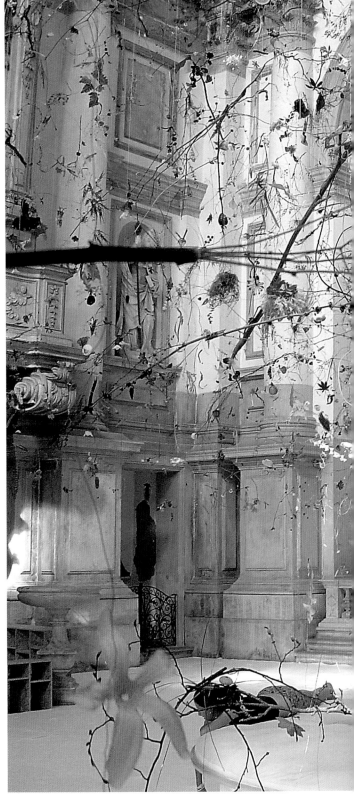

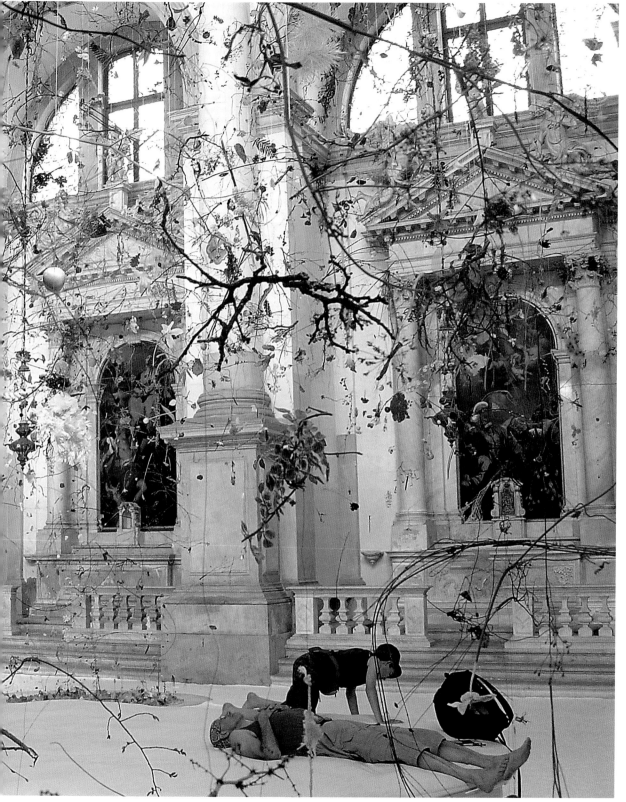

147

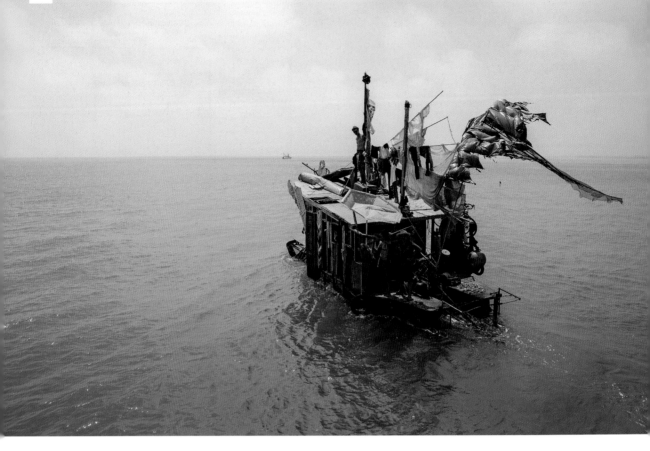

스운 SWOON

1-4
「세레니시마의 수영 도시(Swimming Cities
of Serenissima)」, 2009
베네치아
혼합매체, 발견한 사물, 나무, 주석, 금속

2009년 봄, 나는 베네치아를 향해 아드리아 해를 항해할 세 대의 쓰레기 뗏목을 만들기 위해 30명 이상의 친구와 협력자 들로 이뤄진 팀을 조직했다. 뗏목은 이 여정이 시작된 슬로베니아의 앙카란과 뉴욕에서 주위 모은 물건들로 만들었다. 육지에서 떨어져 나와 바다를 떠다니는 조그마한 환상의 도시들을 이미지화한 뗏목들은 라 세레니시마라고 알려진, 바다에서 떠오른 환상 도시의 어머니 베네치아로 마침내 돌아간다. 우리는 베네치아에 정박해 2주 동안 공연했는데, 그동안 베네치아 해안경비대와 베니스 비엔날레에 약간 짓궂은 장난질을 쳤다. 경찰, 해안 경비대, 베네치아 시장은 대운하 진입을 허락하지 않았고 우리는 한밤중에 불법 적으로 운하에 들어가기로 결심했다. 놀랍게도 우리는 해가 뜨기 전까지 성공적 으로 항해할 수 있었다.

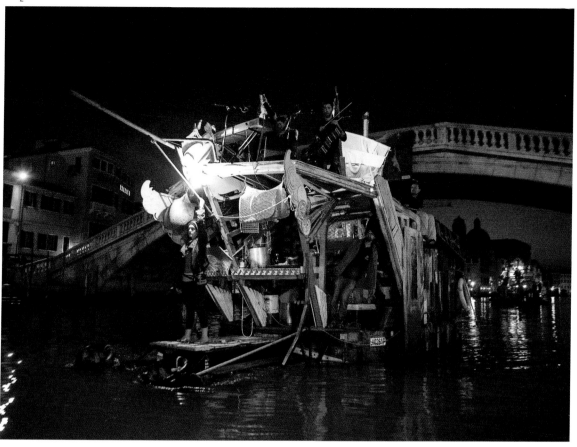

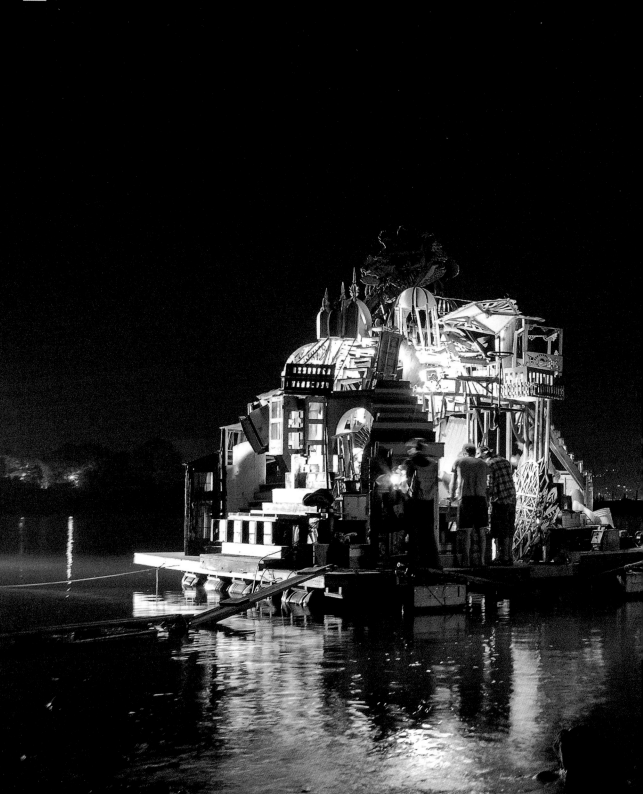

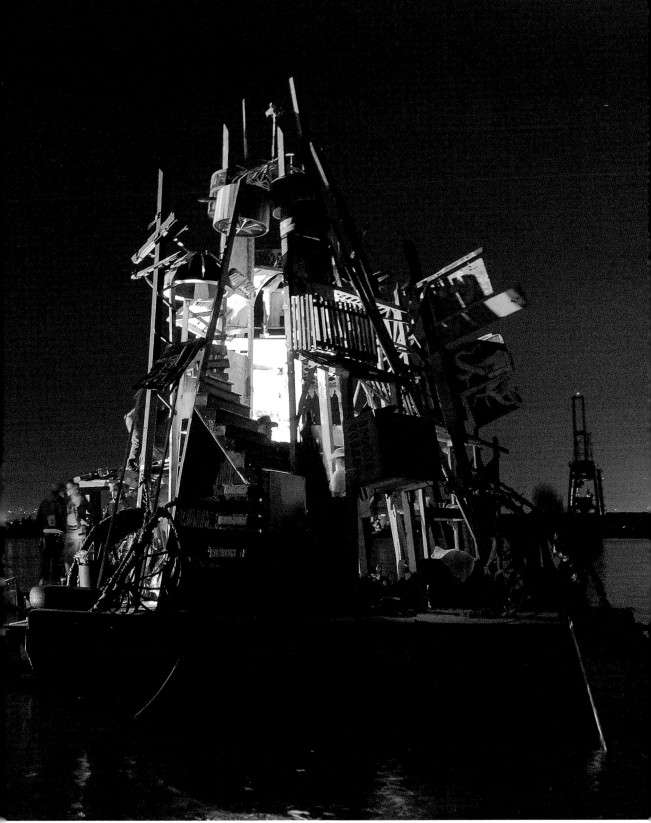

레오니드 티쉬코프 LEONID TISHKOV

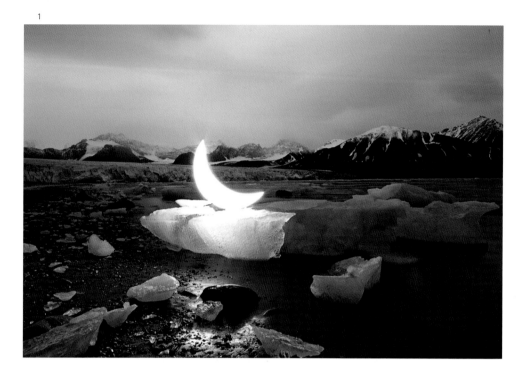

1

1
「북극의 사적인 달(Private Moon in the Arctic)」,
2010
모나코 빙하 앞의 달
노르웨이 스발바르 군도 리프데피요르덴

2
「사적인 달(Private Moon)」, 2003
러시아 모스크바 인근 페레델키노 마을의 나무다리

3
「사적인 달」, 2011
뉴질랜드 오클랜드 인근 하우라키 만,
랑기토토 화산섬 앞의 달

「사적인 달」은 달을 만나 남은 평생을 달과 보낸 한 남자의 이야기를 전하는 시각 시visual poem다. 남자는 하늘에서 떨어지는 달을 보았다. 달은 해를 피해 어둡고 축축한 터널로 숨은 후 남자의 집에 오게 되었다. 달의 상태가 나아지자 그는 달을 자신의 배에 태워 어두운 강을 건너 소나무가 웃자란 높은 둑으로 데려갔다. 그는 저승으로 내려갔다가 길을 비춰주는 자신의 달빛을 가지고 돌아왔다. 두 세계 사이의 경계를 건너면서 꿈속에 깊이 빠져 이 천상의 피조물을 잘 돌본 남자는 신화적 존재가 되었다. 각각의 사진은 시적인 이야기로, 저마다 작은 시를 품고 있다.

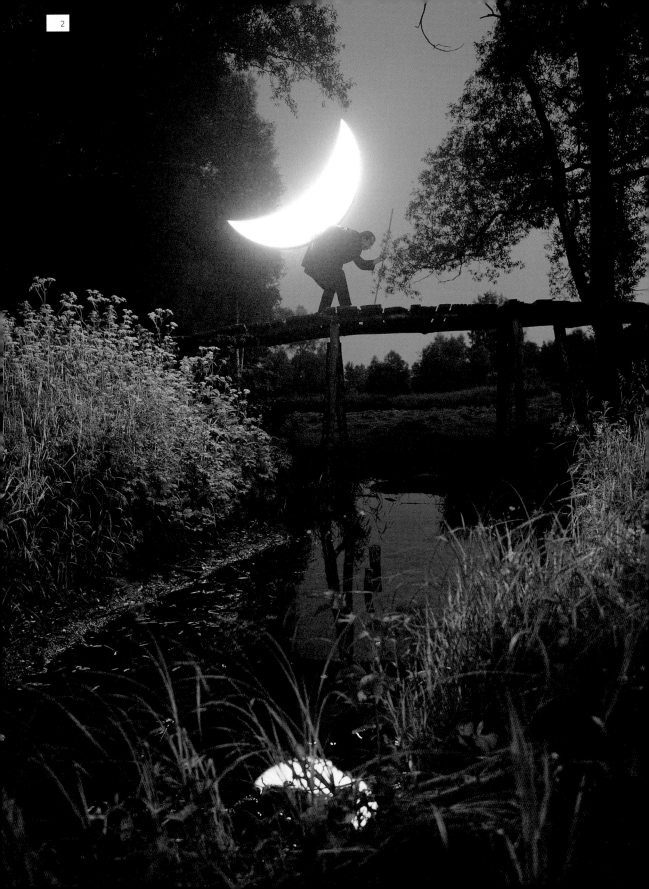

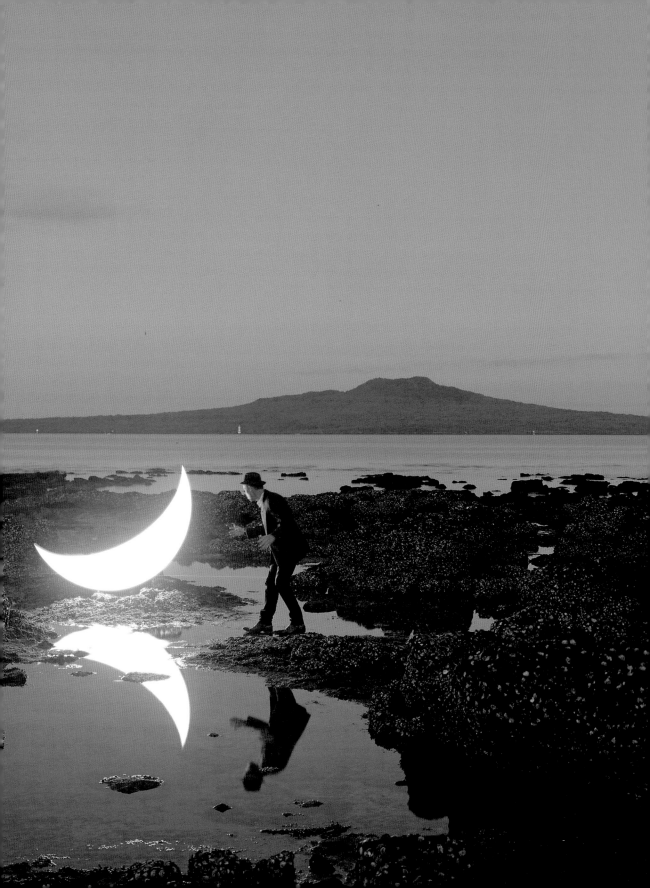

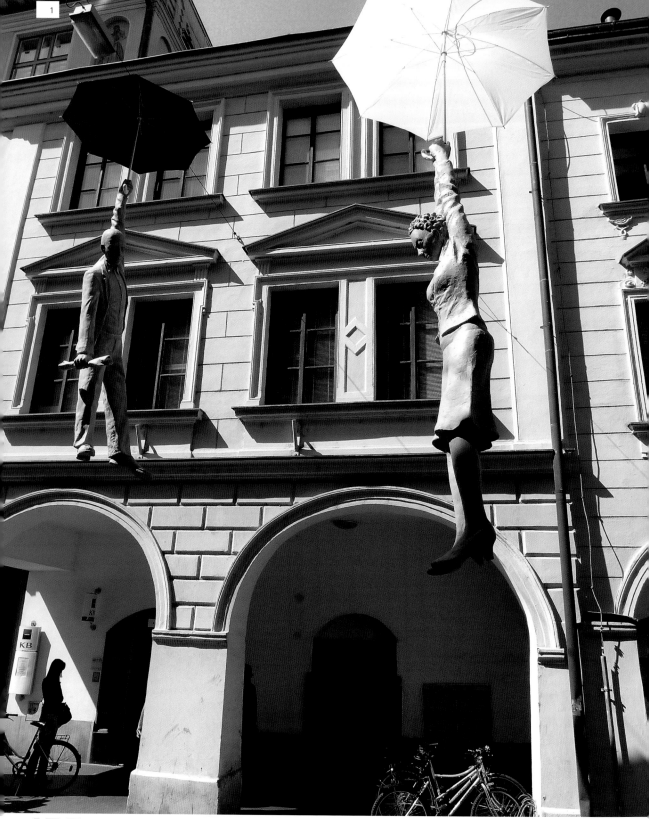

미할 트르파크 MICHAL TRPÁK

「가벼운 불명확성」은 원래 사무실 창문 뒤편에 걸려 있었다. 그 후 나는 체스케 부데요비치에서 열린 대중 전시회를 위해 더 큰 버전을 만들었다. 첫 번째 조각들은 철거된 옛 집의 원래 앞면에서 2미터쯤 뒤쪽에 지어진 새로운 건물 앞면과 구시가의 입구 사이에 걸렸다. 공공 공간에 작품을 설치할 때 아티스트는 규모, 건축물과 자신의 작품 사이의 관계 등을 고려해야 한다. 설치가 잘된다면 작품과 공간 모두가 서로의 관계에서 이득을 본다. 이것이 내가 내 예술작품에서 찾는 대화로, 이는 작품, 건축물, 그리고 사람들 사이의 토론이다. 나는 이 작품에 「가벼운 불명확성」이라는 제목을 붙였는데, '가벼운'은 외견상 비행의 가벼움 때문이고, '불명확성'은 비행이 얼마나 갈까? 이 사람은 어디에 착륙할까? 같은 불명확성 때문이다.

2

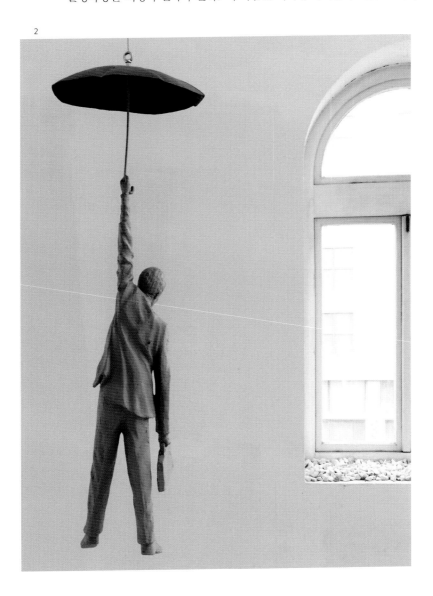

세레나 가르시아 다야 베네시아

SERENA GARCIA DALLA VENEZIA

1-2
「축적, 질서 그리고 혼돈(Accumulation, Order, and Chaos)」, 2011
텍스타일
높이 약 4m

이 설치작품은 아홉 달 동안 계속해온 바느질의 결과물이다. 주어진 기간 동안 얼마나 많이 쌓아올릴 수 있을지 보는 것이 목적이었다. 바느질을 하는 동안 작품은 4미터 높이까지 자랐다. 중심 주제는 축적과 과잉으로, 색채와 형태만이 아닌, 작품이 작품 그 자체와 둘러싼 공간 모두를 침범하고 자라는 방식에서도 그렇다. 「축적, 질서 그리고 혼돈」은 식물, 곰팡이, 미생물 같은 자연의 성장 패턴을 재현한다. 외형이 자라면서 그것들은 공간에 적응하는 동시에 공간을 변화시킨다.

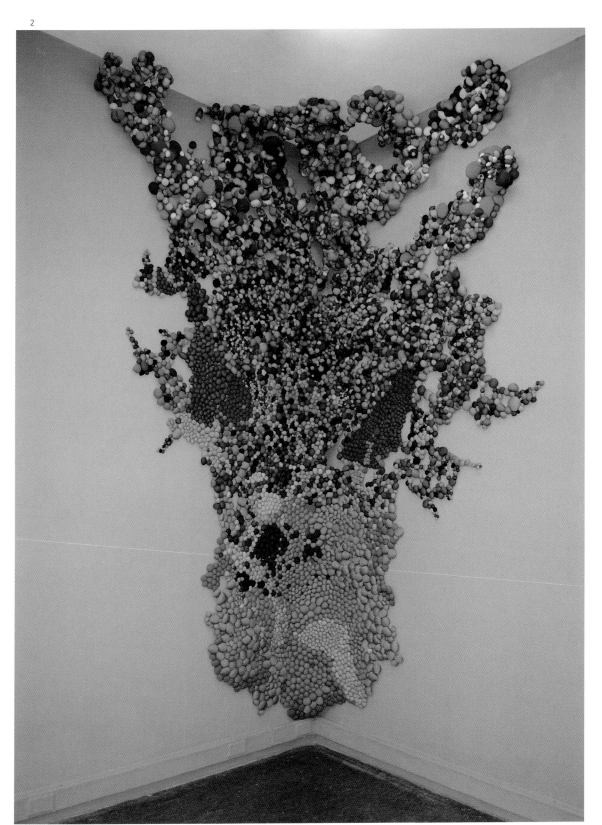

피비 워시번 PHOEBE WASHBURN

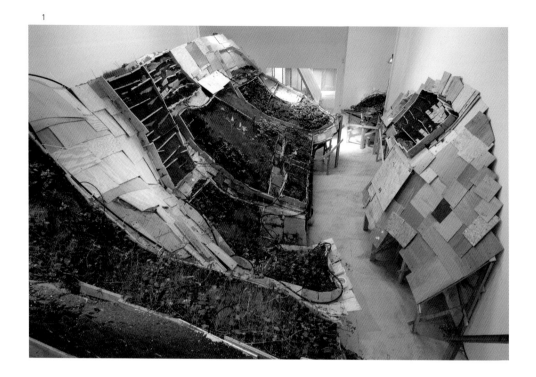

「이것은 억만장자라는 내 지위를 위해 준비한 것이다」(2005)는 주워 모은 나무 조각과 투바이포 각재에 고정시킨 살아 있는 식물과 잡초를 포함하고 있는 설치작품이다. 이 설치는 예술가가 이 작품을 만드는 시작 과정부터 스스로 만든 조직적인 카테고리 시스템을 사용해 만들어졌다. 이 시스템은 이름을 짓고, 스스로 임무를 지우며, 통제되어 있으면서도 제멋대로 뻗어나가는 잔해의 프랙털로 나아가는 새로운 시스템을 낳는다.

1–5
이것은 억만장자라는 내 지위를 위해 준비한 것이다
(It Makes for My Billionaire Status)」, 2005
로스앤젤레스 캔턴/포이어 갤러리
혼합매체
전체 크기는 가변적

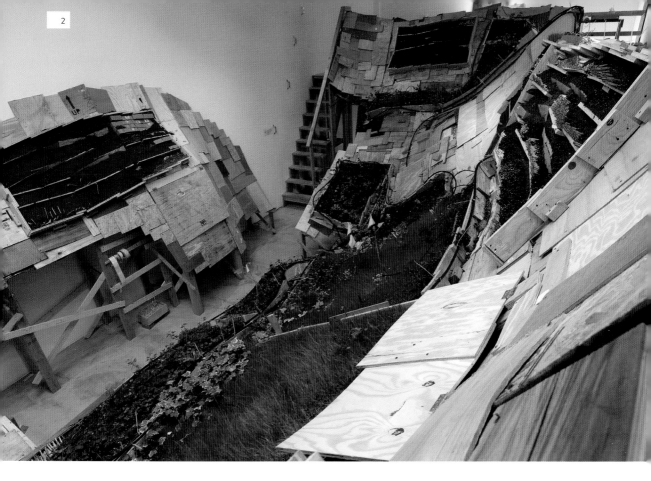

2

3

4

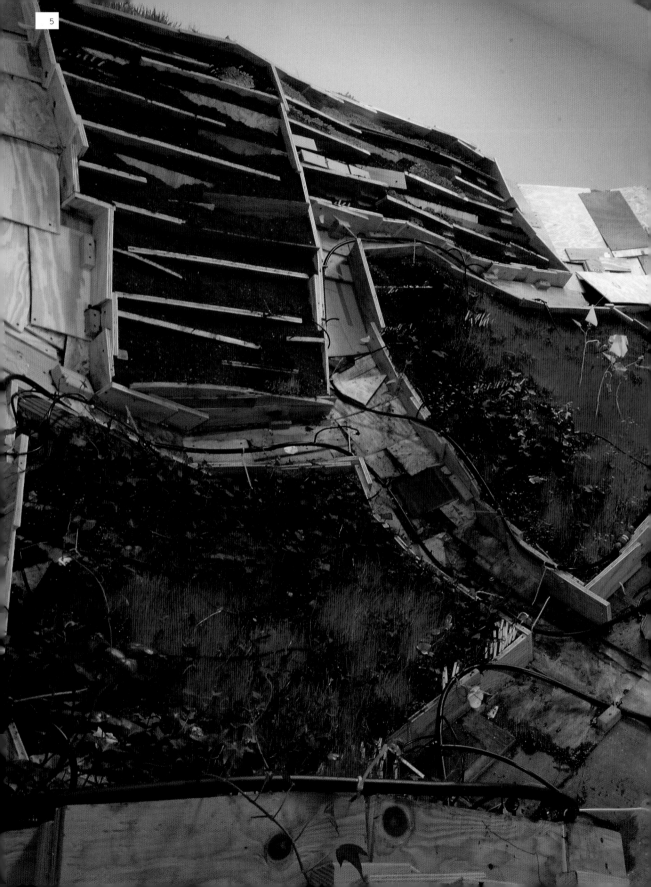

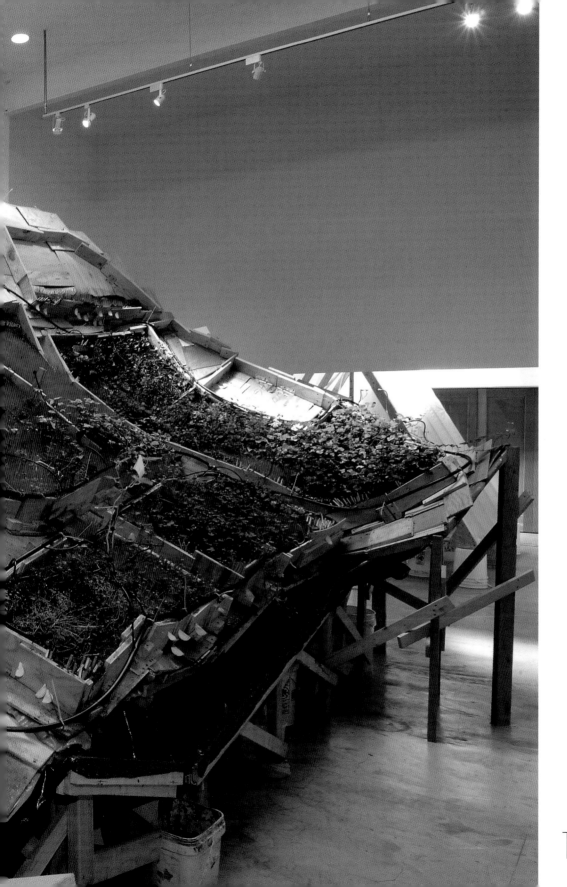

아티스트 약력 소개 ARTIST BIOS

아델 압데세메드

1971년 태어나 알제의 바트나 미술학교와 알제르 미술학교에서 공부했고(1987~94), 이후 프랑스로 여행을 가 그곳에서 리옹 국립고등예술학교에 들어갔다(1994~98). 1999년부터 2000년까지는 파리의 시테 앵테르나시오날 데자르에서 레지던시 아티스트로 있었고, 그 다음 해에는 뉴욕 퀸스 롱아일랜드에 있는 MoMA P. S. 1의 국제 스튜디오 프로그램에 참가했다. 2012년에 그의 작품은 파리 조르주 퐁피두센터에서 열린 주요 개인전 〈아델 압데세메드-나는 결백하다Adel Abdessemed Je suis inocent〉에 전시되었고, 미술관과 슈타이틀 출판사는 전면 삽화로 꾸며진 도록도 출판했다. 현재 파리와 뉴욕에 바탕을 두고 있으며 베를린에서도 거주하며 작업해왔다.

→ www.davidzwirner.com/artists/adel-abdessemed

타니아 아기니가

1978년에 태어났다. 로스앤젤레스에서 활동하고 있는 디자이너이자 아티스트로, 멕시코 티후아나에서 자랐다. 로드아일랜드 디자인 학교에서 가구 디자인으로 석사학위를 받았다. 그녀는 행동주의 언어와 지역사회 기반 공공미술에 관여하고 있는 예술가 단체인 보더 아트 워크숍Border Arts Workshop과 협력해 다양한 설치작품을 만들었다. 그녀는 장인을 돕는 예술가Artists Helping Artisans라는 단체를 설립해 이를 통해 전통 장인들과 협력해 공예 지식을 전파하고 있다. 그녀의 작품은 멕시코시티에서 밀라노까지 여러 곳에서 전시되고 있다. 미국 아티스트 타깃 펠로United States Artists Target Fellow의 공예와 전통예술 부문에 꼽혔으며, 'GOOD 100'의 2013년 수상자이자 『아메리칸 크래프트』지의 표지 기사에 다뤄졌고, PBS의 「미국의 공예Graft in America」 시리즈에 포함되기도 했다.

→ www.aguinigadesign.com

볼-노게스 스튜디오

건축, 예술, 산업디자인 사이에 존재하는 영역에서 디자인과 제작이 통합된 작업을 하고 있다. 전 세계 주요 기관에서 전시회를 열었으며, 여기에는 로스앤젤레스 컨템퍼러리 미술관, 뉴욕 현대미술관, 구겐하임 미술관, MoMA P. S. 1, 로스앤젤레스 카운티 미술관, 건축 전문 센터arc en rêve centre d'architecture + 보르도 동시대미술관 Musée d'Art Contemporain de Bordeaux, 베니스 비엔날레, 홍콩-선전 비엔날레, 베이징 비엔날레 등이 포함되어 있다. 또한 건축 디자인상, 미국 아티스트 타깃 펠로십, 그레이엄 재단 순수예술 고등연구상 등 세 개의 미국 기관에서 수여한 상을 포함해 수많은 상을 받았다.

→ www.ball-nogues.com

로베르트 바르타

1975년 프라하에서 태어났고 지금은 베를린에 살며 작업하고 있다. 그는 뮌헨 순수예술 아카데미, 샌프란시스코 미술원에서 학위를 받았다. 베를린, 로마, 이스탄불 등지에서 개인전을 열었으며 유럽과 미국 여러 곳에서 그룹전에 참여했다. 그의 작품들은 벨기에, 프랑스, 이탈리아 그리고 미국의 개인 컬렉션에서도 볼 수 있다.

→ www.robertbarta.de

→ www.furiniartecontemporanea.it

아만다 브로더

1976년 몬태나 주 미줄라에서 태어났다. 매디슨 위스콘신 대학교에서 MFA/MA를 받았고 시카고 아트 인스티튜트에서 가르쳤다. 현재 뉴욕 브루클린에서 살면서 건물 외부와 그 외 공공장소를 위한 대규모 패브릭 설치작품을 만들고 있다. 뉘 블랑슈 공공미술 페스티벌/라이트모티프 인 토론토, 뉴욕 FAB 페스트, 브루클린 덤보 아트 페스티벌, 프라하 모비날레, 뉴욕 알레그라 라비올라 갤러리, 도쿄 나카오치아이 갤러리, 뉴욕 화이트 컬럼

스, 그리고 브루클린 노 롱거 엠티를 포함해 세 개 대륙에서 작품을 선보였다. 그녀의 작품 사진과 리뷰는 『뉴욕타임스』부터 『파이버스Fibers』까지 다양한 인쇄매체에 실렸으며, 그녀가 만든 미술 팟캐스트인 www.badatsports.com에서도 들을 수 있다.

→ www.amandabrowder.com

닉 케이브

조각, 설치, 비디오, 사운드 그리고 퍼포먼스를 포괄하는 넓은 범위의 매체를 통해 시각미술과 공연예술 사이에서 작업하는 메신저이자 아티스트, 교육자다. 미국은 물론 프랑스, 아프리카, 덴마크, 아시아, 남아메리카, 카리브 해 등 세계 각지에서 개인전을 열었다. 많은 이들이 그를 르네상스 아티스트라고 부르며, 스스로는 "나는 이제 중간점을 발견했고…… 내가 뒤에 남겨두고 온 것을 향해 작업하고 있다"라고 말한다. 케이브는 시카고 아트 인스티튜트에서 교수로 재직 중이기도 하다. 크랜브룩 미술 아카데미에서 MFA를 받았으며 캔자스시티 아트 인스티튜트에서 BFA를 받았다. 케이브는 주요 상을 다수 받았으며 전 세계 매체에서 그의 작품세계를 다뤘다.

→ www.jackshainman.com/artists/nick-cave/

제니 채프먼과 마크 레이글먼

제니 채프먼은 건축, 사회 기반시설, 미술 그리고 디자인 사이의 경계를 포개는 데 관심이 있다. 그녀는 전 세계의 디자인된 사물들이 다양한 디자인 분야 사이의 공고한 장벽을 부식시키려는 연속성과 노력으로 존재한다고 믿고 있다. 제니는 모든 사물과 그 기원을 탐구하는 데에서 영감과 행복을 찾는다. 그녀의 미술 작업은 장소, 사용 그리고 역사를 조사하는 데에서 나온다. 제니 채프먼은 시애틀에서 살면서 작업하고 있다.

→ www.unofficialoffice.com

마크 레이글먼의 설치작품들은 눈에 띄는 것들을 다룬다. 그가 사용하는 재료이든, 고개를 돌리게 할 만큼 놀라운 스케일이든 혹은 공공장소에의 배치이든 간에, 그의 작품들은 위트, 맥락 그리고 놀라움의 요소와 결합한다. 그는 그 장소에 무엇이 있어야 하는가 같은 선입관 없이 각 장소에 접근해, 그 장소의 역사, 물리적 특성, 기능에 관한

꼼꼼한 연구와 탐색을 통해 독특한 장소특정적 사물과 설치를 만들어낸다. 레이글먼은 뉴욕 브루클린에서 살면서 작업하고 있다.

→ www.markreigelman.com

미겔 체발리에르

1959년 멕시코에서 태어난 그는 1985년 이후 파리에서 살고 있다. 1978년 이래, 체발리에르는 예술 표현 도구로 오로지 컴퓨터에만 집중하고 있다. 그는 버추얼 아트와 디지털 아트의 개척자로서 국제 미술계에 한 점을 재빨리 선점했다. 그는 미술사에서 영감을 찾으며 그의 작업은 자연과 인공물, 흐름과 네트워크, 가상 도시와 화려한 디자인 같은 반복되는 주제들을 탐색한다. 1980년대에 체발리에르는 하이브리드와 생성적 이미지 같은 문제를 두고 씨름하기 시작했다.

→ www.miguel-chervalier.com

미셸 드 브로앵

아상블라주부터 비디오와 사진에 이르는 작업을 해온 미셸 드 브로앵은 시각 언어를 확장하려고 지속적으로 애써왔다. 작품마다 사용된 사물들은 때로 보편적으로 알아볼 수 있는 것들이지만 그것들의 행위는 당연하게 여겨지는 그 기능과 용법을 거부한다. 낭비, 생산성, 위험, 소비 사이의 새로운 관계를 만들어내면서, 이미 정립된 의미 유형이 위험에 빠져 계속적으로 질문을 던지는 재편된 테크놀로지 환경에 굴복한다.

→ http://micheldebroin.org

패트릭 도허티

오클라호마에서 태어났으나 노스캐롤라이나의 숲속을 배회하며 자랐다. 어른이 되어서는 자연에 대한 사랑에 목공을 결합해 원시 건축 기술을 배우고 나무 묘목을 건축 자재로 실험하기 시작했다. 1980년쯤 자신의 뒷마당에서 만든 작은 작품들을 시작으로, 받침대에 올리는 관습적인 단일 작품에서 트럭 한 대 분량의 나뭇가지들로 만들어야 하는 기념비적이고 장소특정적인 설치 작업으로 빠르게 옮겨갔다. 지금까지 그는 전 세계에 240점의 거대한 조각을 세웠다. 노스캐롤라이나 채플 힐 외곽에 그가 직

집 지은 통나무집에서 아내 린다, 아들 샘과 함께 살고 있다.

→ www.stickwork.net

쉬잔 드뤼먼

회화, 사진, 설치 그리고 공공미술을 매체로 작업하고 있다. 그녀는 장소특정적 대형 설치 작업을 선호한다. 그녀의 작품들은 시각 인지와 미의 한계를 널리 탐색하는 가운데 우주, 환영, 광학 효과 그리고 다른 시각 효과를 유희적으로 연구한다. 작품을 통해 유혹과 역겨움의 한계에 대해 지속적으로 질문한다.

→ www.suzandrummen.nl

알레한드로 두란

멕시코에서 태어나 뉴욕을 근거로 작업하는 멀티미디어 아티스트로 사진, 설치, 비디오, 그리고 시를 주요 활동 분야로 삼고 있다. 두란은 '엔포코 신작상En Foco's New Works Award' 사진 부문을 수상했고, 라틴 아메리카 아트 브롱크스 비엔날레와 뉴욕 멕시코 영사관의 갤러리아 옥타비오 파스에서 작품을 전시했다. 두란은 문화와 교육에 주력하는 비디오 프로덕션 회사인 디지털 프로젝트의 창립자이기도 한데, 이 회사는 뉴욕 현대미술관, 예술 & 디자인 미술관 그리고 컬럼비아 대학을 클라이언트로 두고 있다.

→ www.alejandroduran.com

재닛 에켈만

자연의 힘 — 바람, 물 그리고 빛 — 에 반응하고 시민의 생활에 중심이 되는, 살아 숨 쉬는 조각 환경을 짓는다. 낚시 그물부터 원자화된 물 입자까지 예상 밖의 재료들의 잠재력을 탐색함으로써 에켈만은 건물 규모의 영구 설치 조각을 만들기 위해 고대 기술을 첨단 테크놀로지와 결합한다. 본질상 경험적인 이 결과물은 당신이 바라보는 사물로 존재하다가 그 안에서 길을 잃을 수 있는 어떤 것으로 변화하는 조각이다. 구겐하임 연구비 수상자인 에켈만은 2012년 『아키텍추럴 다이제스트』가 "도시 공간의 본질 자체를 변화시켰다"는 이유로 '이노베이터'로 선정되었다. 그녀가 테드에서 강연한 '상상력을 심각하게 받아들이기Taking Imagination Seriously'라는 주제는 34개 국어로 번역되어 전 세계적으로 100만 명 이상의 사람이 본 것으로 추정된다.

→ www.echelman.com

레안드로 에를릭

1973년 아르헨티나에서 태어났다. 부에노스아이레스에서 살고 있다. 미국(휴스턴, 뉴욕)에서 경력을 쌓기 시작했으며, 파리로 이주해 몇 년간 지내다가 부에노스아이레스로 돌아왔다. 그는 많은 아트 비엔날레(휘트니, 베니스, 상파울루, 이스탄불, 에치고-쓰마리 등)에 참가했으며 MoMA P.S.1(뉴욕), 조르주 퐁피두센터와 팔레 드 도쿄(파리), 국립 레이나 소피아 미술관(마드리드)을 포함한 세계 유수의 미술관들에 작품을 전시했다. 그의 작품들은 테이트 모던(런던), 시립근대미술관(파리), 21세기미술관(가나자와)을 포함한 개인·공공 컬렉션에 소장돼 있다.

→ www.leandroerlich.com.ar

크리스틴 핀리

생기 넘치는 기하학적 회화와 장소특정적인 공공미술 설치로 잘 알려져 있다. 그녀의 「벽지 바른 쓰레기통」 프로젝트는 『뉴욕타임스』, 허핑턴 포스트, CNN.com, 『나일론』, 『데이즈드』 그리고 BBC 월드 서비스 브라질에 소개되었다. 핀리는 빈의 에른스트 힐거 갤러리, 마이애미의 로버트 폰테인 갤러리, 마이애미와 뉴욕의 스코프, 로마 FDA 프로젝트 그리고 뉴욕의 덤바 컬렉티브 등에서 국제적으로 전시회를 열었다. 2012년에 핀리는 이탈리아 로마의 가이 마티올로 패션하우스의 입주 작가로 있었다. 에스터 코언 그랜트Eszter Cohen Grant의 수상자로서, 핀리는 전 세계 도시의 쓰레기통에 벽지를 바르고 있다. 핀리는 뉴욕 플랫 인스티튜트에서 학사학위를 받았으며 롱 비치 캘리포니아 주립대학에서 석사학위를 받았다. 현재는 로마와 뉴욕에서 살고 있다.

→ iamfinley.com

프렌즈위드유

새뮤얼 보크슨과 아르투로 산도발 3세가 함께 만든 예술 협력체로서, 2002년부터 마법, 행운 그리고 우정이라는

긍정적 메시지를 전파하겠다는 유일한 목적을 위한 단체로서 작업하고 있다. 회화, 조각, 큰 규모의 경험적 설치, 공공 놀이터, 출판 그리고 라이브 퍼포먼스 등 다양한 매체로 작업하는 예술가로서 프렌즈위드유의 임무는 영적인 인지와 기쁨을 주는 강력한 상호작용이 만들어내는 특별한 순간들을 함양함으로써 세계의 문화에 영향을 미치고자 하는 것이다. 프렌즈위드유의 작업은 뉴욕의 하이라인, 아트바젤 마이애미비치, 에마뉘엘 페로탱 갤러리, 인디애나폴리스 미술관, 베를린 세계문화의 집 그리고 산타바버라 컨템포러리 아츠 포럼 등에서 전시되었다. 프렌즈위드유는 연결성의 메시지, 즉 '당신과 친구'가 되겠다는 단순한 임무를 퍼뜨리기 위해 전 세계에서 활발히 작업하고 있다.

→ www.friendswithyou.com

요스트 하우드리안(히더 판스히가 작성한 약력)
이 젊은 로테르담 출신의 예술가는 공공 영역에서 소유 문제에 관해 유머러스한 비평으로 개입했다. 쓰레기통, 움푹 패인 도로 그리고 공원 벤치의 모습을 변형시킴으로써 그는 이러한 사물과 우리가 맺고 있는 관계와 그것들을 대하는 방식에 관해 질문을 던지고 있다. 정부의 기반시설인 이름 없는 디자인을 사용하는 사람들의 기저를 추정하고 탐색하는 동시에, 그는 사적으로 소유한 사치품들에 대한 우리의 부풀려진 경외감을 드러낸다.

→ www.joostgoudriaan.nl

앤 해밀턴
대규모의 설치작품과 그와 관련된 비디오, 오브제 그리고 판화로 국제적으로 인정받은 시각예술가다. 2012년 해밀턴은 뉴욕 파크애비뉴 아모리에서 「실의 이벤트」라는 제목의 주요 작품을 처음 선보였다. 그녀는 맥아서 펠로십, 구겐하임 메모리얼 펠로십, NEA 비주얼 아츠 펠로십, 미국 예술가 펠로십 그리고 하인즈 어워드를 받았다. 주요 설치작품이 소장된 미술관으로는 솔로몬 R. 구겐하임 미술관, 퓰리처 예술재단, 구마모토 시 현대미술관, 앙투안 갈베르 라 메종 루주 재단, MASS MoCA, 허시혼 미술관 & 조각 정원, 뉴욕 현대미술관, 테이트 갤러리, 디아 아트센터 등이 있다. 현재 오하이오 주립대학교

의 미술대학 교수로 재직 중이다.
→ www.annhamiltonstudio.com

린 할로
로드아일랜드 주 프로비던스에 기반을 둔 예술가다. 1968년 매사추세츠에서 태어난 그녀는 감각적인 미니멀리즘 언어를 사용해 드로잉과 판화를 제작하는 것은 물론 커다란 규모의 장소특정적 작품을 만든다. 그녀는 뉴욕 헌터 칼리지에서 MFA를 받았다. 그녀의 작품은 미국뿐 아니라 국제적으로 전시되었으며, 메트로폴리탄 미술관과 RISD 미술관 같은 곳을 포함한 많은 곳에서 소장하고 있다. 2011년, 그녀는 로드아일랜드 파운데이션의 로버트 앤드 마거릿 맥콜 존슨 펠로십을 받았는데 여기에는 새로운 작품 제작을 지원하는 2만5,000달러의 부상이 주어진다. 2002년에는 텍사스 주 마파에 있는 치나티 재단의 객원 예술가였다.

→ www.lynneharlow.com

헨세
애틀랜타 토박이로 처음에는 그라피티 아티스트로 이름을 알렸다. 수상 경력이 있는 공공미술가로서 거의 20년에 걸쳐 공공미술 영역에서 작업해왔다. 보조금, 커미션을 받거나 여러 미디어를 연결 짓는 작업으로 전국적이고 국제적인 공공미술 프로젝트를 맡아 했다. 헨세는 회화와 애틀랜타 여기저기의 벽에 글을 쓰는 작업으로 자신의 경력을 쌓아왔다. 애틀랜타에서 2003년에 반(反)그라피티 법이 통과되자 헨세는 보조금을 주거나 커미션을 주는 공공미술 영역으로 옮겨 갔다. 그는 그라피티 미술 테크닉을 추상회화의 형식 언어와 결합하여 선, 형태 그리고 제스처를 통합시킨 예술작품들을 만들어왔다. 이를 통해 빠르게 변화하는 거리 문화와 논평에 의해 활기를 띠는 추상적 구성을 만들어내는 것이다. 헨세는 현재 애틀랜타에서 살며 작업하고 있다.

→ hensethename.com

플로렌테인 호프만
1977년 네덜란드 델프제일에서 태어났다. 그의 특징은 유머, 센세이션, 최대치의 충격이다. 국제적으로도 명성

이 자자한 이 예술가는 더 적은 것에 안주하지 않는다. 그의 조각은 크고 ─ 매우 크고 ─ 반드시 깊은 인상을 남긴다. 호프만의 조각은 종종 일상적인 사물에서 비롯한다. 간단한 형태의 종이배, 산업 지역의 픽토그램 혹은 대량생산된 인형 같은 것들이 모두 작품 소스가 된다. 그것들은 전부 레디메이드로 그 형태의 아름다움 때문에 호프만이 선택한 것들이다. 호프만의 특별한 조각들 중 하나와 마주치면 우리는 한동안 가만히 서서 들여다보게 된다. 제대로 보고, 원한다면 사진도 찍게 되는 것이다.
→ florentijnhofman.nl

호테아

내 작업에 숨어 있는 콘셉트는 파괴적이지 않은 거리미술이라는 점이다. 나는 내 모든 작품에 대개 털실을 쓰는데, 공간에 어울린다면 다른 재료들을 더하기도 한다. 내 목적은 우리 모두에 내재해 있는 상상력을 일깨우는 것이다. 우리는 나이가 들면서 아이다운 순수함과 창의적인 상상력을 잃게 된다. 창의성을 계속 유지하고 있는 사람들이 보기에 때로 공간들은 다소 생기 없어 보인다. 거기서 벗어났거나 예전만큼 관심이 없는 사람들의 경우, 우리는 주위 환경을 그냥 받아들이고 거기에 대해 창의적으로 생각하지 않는다. 나는 우리 모두가 갖고 있는 상상력에 영감을 불어넣고 싶다. 나는 색채와 공간을 활용하여 관객이 그 공간에서만 할 수 있는 경험을 하게 한다.

허견

애틀랜타, 뉴욕, 시카고, 시애틀, 홍콩, 터키에서 퍼포먼스를 하고 전시를 했다. 허견의 작업은 손으로 조각낸 비단 조화로 이뤄진 바닥 설치작품으로 널리 알려져 있는데, 이는 노동, 상실 그리고 기억의 감각을 일깨운다. 허견은 허젠스 프라이즈(2010), 아타디아 어워드(2011) 그리고 조앤 미첼 재단 장학생(2010)으로 선정되었다. 그녀의 작품들은 『아트 인 아메리카』『아트 페이퍼스』『스컬프처』『애틀랜타 저널-콘스티투션』『펠리칸 밤』『크리에이티브 로핑』『제제벨』 그리고 『애틀랜탄』 같은 저널에 특집 기사로 실렸다. 그녀는 공공 공간에 예술을 주입하는 데 관심을 갖고 있어서 TEDx센테니얼위민, 국제 거리미

술 컨퍼런스인 리빙 월스-시티 스픽스, gloATL의 히포드롬, 그 외 여러 행사에서 발표를 하고 프로젝트를 함께 했다. 그녀는 현재 홍콩에서 거주하며 작업하고 있다.
→ gyunhur.com

인스티튜트 포 피겨링(IFF)

로스앤젤레스에서 활동하는 비영리 단체로 과학과 수학의 시적이고 미학적인 차원에 전념하고 있다. IFF는 사람과 커뮤니티 들을 핵심에 놓음으로써 대중이 과학적 이슈에 개입할 수 있는 창의적인 새로운 방법을 개척한다. 과학 저술가인 마거릿 워스하임과 그녀의 자매이자 캘리포니아 아츠 인스티튜트의 비평학과 일원인 크리스틴 워스하임에 의해 창립된 IFF는 과학적·수학적 연구에서 뻗어 나온 발견과 테크닉에 영감을 얻은 대규모 예술작품을 커뮤니티가 함께 세우는 참여형 프로젝트를 만드는 것을 전문으로 한다. IFF는 앤디 워홀 미술관(피츠버그), 헤이워드 갤러리(런던), 과학 갤러리(더블린) 그리고 스미소니언 국립자연사박물관(워싱턴 D.C.)을 포함해 전 세계 많은 기관들을 위해 전시와 프로그램을 만들어냈다.
→ www.theiff.org

카리나 카이코넨

핀란드의 주요 예술가 중 한 명인 그녀는 옷감 혹은 신발 그리고 화장지 같은 단순한 재생 재료를 이용한 대규모 장소특정적 환경 설치로 국제적으로 명망이 높다. 그녀는 전 세계의 예술 공간과 여러 프로젝트를 위해 작품을 만들어왔다. 2006년 일본 에치고-쓰마리 트리엔날레, 2009년 카이로 비엔날레, 2010년 리버풀 비엔날레와 밴쿠버 비엔날레 그리고 2011년 베니스 비엔날레의 부대 행사를 포함해 수많은 국제 전시에 참여했다. 2013년 카리나는 칠레 산티아고, 워싱턴 D.C., 영국 브링턴, 중국 상하이 그리고 골든 키메라상을 받은 제1회 이탈리아 아레초 비엔날레에서 프로젝트를 완수했다.
→ kaarinakaikkonen.com

에릭 케셀스

1966년에 태어났다. 암스테르담, 런던, 로스앤젤레스

에 있는 국제 커뮤니케이션 에이전시인 케셀스크라머 KesselsKramer의 공동 창립자다. 케셀스는 국내외의 고객들을 위해 일하며 수많은 상을 수상했다. 그는 케셀스크라머 출판사를 통해 '거의 모든 사진으로in almost every picture' 시리즈를 포함해 이름 없는 사진가들의 일상 사진을 모은 책들을 여러 권 냈다. 2000년부터 그는 대안 사진 잡지인 『유스풀 포토그래피』의 편집진 중 한 명으로 있다. 그는 헤릿 리트벌트 아카데미와 암스테르담 건축 아카데미에서 가르쳤으며, 암스테르담 건축 아카데미에서는 아마추어리즘 기념행사를 큐레이팅했다. 2010년, 케셀스는 암스테르담 예술상을 수상했으며 2012년에는 '가장 영향력 있는 네덜란드 크리에이티브'에 선정되었다.
→ www.kesselskramer.com
→ www.kesselskramerpublishing.com
→ www.kkoutlet.com

데쓰오 곤도 아키텍츠

건축가 곤도 데쓰오가 2006년에 설립한 건축 회사다. 곤도는 1975년 일본 에히메에서 태어났다. 그는 1999년 나고야 공업대학을 졸업했고, 1999년부터 2006년까지 가즈요 세지마 앤드 어소시에이츠SANAA에서 일했다. 데쓰오 곤도 아키텍츠의 주요 프로젝트로는 '정원들이 있는 집'(개인 주택), 제20회 베니스 비엔날레의 「클라우즈 케이프」, 2011 유럽문화수도에서 열린 국제 건축 전시인 「숲속에 난 길A Path in the Forest」, '어반 인스톨레이션 페스티벌 LIFT11', '자야가사카 하우스'(개인 주택) 그리고 자야가사카 지역의 주택을 기록한 『7ip』(뉴 하우스 출판, 2013)이 있다.
→ www.tetsuokondo.jp

고노이케 도모코

1960년에 일본 아키타 현에서 태어났다. 그녀는 회화, 조각, 애니메이션, 삽화가 들어간 책, 그리고 게임 같은 미디어들을 자유로이 결합해 현대의 신화를 표현하는 웅장한 설치작품을 만들어낸다. 그녀는 한국, 독일, 오스트레일리아, 프랑스, 중국 등지에서 국제 전시에 참여했으며, 한국, 일본 그리고 미국에서 개인전을 열었다.
→ tomoko-konoike.com

코르넬리아 콘라즈

1957년 독일 부퍼탈에서 태어났다. 1998년부터 예술가로 활동해왔으며 장소특정적 조각에 초점을 맞추어왔다. 그녀는 공공장소, 조각 공원 그리고 개인 정원 등 실내와 실내 공간에 주문받은 작품(일시적 설치와 영구 설치 모두)을 주로 만들어내고 있다. 그녀는 유럽, 아시아, 오스트레일리아, 북아메리카 그리고 아프리카 등 전 세계에서 다양한 조각과 대지미술 프로젝트에 참여하고 있다.
→ www.cokonrads.de

요리스 카위퍼르스

1977년 네덜란드 네이메헌에서 태어났다. 2001년부터 2003년까지 흐로닝언에 있는 프랑크 모르 인스티튜트에서 수학한 후 회화로 석사학위를 받았다. 지금은 로테르담에서 살며 작업하고 있다. 카위퍼르스의 작업은 방을 채울 만큼 커다란 설치, 조각, 콜라주로 이뤄져 있다. 그는 안드레아스 베살리우스(벨기에의 해부학자. 근대 해부학의 창시자―옮긴이)의 목판화에서 CT스캔, MRI 스캔, 부검 이미지 그리고 군터 폰 하겐스(《인체의 신비》전을 기획한 독일인 의사―옮긴이)의 플라스티네이션 기술을 적용한 시체에 이르기까지 역사적, 과학적 그리고/혹은 해부학적 자료에서 영감을 찾는다. 의학 행위로서, 카위퍼르스는 신체를 켜켜이 절개해낸다. 이렇게 잘게 잘라낸 후에 신체를 새로운 감정적 의미를 드러낼 수 있도록 비이성적인 방식으로 재배열한다. 그의 작품은 아트 암스테르담 NL(2009)과 하트 헨트 BE(2011) 같은 아트페어들에서 전시된 바 있다.
→ www.joriskuipers.com

구리야마 히토시

1979년 일본 효고 현에서 태어났다. 그는 쓰쿠바 대학에서 구성미술로 MFA를 받았으며(2006) 도쿄예술대학에서 인터미디어 예술로 PhD를 받았다(2011). 그는 존재와 비존재 혹은 창조와 파괴 같은 상충하는 개념들에서 등가성을 찾으며 그것들을 과학적 관점에서 보여준다. 그는 "0=1"이라는 가정을 이론화하여 그의 작품들을 통해 입증하고자 시도한다. 그는 〈데이터와 비전〉(아키 갤러리,

타이베이), 〈0, 1 그리고 비전〉(베니스 프로젝트, 베니스), 글라스트레스 2011(제54회 베니스 비엔날레 부대행사), 〈드리프팅 이미지스 BODA〉(서울) 그리고 〈내부에 거주하는 것What Dwells Inside〉(S12 갤러리 & 워크숍, 베르겐, 노르웨이) 같은 수많은 국제 전시에 참여했다.

→ hitoshikuriyama.blogspot.com

윌리엄 램슨

브루클린을 근거로 활동하는 예술가로 비디오, 사진, 퍼포먼스 그리고 조각 작업을 하고 있다. 그의 작업은 브루클린 미술관, 댈러스 미술관, 휴스턴 미술관에 소장돼 있으며 개인 컬렉션에도 다수 포함돼 있다. 2006년 바드 MFA 프로그램을 졸업한 이래, 그의 작업은 인디애나폴리스 미술관, 브루클린 미술관, MoMA P.S.1, 덴버 현대미술관 등에 소개돼왔다. 2012년 그는 스톰 킹 아트센터를 위해 두 개의 장소특정적 설치 작업을 완성했다.

→ www.williamlamson.com

크리스토퍼 M. 레이버리

덴버 현대미술관, 덴버 미술관 그리고 불더 현대미술관 등을 포함해 미국 내에서, 그리고 국제적으로 전시 활동을 하고 있다. 2008년에 그는 「클라우드스케이프」라는 제목의 프로젝트로 덴버 국제공항의 콜로라도 퍼센트 포 디 아츠에서 공공미술 프로젝트 보조금을 받았으며, 이 기념비적 규모의 프로젝트는 2010년 아메리칸스 포 디 아츠 퍼블릭 아트 네트워크상을 받기도 했다. 레이버리는 잘 알려진 버몬트 스튜디오 센터 레지던스 작가로 있었고, 그곳에서 빠르게 번져 가고 있는 지구온난화와 극지의 만년설 용해 현상에 관한 새로운 작품 군을 시작했다.

→ www.christopherlavery.com
→ www.thecloudscape.com
→ www.christopherlavery.wordpress.com

이명호

그의 작업은 국립현대미술관(한국)이 기획한 〈Who Is Alice?〉전에 포함되었는데, 이는 2013년 베니스 비엔날레 기간 동안 스파초 라이트박스에서 전시되기도 했다. 이명호는 2005년 한국사진가협회가 주최하는 제1회 젊은 사진작가상, 2006년 사진 비평가상 그리고 2007년 한국문화예술위원회의 문화예술기금 등 많은 상을 받았다. 이명호의 작품은 로스앤젤레스 J. 폴 게티 미술관, 국립현대미술관의 영구 소장품이다. 1975년 대전에서 태어났으며 서울에서 살며 작업하고 있다.

→ www.yossimilo.com/artists/myou_ho_lee/

릴리엔탈 | 자모라 (에타 릴리엔탈과 벤 자모라)

이들은 활기 넘치는 시애틀의 미술계에서 가장 중요한 아티스트 페어로 떠올랐다. 개별적으로, 이들은 피터 셀라스, 빌 비올라 그리고 에미오 그레코 | PC 같은 사람들과 협력하여 오페라, 무용, 연극 등의 프로젝트를 디자인한 인상적인 이력이 있다. 크리에이티브 팀으로서 그들의 조각 설치 작업은 수야마 스페이스 갤러리, 코첼라 밸리 뮤직 앤드 아츠 페스티벌에 소개된 바 있으며, 크로노스 콰르텟과 디제너리트 아트 앙상블과 함께 등장하기도 했다. 퍼포먼스 디자인의 협력 관계로 출발한 이들은 자연스레 발전해 이제는 관객과 환경의 관계에 도전하는 작품, 탄생, 죽음 그리고 초월이라는 보편적인 주제를 전달하는 작업으로 이어졌다. 그들의 작업은 매우 실감나고 친밀하며 관객들을 실공간과 허공간이라는 인지 한계에 도전하게 하는 한편으로 작품의 활발한 참여자가 되도록 만든다.

→ lilienthal-zamora.squarespace.com

라파엘 로사노-헤머

멕시코계 캐나다인으로 전자 장비를 이용해 작품 활동을 하는 예술가다. 건축과 퍼포먼스 예술이 교차하는 대규모의 상호적 설치 작업을 하는 그의 주요 관심사는 로봇 공학, 컴퓨터화된 감시 기술 혹은 컴퓨터 통신 네트워크 같은 기술을 왜곡함으로써 대중 참여를 위한 플랫폼을 만들어내는 데 있다. 판타스마고리아, 카니발 그리고 애니마트로닉스에서 영감을 받은 그의 거대한 빛과 그림자를 이용한 작품들은 "외계 행위자를 위한 반反기념비"다. 그의 키네틱 조각, 반응형 환경, 비디오 설치 그리고 사진 작업은 약 50개국의 미술관과 비엔날레 들에서 선보인 바 있다.

→ www.lozano-hemmer.com

도시코 호리우치 맥애덤

MFA를 마친 후 뉴욕의 명망 높은 인테리어 텍스타일 회사에 고용되었다. 하지만 30세가 되었을 때 그녀는 독자적으로 일하는 예술가로 살기로 결심하고 프리랜스 디자인 작업과 강사 일로 수입을 보충하게 되었다. 그녀는 미국, 일본, 캐나다에서 가르쳤으며, 전 세계 미술관과 갤러리에서 작품을 전시했다. 최초의 공공 놀이터는 1979년 일본의 국립공원 중 한 곳을 위해 만든 것이었다. 1990년, 그녀와 그녀의 남편은 힘을 합쳐 미국, 캐나다, 한국, 일본, 중국, 싱가포르, 스페인 그리고 이탈리아에 작품을 설치했다. 이탈리아 로마의 현대미술관에는 『조화로운 움직임Harmonic Motion』이 설치되어 있다. 그녀는 텍스타일 구조에 관한 두 권짜리 교과서 『선에서부터 From a Line』를 펴내기도 했다. 지금은 캐나다 NSCAD 대학교에서 시간강사로 있다.

→ www.netplayworks.com

러셀 몰츠

1952년 뉴욕 브루클린에서 태어났다. 미국 그리고 오스트레일리아, 독일, 오스트리아, 프랑스, 이탈리아, 이스라엘, 덴마크, 멕시코, 스위스, 일본, 뉴질랜드 등 여러 나라에서 수많은 개인전 및 그룹전에 참여, 전시했다. 그의 작업은 『뉴욕타임스』『아트포럼』『아트 인 아메리카』『빌리지 보이스』같은 매체에서 리뷰를 받았다. 그의 작품은 브루클린 미술관, 예일대학교 미술관, 하버드대학교 포그 미술관, 구체미술재단(로이틀링겐, 독일), 빌헬름-하크 미술관(루트비그슈하펜, 독일) 그리고 웨스턴오스트레일리아 갤러리(퍼스, 오스트레일리아) 같은 기관들에 소장되어 있다. 그는 크리티컬 프랙티스 인코포레이티드(CIP, 문화 생산 분야에서 새로운 출현과 개발을 지원하기 위해 설립된 단체—옮긴이)가 시작할 때부터 함께했으며 지금은 자문단으로 있다. 러셀 몰츠는 뉴욕에서 살고 작업하며 마이너스 스페이스의 소속 작가다.

→ www.minusspace.com/russell-maltz

마시맬로 레이저 피스트(MLF)

런던에 기반을 둔 창의적이고 예술적인 스튜디오로 예술과 첨단 테크놀로지가 교차하는 획기적인 작품을 만들어낸다. 2011년에 3명의 다양한 재능을 지닌 시각 예술가들 — 미모 액텐Memo Akten, 로빈 맥니컬러스Robin McNicholas, 바니 스틸Barney Steel — 이 설립한 MFL은 관객들을 새로운 세계로 빠져들게 할 만큼 감정적이고 관심을 끄는 경험을 만들어내는 데 초점을 맞춘다. MFL의 작업은 실시간 애니메이션, 대규모 쌍방향 설치에서 라이브 이벤트와 퍼포먼스를 아우른다.

→ http://marshmallowlaserfeast.com

로웨나 마티니치

오스트레일리아 멜버른 출신의 추상표현주의 작가다. 대체로 건물 정면에 그려진 빛나는 색채 사용과 큰 규모의 몸짓이 강조된 회화로 잘 알려져 있다. 마티니치는 중국 셴양, 이탈리아 프라토, 터키의 실레에서 오스트레일리아의 오지인 발모랄에 이르기까지 다양한 장소에서 벽화를 주문받아 그렸다. 마티니치는 엄격한 구조에 자신의 그림이 순응하도록 내버려두지 않는다. 그보다 그녀는 자신이 어떤 종류의 표면에 맞닥뜨리더라도 색채를 탐구하고 에너지를 쏟아 붓는다. 멜버른 도심 빌딩의 유리로 된 네 개의 바닥에 걸쳐 그림을 그린 프로젝트인 「커먼 제스처Common Gesture」에서 그러한 예를 볼 수 있다. 좀 더 최근에 벌인 프로젝트에서는 새로운 건물들을 그녀만의 독특한 스타일로 활기를 불어넣고자 건축가들과 협력한 예도 찾아볼 수 있다.

→ www.martinich.com.au

마드무아젤 모리스

프랑스 예술가로 사보이 고산지대에서 태어나 자랐다. 리옹에서 건축을 공부한 후, 제네바와 마르세유에서 시간을 보냈으며, 일본에서 1년 동안 살았다. 그 경험 때문에 그녀는 2011년의 비극적 사건(지진, 쓰나미 그리고 후쿠시마의 핵발전소 재난)에 마음 깊이 아파했다. 그녀는 이러한 사건들에 대한 응답으로 플라스틱으로 작품을 만들기로 결심했다. 겉보기엔 가볍지만, 마드무아젤 모리스의 작업은 인간의 본성과 인간과 환경을 지속시키는 상호작용에 관한 많은 질문을 불러일으킨다.

→ www.mademoisellemaurice.com

셀리 밀러

몬트리올을 근거로 활동하는 예술가다. 그녀가 작업한 한시적인 거리미술과 위탁받아 작업한 영구 공공미술 작품들을 공공장소에서 발견할 수 있다. 인도, 브라질, 오스트레일리아는 물론 캐나다 전역에서 작품을 선보여온 그녀는 1997년 앨버타 미술 디자인 칼리지(캘거리)에서 BFA를 받았고, 2001년에는 콘코르디아 대학에서 MFA를 받았다. 캐나다 예술위원회, 퀘벡 예술문학위원회, 커먼웰스 재단 등 여러 곳에서 장학금과 보조금을 받았다.

→ www.shelleymillerstudio.com

오가키 미호코

1973년 일본 도야마 현에서 태어났다. 아이치 현립예술대학에서 유화를 전공했다. 그 후 독일 뒤셀도르프의 쿤스트아카데미에서 조소를 공부해, 2004년에 조소 자격증을 땄다.

→ www.mihoko-ogaki.com

오카다 기미히코

2005년 도쿄에 자신의 건축회사를 열었다. 이 건축회사는 건축적 사고에 기반하여 업무에 접근한다. 이들의 업무는 건축 디자인에서 주택, 가게, 전시 공간 디자인, 프로덕트 디자인 그리고 공간 설치까지 다양한 영역에 걸쳐 있다.

→ ookd.jp

수 서니 박

미국 오하이오 주 컬럼버스의 컬럼버스 미술·디자인 칼리지에서 회화와 조각으로 BFA를 받았고, 미시간 주 블룸필드 힐스의 크랜브룩 예술 아카데미에서 조각으로 MFA를 받았다. 그녀는 조앤 미첼 MFA 장학금, 제19회 연례 미시간 순수예술 대회 최우수상, 뉴욕 국립 아카데미 미술관의 헬렌 포스터 바넷 프라이즈 그리고 록펠러 재단 벨라조 센터 장학금 수상자다. 최근 열린 그녀의 개인전에는 텍사스 주 라이스 갤러리에서 열린 〈풀려버린 빛Unwoven Light〉, 매사추세츠 주 링컨의 데코르도바 조각 공원에서 열린 〈공명의 포착Capturing Resonance〉, 미시간 주 블룸필드 힐스의 크랜브룩 미술관에서 열린 〈수 서니 박−증기 슬라이드Soo Sunny Park: Vapor Slide〉가 있다. 수 서니 박은 뉴햄프셔에서 살고 일하며 그곳에서 다트머스 칼리지의 스튜디오 아트 조교수로 있다.

→ www.soosunnypark.com

파올라 피비

1971년 밀라노에서 태어났다. 천성이 유목민인 그녀는 상하이, 남부 이탈리아의 알리쿠디라는 외떨어진 섬, 알래스카의 앵커리지 등 세계 각지에서 살았다. 현재는 인도에서 살고 있다. 피비의 첫 번째 전시는 1995년에 밀라노의 비아파리니에서 있었고, 같은 해 그녀는 밀라노의 브레라 미술 아카데미에 등록했다. 1999년에는 하랄트 제만이 큐레이팅한 베니스 비엔날레의 최고 국가관(이탈리아) 전시로 황금사자상을 공동수상했다. 현재도 네덜란드, 이탈리아, 프랑스, 중국, 미국 등 국제적으로 작품을 전시하고 있다.

→ www.paolapivi.com

말린 하트만 라스무센

예술, 디자인 공예 분야를 넘나들며 작업하고 있다. 왕립 덴마크 순수예술 아카데미, 보른홀름 디자인 학교, 런던 왕립미술대학을 졸업하고 현재 런던에서 살며 작업하고 있다. 영국과 덴마크에서 여러 차례의 전시회를 연 데 이어 벨기에, 스웨덴 그리고 크로아티아의 전시회에 참가했다. 라스무센은 덴마크 굴다게르고르의 국제 세라믹 센터에서 레지던스/객원 아티스트로 있었고, 여러 공공 작품을 주문받아 작업했다. 가장 최근의 조각으로는 덴마크 링스테드 타운의 옛 군 병영 자리에 위치한 아이들을 위한 음악학교를 위한 것이 있다.

→ www.malenehartmannrasmussen.com

마크 안드레 로빈슨

로스앤젤레스에서 태어났고, 2002년 메릴랜드 미술대학에서 조각으로 MFA를 땄다. 그는 휘트니 인디펜던트 스터디 프로그램에 참여했고 로어 맨해튼 문화원에 있는 할렘 스튜디오 미술관, 그리고 자마이카 킹스

턴의 록타워에서 레지던시 아티스트로 있었다. 로빈슨은 미국은 물론 해외의 여러 곳에서 작품을 전시했다. 그중에는 뉴욕 뉴뮤지엄, 이탈리아 토리노의 GAM, 스코틀랜드 글래스고의 현대예술센터가 있다. 그는 현재 뉴욕 브루클린에서 살며 뉴욕 주립대 퍼체이스에서 조각 교수로 재직 중이다.

→ www.marcandrerobinson.com

러브 캔디

로마를 근거로 활동하는 예술가이자 그래픽디자이너로 다른 매체를 사용해 작업을 한다. 그는 우리 정체성에서 물리적 공간과 시각적 요소를 탐구함으로써 도시를 리서치 작업의 레이아웃으로 삼곤 한다. 그는 예술작품이 유치해지지 않는 장소들의 미학적 잠재력에 매혹된다. 그는 환경이 변화하고 있는 버려진 장소들이나 건축 현장 같은 도시 외곽 지역에서 영감을 찾는다.

→ mimmorubino.com

알바로 산체스-몬타녜스

1973년 스페인 마드리드에서 태어나 사진작가로 그곳에서 대학 수업을 마쳤다. 그는 현재 몇 년간에 걸쳐 사진 경력을 쌓아온 도시인 바르셀로나에서 살고 있다. 그의 작업은 마드리드, 바르셀로나, 세비야, 빌바오, 런던, 파리, 멕시코시티 그리고 뉴욕 등지에서 전시되었으며, 2009년 엡손 사진상, 2010 데스쿠브리미엔토스 포토에스파냐, 2009 국제 사진상 그리고 2012 AENA 재단상 등 많은 상을 받았다. 그의 작업은 수많은 공공 및 개인 컬렉션에 포함되어 있다.

→ www.alvarosh.es

메리 시밴드

1982년에 태어나 요하네스버그에서 살면서 작업하고 있다. 2007년 요하네스버그 대학에서 순수예술로 B-테크 학위를 땄다. 시밴드는 예술가로 활동하면서 인종차별 정책 이후 남아프리카의 맥락에서 정체성의 구축 과정을 탐구하기 위해 회화와 조각을 통해 인간 형태를 매개체로 삼았지만, 여성, 특히 우리 사회에서 흑인 여성에 대한 관습적인 묘사를 비판하려고 시도하기도 했다. 시

밴드에게 신체, 특히 피부와 의복은 역사가 충돌하고 판타지가 발생하는 장소다. 그녀는 흑인 여성의 세대적 영향력 상실을 중심적으로 살펴보며, 그런 의미에서 그녀의 작업은 탈식민주의 이론에 영향을 받았다고 할 수 있다.

→ www.gallerymomo.com/artists/mary-sibande/

베른드나우트 스밀더

1978년 네덜란드 흐로닝언에서 태어났고 암스테르담에서 살면서 작업하고 있다. 스밀더의 작업은 인스톨레이션, 조각 그리고 사진으로 이뤄져 있다. 일상 환경과 공간을 영감의 원천으로 삼으며 구성construction과 해체deconstruction의 일시적 성격에 관심을 두고 있다. 스밀더는 흐로닝언의 프랑크 모르 인스티튜트에서 석사학위를 땄다. 그의 작품은 사치와 스미소니언 등의 기관에 소장되어 있다. 네덜란드 마스트리흐트의 예술박물관, 영국 런던의 사치 갤러리, 타이완 타이베이의 주밍 미술관, 켄터키 주 루이스빌의 랜드오브투모로 등에서 전시회를 열었다. 그의 「비구름」 연작은 『타임 매거진』이 선정한 2012년 '최고의 발명 10'에 꼽혔다.

→ www.berndnaut.nl

게르다 슈타이너 & 외르그 렌츨링거

게르다 슈타이너는 1967년에, 외르그 렌츨링거는 1964년에 태어났다. 이들은 오스트레일리아, 일본, 프랑스, 덴마크, 스위스, 독일 등 전 세계에서 작품을 전시해왔다. 더 많은 정보를 원하면 그들의 웹사이트를 방문하기 바란다.

→ www.steinerlenzlinger.ch

스운

판화가이자 거리 설치 예술가로 실물보다 큰 그의 목판화와 종이 오리기 초상화 들은 전 세계 도시들에 퍼져 있는 여러 단계로 아름답게 쇠락한 벽들에서 발견할 수 있다. 그녀는 뉴욕 현대미술관, MoMA P.S.1의 획기적인 전시 〈그레이터 뉴욕Greater New York〉, 브루클린 미술관, 다이치 프로젝트 그리고 테이트에 주요 작품이 포함된 국제적인 예술가다. 스운은 지난 몇 년 동안 전시회와 워크숍을 열며 미국, 유럽, 아시아, 아프리카를 여행하고 있다.

레오니드 티쉬코프

1953년에 러시아 우랄산맥 지역의 작은 마을의 교직자 가정에서 태어났다. 지금은 모스크바에서 살며 작업하고 있다. 그는 베를린 마르틴 그로피우스 바우에서 열린 〈베를린-모스크바 모스크바-베를린 1950~2000〉(2002), 뉴욕 현대미술관에서 열린 〈유럽에 쏠린 시선, 1960년부터 지금까지〉(2006), 영국 콤턴 버니 갤러리에서 열린 〈신화의 직조〉(2007), 싱가포르 비엔날레(2008), 모스크바 비엔날레(2009) 등을 포함해 수많은 주요 그룹 전시에 참가했다. 그의 개인전은 노스캐롤라이나 주 더럼의 듀크 대학교 내셔 미술관(1993), 베네수엘라 카라카스의 소비아 임버 현대미술관(1995), 일리노이 주 에반스톤의 노스웨스턴 대학교 블록 미술관(1996), 스웨덴 스톡홀름의 파리파브리켄 현대미술센터(1998), 폴란드 바르샤바의 현대미술센터 우야즈도프스키 성(2007), 타이완의 가오슝 시립미술관(2009), 모스크바 현대미술관(2010)에서 열렸다. 티쉬코프의 시적이고 형이상학적인 작품세계는 설치, 조각, 비디오, 사진, 종이 작품 그리고 책 등 다양하고 비관습적인 매체를 통해 실현된다.

→ leonid-tishkov.blogspot.com

미할 트르파크

1982년 체코에서 태어났다. 체스키 크룸로프에서 중학교에 다닐 때 미술을 공부하기 시작했고, 2007년 프라하의 예술 디자인 아카데미에서 석사학위를 취득했다. 졸업 후 그는 예술가로서 작업하는 한편 슬로바키아 반스카 비스트리차의 예술 아카데미에서 박사학위를 땄다. 2007년 이후, 트르파크는 조각가들이 여름 동안 작품을 전시하는 도시 체스케 부데요비체에서 〈ART〉라는 제목의 조각 전시를 조직해오고 있다. 미할 트르파크의 작업은 체코, 독일, 러시아, 프랑스 그리고 캐나다의 공공장소와 개인 컬렉션에서 모두 볼 수 있다.

→ www.michaltrpak.com

세레나 가르시아 다야 베네시아

1988년 이탈리아 베네치아에서 태어난 칠레 예술가다. 그녀는 칠레 산티아고에서 시각예술 및 교육을 공부했다. 드로잉, 콜라주, 수채화 그리고 텍스타일 등 많은 매체를 활용해 작품을 창작하고 있다. 텍스타일 작업은 2010년부터 하고 있는데 여기에는 건축 공간과 캔버스 위에 만드는 3차원 설치 작업도 포함된다. 그녀는 여러 개인전과 그룹전 그리고 산티아고에서 열린 아트페어에 수차례 참가했다.

→ cargocollective.com/serenagarciadallavenezia

피비 워시번

1973년 태어났으며 뉴욕 SVA에서 석사학위를 받았다. 워시번은 덴마크 브란츠 미술관(2013), 뉴욕 국립 아카데미 미술관(2012~13), 독일 하노버의 케스트너게젤샤프트(2009), 베를린의 독일 구겐하임(2007), 필라델피아 컨템퍼러리 아트 인스티튜트(2007), 로스앤젤레스 UCLA 해머 미술관(2005) 등에서 설치미술 작품들을 중심으로 개인전을 열었다. 그녀는 루이스 콤포트 어워드(2009)와 미국 문학예술 아카데미상(2005)을 받았으며, 그녀의 작품은 UCLA 해머 미술관(로스앤젤레스), 구겐하임 미술관(뉴욕), 휘트니 미술관(뉴욕)의 영구 소장품에 들어 있다. 현재는 뉴욕에서 살며 작업하고 있다.

→ www.zachfeuer.com/artists/phoebe-washburn

사진 출처 PHOTO CREDITS

사진 출처는 예술가 이름의 알파벳순 및 작품 설명 순서를 따랐다.

12~13쪽

ⓒAdel Abdessemed, ADAGP Paris
Courtesy of the artist and David Zwirner, New York/London
2004년 스위스 제네바의 근현대미술관(MAMCO)에서 열린 개인전 〈아델 압데세메드 레몬과 우유〉의 「하비비」(2003) 설치 장면

14~15쪽

Images courtesy of the artist
스튜디오 촬영

16~19쪽

Euphony, Ball-Nogues Studio. Photos: Bruce Cain.
총책임자: Benjamin Ball and Gaston Nogues
프로젝트 매니저: James Jones
프로젝트 팀: Caroline Duncan, Richy Garcia, Emma Helgerson, Christine-Forster Jones, Allison Myers, Mora Nabi, Adam Parkhurst, Bhumi Patel, Allison Porterfield, Marissa Ritchen
커스텀 소프트웨어 디자인: Pylon Technical
구조 엔지니어: Buro Happold, Los Angeles. Frank Reppi lead engineer.

20~21쪽

Courtesy of the artist. Photos: Trevor Good

22~23쪽

세인트닉스 얼라이언스의 후원자 및 주민 자원봉사자와 함께 건설, Arts@Renaissance, and Round Robin Arts Collective.
2012년 작 「프리즘 형태의 소용돌이」는 뉴욕 브루클린 아츠@르네상스에서 라운드 로빈 레지던시의 일환으로 전시된 패브릭 설치작품. 이 설치작품은 에일사 케이버스(Ailsa Cavers)의 도움으로 제작되었으며 패브릭과 바느질은 이웃 주민의 힘을 빌렸다.

24~27쪽

Photos by James Prinz Photography. Courtesy of the artist and Jack Shainman Gallery, New York

28~29쪽

이 프로젝트는 서던 엑스포저(Southern Exposure)의 위탁을 받고 그라우가 재단(the Graue Family Foundation)의 자금 지원을 받았다. 오두막은 크레인으로 올려 데자르 호텔 측면에 네 개의 주문제작 강철 브래킷으로 고정시켰다. 오두막 지붕에는 태양열 판이 부착돼 있어 낮 동안 에너지를 모아 밤에 마음이 따듯해지는 빛을 뿜어낸다.
Photo 1: Cesar Rubio / www.cesarrubio.com
Photo 2: Mark Reigelman / www.markreigelman.com

30~31쪽

Miguel Chevalier. Alexis Veron, Forum des Halles, Paris.
Generative virtual-reality installation
In collaboration with Trafik
음악: Michel Redolfi
소프트웨어: Cyrille Henry, Trafik
기술 협력: Voxels Productions

32~33쪽

All photographs and information courtesy of the artist, Michel de Broin.

34~35쪽

Photos: Megan Cullen
Photos courtesy of Melbourne Water

36~37쪽

Art Installation Suzan Drummen
Commissioned by Jola Cooney and Steve Brugge
Kunstcommissie SVB

38~41쪽

The copyright to all photographs belongs to Alejandro Durán.

42~43쪽

Photo 1 and 3: Janus van den Eijnden
Photo 2: Ben Visbeek

44~45쪽

ⓒLeandro Erlich Studio

46~49쪽

Christine Finley. Wallpapered dumpsters.

50~51쪽

Images courtesy of FriendsWithYou

106~07, 179쪽
Photos courtesy of Russell Maltz and Minus Space NY

108~09쪽
Photography by Sandra Ciampone

110~11쪽
Photo credit: Lyés Sidhoum, Lorenzetti Gallerie

112~13쪽
Mademoiselle Maurice

114~17쪽
Shelley Miller
Victoria, B.C., Canada. In conjunction with a residency at
Open Space.

118~21쪽
Images courtesy of the artist, Mihoko Ogaki

122~23, 180쪽
Photos: Keizo Kioku

124~25쪽
Nash Baker Photography

126~27쪽
Photography by Guillaume Ziccarelli
Courtesy Paola Pivi & Galerie Perrotin

128~29쪽
Photos: Sylvain Deleu

130~31쪽
Photo 1: Marc Andre Robinson
Photo 2: Dan Meyers

132~33쪽
Photos by Mimmo Rubino and Ugo Barra

134~37쪽
©Álvaro Sánchez-Montañés

138~39쪽
Photo credits: Piet Aispen, Den Haag, Martin Förster

140~43쪽
All images courtesy the artist and Ronchini Gallery
Photo 1 and 3: Cassander Eeftinck Schattenkerk
Photo 2: RJ Muna

144~47쪽
Images courtesy of the artists, Gerda Steiner &
Jörg Lenzlinger

148~51쪽
All photos are copyright © Tod Seelie. All rights reserved.

152~55쪽
Photo 1: Photo by Leonid Tishkov
Photo 2: Photo by Leonid Tishkov and Boris Bendikov
Photo 3: Photo by Marcus Williams and SP5 Unitec

156~57쪽
Images courtesy of the artist, Michal Trpak

158~59쪽
Images courtesy of the artist, Serena Garcia Dalla Venezia

160~63쪽
Photographs: Gene Ogami
Courtesy of the artist and Zach Feuer Gallery, New York

옮긴이 후기

2014년 서울 잠실 석촌호수에 나타난 거대한 노란 오리
는 많은 사람들의 관심을 끌었다. 호수나 강처럼 넓은 공
간을 욕조로 바꿔버리는 이 거대 오리를 보기 위해 찾
은 인파로 석촌호수 주변은 북적였다. 초탈한 듯한 표정
의 오리를 보고 있자면 세상 걱정거리가 별것 아닌 것처
럼 느껴지는 것이 인기의 비결이었을까.

이 노란색 고무 오리는 네덜란드 예술가 플로렌테인 호
프만의 작품으로, 전 세계 곳곳을 찾아다니며 수많은 사
람들에게 기쁨을 주었다. 작가는 "예술이 늘 어려울 필요
는 없"으며 "자유롭게 바라보고 살펴보고 발견하면서 관
계 맺는 것만이 전부인 작품도 있다"고 말한다.

이 책에는 호프만의 이 오리를 포함해, 미술관 밖을 뛰
쳐나와 대중과 적극적으로 만나고 교감하는 현대미술
작품들이 소개되어 있다. 조용히 바라보기만 하는 대
신 작품 위를 걷고, 작품의 일부가 되고, 심지어 작품을
제작하는 데 참여하기까지 하는 '참여형 미술'이 이 책
이 소개하는 미술의 경향이다. 이런 작품들은 고무 오리
가 딱 한 달 동안만 우리 곁에 머물렀던 것처럼 대개 잠
시 동안만 존재한다는 공통점도 있다. 공공 공간에 설치
된 예술작품들은 바로 그런 점 때문에 한 개인이나 기관
의 소유물이 아닌, 그것이 존재하는 짧은 시간 동안 그
공간을 이용하는 모든 사람의 것이 된다. 그리고 잘 알고
있다고 여겼던 공간에 새로운 기운을 불어넣어 익숙했던
일상을 다시 낯설게 바라보게 한다.

무엇보다 이 책은 '보는' 재미가 크다. 세계 각지에 설치
되고 전시되었던 새로운 경향의 작품들을 앉은 자리에
서 구경하며 미술 여행을 떠날 수 있어 책을 번역하는
동안 즐거웠다. 아무쪼록 이 책이 예술을 좀 더 친근하
고 즐길 수 있도록 하는 기회가 되기를 바란다.

2015년 5월
손희경

1
러셀 몰츠
「칠하고/쌓은 오악사카」, 2012
핀토레스 오악사케뇨스 미술관, 오악사카, 멕시코
데이글로 에나멜 SCR # 17과 PVC 파이프에 햇빛 가변 크기

2
오카다 기미히코
「알루미늄 풍경」, 2008
도쿄 도 현대미술관
알루미늄 시트(0.08mm), 강철 파이프 740㎡, 높이 8m

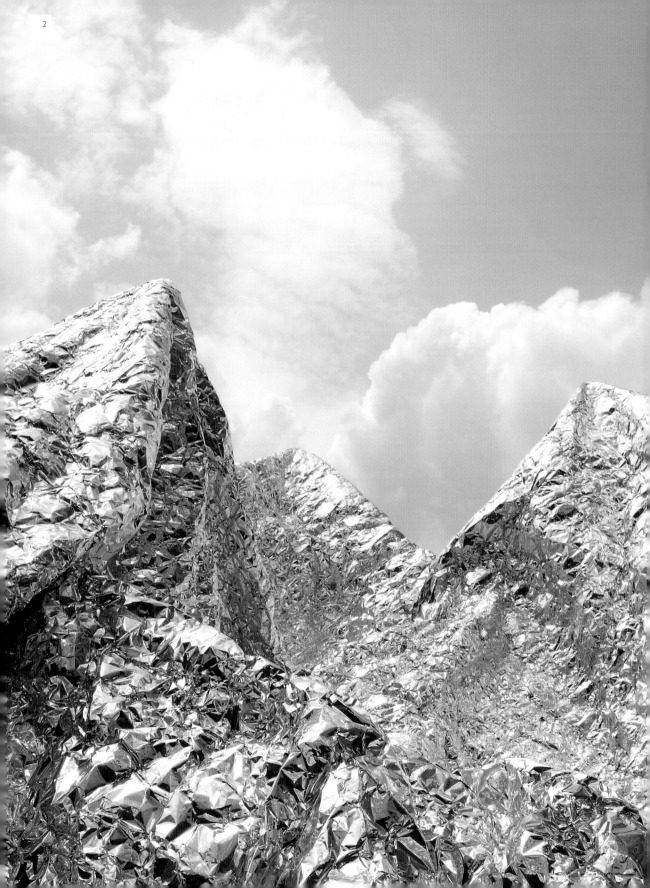